蒂姆·沃克 美妙事物

Tim Walker

Wonderful Things

蒂姆·沃克、蘇珊娜·布朗　著

邱振訓　譯

Tim Walker Wonderful Things
By Tim Walker, Susanna Brown

HELLO DESIGN ㊿

蒂姆・沃克　美妙事物
Tim Walker Wonderful Things

作　　　者──蒂姆・沃克（Tim Walker）、蘇珊娜・布朗（Susanna Brow）
譯　　　者──邱振訓
主　　　編──王育涵
特約編輯──蔡宜真
校　　　對──蔡宜真
責任企畫──林進韋
美術設計──江宜蔚
內文排版──江宜蔚
總 編 輯──胡金倫
董 事 長──趙政岷
出 版 者──時報文化出版企業股份有限公司
　　　　　　108019 臺北市和平西路三段240號7樓
　　　　　　發行專線─（02）2306-6842
　　　　　　讀者服務專線─0800-231-705、（02）2304-7103
　　　　　　讀者服務傳真─（02）2302-7844
　　　　　　郵撥─19344724 時報文化出版公司
　　　　　　信箱─10899 臺北華江橋郵政第99信箱
時報悅讀網──www.readingtimes.com.tw
人文科學線臉書──www.facebook.com/jinbunkagaku
法律顧問──理律法律事務所 陳長文律師、李念祖律師
印　　　刷──金漾印刷有限公司
初版一刷──2021年8月13日
初版二刷──2022年1月21日
定　　　價──新台幣1200元
（缺頁或破損的書，請寄回更換）

蒂姆・沃克：美妙事物/蒂姆・沃克(Tim Walker)，蘇
珊娜・布朗(Susanna Brown) 著；邱振訓譯. -- 初版. --
臺北市：時報文化出版企業股份有限公司，2021.07

　　面；　　公分. -- (Hello design；58)

譯自：Tim Walker：Wonderful Things

ISBN 978-957-13-9095-6(精裝)

1.攝影集

958.41　　　　　　　　　　　　110008776

ISBN 978-957-13-9095-6
Printed in Taiwan

Text by Tim Walker: © Tim Walker
All other text: © Victoria and Albert Museum, 2019
All photographs and drawings: © Tim Walker, except:
p.3: Photograph by Lucy Bridge
pp.13, 17, 21, 192: Photographs by Sarah Lloyd
pp.16, 18, 22, 34, 50, 66, 84, 102, 118, 121, 134, 150, 164,
178: Images © Victoria and Albert Museum, London
p.39: Photograph by Tony Ivanov
pp.55, 105, 107, 167: Photographs and drawings by Shona Heath
pp.69, 152: Photographs by Malcolm Edwards
pp.87, 123: Photographs by Jeffrey Delich
pp.183: Drawing by Temple Clark
The moral right of the authors has been asserted.
Complex Chinese edition produced under licence by China Times
Publishing Company
Arranged with Andrew Nurnberg Associates International Limited

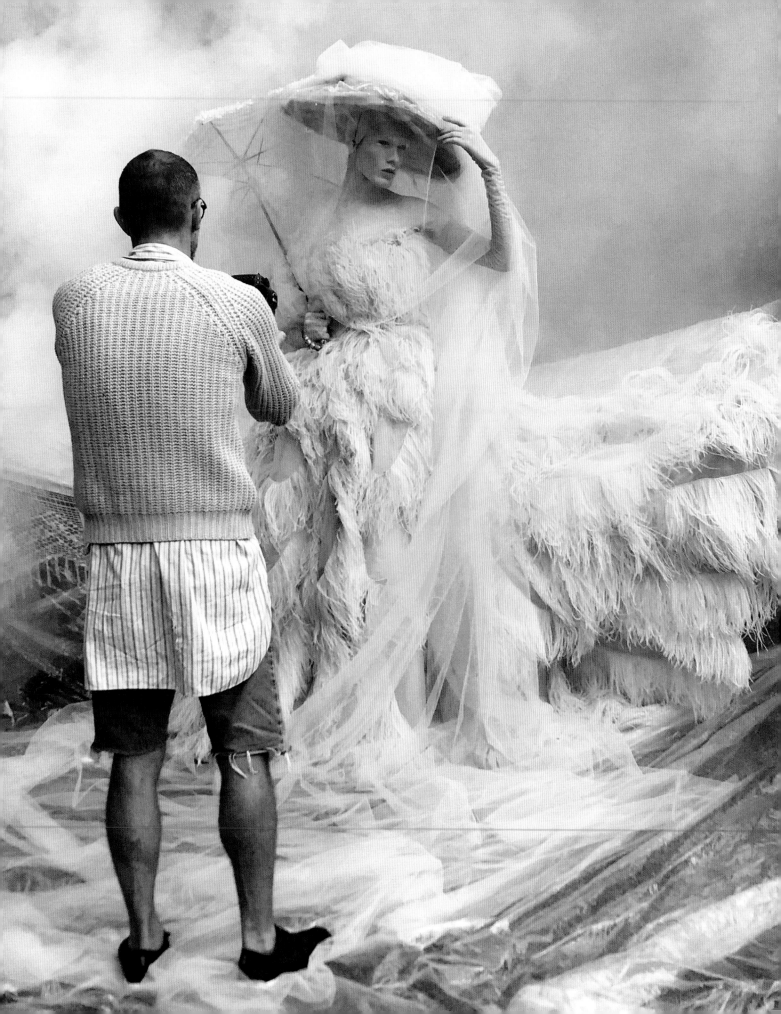

致謝

場景設計
Shona Heath

場景設計助理
Francesca O'Brien, Hannah Boulter, Salwa McGill, Plum Woods, Isabel Forbes, Olivia Giles, Scarlet Winter, Caroline Bryne, Mary Clohisey, Lauren Edmondson

場景搭建與建模
Pete Jenkins, Luca Riboni, Sam Francis, Chris Prentice, George Mein, Neil Gawthrop, Richard Curtis, Henry Hawksworth, Alex Roberts, Ben Naylor, Lily Aleck, Harry Scott, Michaela Edwardes, John Fowler

服裝編輯
Katy England, Kate Phelan, Ibrahim Kamara, Amanda Harlech, Zoe Bedeaux, Tom Guinness, Sara Moonves, Jack Appleyard

服裝設計
Shona Heath, Josephine Cowell

造型助理
James Campbell, Lydia Simpson, Aurora Burn, Caio Reis, Bojana Kozarevic, Gareth Wrighton, Florence Grellier, Johnny Evans, Natalie Worgs, Fiona Hicks, Alexandra Hicks, Pierre Alexandre Fillaire, Aisha Nova, Georgia Thompson, Maija Sallinen, Diana Amorim, Allia Alliata, Angus McEvoy, Angelique de Raffaele, Mary Ushay, Florence Arnold, Thea Garbut, Martha Garland, Danielle Goldman-TenenBaum

服裝縫製
Emma Cook, Della George, Alina Gencaite

髮型設計
Malcolm Edwards, Syd Hayes, Cyndia Harvey, Jason Lawrence, Alfie Sackett, Christiaan Houtenbos, Isaac Poleon

化妝
Sam Bryant, Lucy Bridge, Lynsey Alexander, Hungry/Johannes Jaruraak, Val Garland, Ammy Drammeh

指甲彩妝
Ama Quashie, Trish Lomax

髮型與化妝助理
India Excell, Phoebe Brown, Lewis Stanford, Mike O'Gorman, Blake Henderson, Rachel Bartlett, Abigail Lemar, Paula McCash, Jason Lawrence, Claudia Savage, Elaine Lynskey, Thomas Temperley, Tommy Taylor, Sharon Robinson, Maya Mua, Grace Ellington, Zahra Hassani, Sophie Anderson, Joey Choy, Famida Pathan, Laisum Fung, Liam Russell, Sharon Robinson

特殊公關
Susanna Brown, Camilla Lowther, Toyin Ibidapo, Shona Heath, Simon Costin, Kate Phelan, Malcolm Edwards, Sam Bryant, Jerry Stafford, Tilda Swinton, Gwendoline Christie, Amanda Harlech, Stephen Jones, Graham Rounthwaite, Holly Shackleton, Edward Enninful, Katie Grand, Franca Sozzani, Alexandra Shulman, Ariela Goggi, Robin Muir, Jonathan Newhouse, Ronnie Cooke Newhouse, Stefano Tonchi, Lynn Hirschberg, Linder Sterling, Laura Genninger, Irma Boom, Ruth Ansel, Caroline Wolff, David Bailey, James Merry, Marina Moretti, Steve Morriss, Jaime Perlman, Pierpaolo Piccioli, Paul Burns, Gitte Lee, April Potts, Pete Jenkins, Nicola Erni, Michael Hoppen, Graeme Bulcraig

選角
Piotr Chamier, Rosie Vogel, Madeleine Østlie

選角助理
Oscar Miles

馴獸師
Carol and Trevor @ Animals at Work, Tony Smart, Sue Clark, Shelley Catch

經紀人
Camilla Lowther @ CLM, Sam Rudd @ CLM, Thu Nguyen @ CLM, Jimmy Moffat @ Art + Commerce, Andrew Thomas @ Thomas Treuhaft, Carole Treuhaft @ Thomas Treuhaft

畫廊
Michael Hoppen

蒂姆·沃克工作室
Alex Pasley-Tyler

燈光
Paul Burns, David Gilbey

數位科技
James Naylor, Daniel Archer, Harriet MacSween

攝影助理
Sarah Lloyd, Tony Ivanov, James Stopforth, Olivier Barjolle, Eddie Blagbrough, Jimmy Crippen, Thomas Alexander, Max Hayter

影像導演
Emma Dalzell-Khan

幕後影像與劇照
Francesca Foley, Catherine O'Gorman, Guy Stephens, Marc Rogas

影像處理與沖印
and printing
Graeme Bulcraig @ Touch Digital, Adam Cook @ Touch Digital, Kim Stevenson @ Touch Digital, Eddy Cater @ Vertex Studio Lab, Rapid Eye

製作
Jeff Delich, Rachel Connors
(*The Steadfast Tin Soldier*)

製作助理
Lauren Sakioka, Alyce Burton, Charlotte Norman, Charlotte Garner, Oliver Francis, Aaron Blackmore, Jesse Maple, Jamie Scott Gordon

膳食
Canteen, Noco

模特兒
Anna Cleveland, Duckie Thot, Kiki Willems, Harry Alexander, James Crewe, Ben Schofield, Jordan Robson, Ben Warbis, James Spencer, Jacob Mallinson Bird, Aubrey O'Mahoney, Thilo Müller, Will Sutton, Jérôme Thompson, Charlie Taylor, Chawntell Kulkarni, Kiran Kandola, Radhika Nair, Ravyanshi Mehta, Firpal Jawanda, Jeenu Mahadevan, Yusuf Siddiqi, Zo Ahmed, Karen Elson, Sgàire Wood, Ling Ling, Xie Chaoyu, Fecal Matter, Salvia, Hanaquist, Luke V Smith, Harry Freegard, Anthon Raimund, Jenkin van Zyl, Carlos Whisper, Luke Harris, Harold Smart, Wilson Oryema, Emmanuel Adjaye, April Ashley, Louis Backhouse, Elliot Meeten, Elliot Hill, Sara Grace Wallerstedt, Ana Viktoria, Harry Kalfayan, Zuzanna Bartoszek, Tsunaina, Maeva Giani, Dipti Sharma, Sethu Ncise, Josephine Jones, Jermaine Downer, Linda Ellen Mangold, Liz Ord, Oxana Panchenko, Désirée Ballantyne, Rowan Parker, Jess Cole, Daniel Eyitayo, Rory Carter, Quinn Kirwan, Hal Agar, Tom Curtis, Alexander Fraser, Benjamin Salmon, Xavier L Ramnarace, Antoine Rapin, Sammuel Akpo, Abolaji Oshun, SOSU, Antoine Hoyte-Lovell, Olubiyi, Desio, Margot Painter-Wain, Shine Painter-Wain, Vincent Hao, Evie Page, Anwar Eltohami, Reuben Davis, Iona Hunt Dunscombe, Jack Hunt Dunscombe, Adut Akech

書籍設計
Melanie Mues

維多利亞與艾爾伯特博物館（V&A）
Nicholas Coleridge CBE, Chair of the V&A Board of Trustees

V&A Executive Board: Tristram Hunt, Antonia Boström, Sophie Brendel, Helen Charman, Jane Ellis, Jane Lawson, Tim Reeve, Pip Simpson, Alex Stitt

V&A Publishing: Sophie Sheldrake, Coralie Hepburn, Susannah Priede, Tom Windross, Emma Woodiwiss

Exhibitions: Linda Lloyd-Jones, Daniel Slater, Rebecca Lim, Rachel Murphy, Tessa Pierce, Jessica Karlsen

Exhibition Graphics: Judith Brugger

3D Technical Design: Kit Stiby Harris

Lighting Design: Zerlina Hughes and Carolina Sterzi @ Studio ZNA

Sound Design: Samad Boughalam

Technicians: Richard Ashbridge, Sophie Manhire, Lee Marshall, Matthew Rose

Photographers: Richard Davis, Pip Barnard, Robert Auton

Interpretation: Corinne Jones, Bryony Shepherd

Estate Manager: Nicholas Witherick

Digital Media: Joanna Jones, Peter Kelleher, Daniel Oduntan

Conservation: Lauren Ashley-Irvine, Anne Bancroft, Clair Battisson, Albertina Cogram, Alan Derbyshire, Sherrie Eatman, Louise Egan, Susana Fajardo, Simon Fleury, Chris Gingell, Joanne Hackett, Sarah Healey, Charlotte Hubbard, Stephanie Jamieson, Dana Melchar, Keira Miller, Jo Whalley

Archivists, Curators and Librarians: Nick Barnard, Martin Barnes, Terry Bloxham, Julius Bryant, Katy Canales, Briony Carlin, Lydia Caston, Rachael Chambers, Zorian Clayton, Oriole Cullen, Avalon Fotheringham, Gary Haines, Sarah Healey, Ruth Hibbard, Ruby Hodgson, Dawn Hoskin, Charlotte Johnson, Hana Kaluznick, Whitney Kerr-Lewis, Anna Landreth Strong, Keith Lodwick, Reino Liefkes, Rebecca Luffman, Alice Minter, William Newton, Susan North, Divia Patel, Jane Pritchard, Alicia Robinson, Gill Saunders, Simon Sladen, Suzanne Smith, Sonnet Stanfill, Catherine Troiano, Marta Weiss, Claire Wilcox, Catherine Yvard

維多利亞與艾爾伯特博物館館長前言

蒂姆·沃克（Tim Walker, b. 1970）是世界頂尖的攝影師之一，以非凡的想像力和能夠帶領觀眾進入栩栩如生的異世界而聞名。沃克和維多利亞與艾爾伯特博物館（V&A）早有淵源，二十多年前，他的三幅早期作品早在 1998 年就已列入館藏，2008 年更擴大增收了其他作品。

本書所收入的眾多精采新作，就是從 V&A 博物館浩如煙海的電子收藏中搜羅所得。在策展人、館員與技術人員的帶領下，沃克探進了博物館各個廳室的最深處，甚至還爬上了屋頂、深入地底的管線迷宮，只為汲取靈感。歷經好幾個月的研究之後，他選定了一組最能夠反映出 V&A 博物館廣博一面的物象來當作最新創作的靈感。這項成品——包括了十套攝影作品集與一部短片——不僅十分充滿沃克精神，更能直接撼動每位觀眾的心靈。

V&A 博物館自草創之初，就一直是支持攝影藝術的先驅。首任館長亨利·柯爾（Henry Cole）本人就是一位業餘攝影師。博物館成立之後，他就開始蒐集當代的攝影作品——當時攝影術才剛問世十年而已——並於 1858 年開辦全世界第一場在博物館內舉行的攝影展。

如今，V&A 博物館已經是擁有全世界最多、最重要攝影作品館藏的博物館，而沃克的作品也與他崇拜的攝影師名作齊肩並列，包括：威廉·亨利·福克斯·塔爾伯特（William Henry Fox Talbot）、茱莉亞·瑪格麗特·卡麥隆（Julia Magaret Cameron）、黛安娜·阿博斯（Diana Arbus）與瑟希爾·畢頓（Cecil Beaton）。

《蒂姆·沃克：美妙事物》是 V&A 博物館與當代藝術家大型合作、常駐、委任計畫中的最新一檔。V&A 博物館自從創館之初，就是眾多藝術家與設計師在創作上的靈感泉源。隨著館藏項目逐年倍增，我們也愈加期盼能讓每位觀眾都深受感動。

這本美麗的新書以及同時舉辦的精采展覽，集結了沃克的美妙創意和眾多團隊成員的精湛才華。這是一場團隊合作的傑出成果。容我恭喜蒂姆、策展人蘇珊娜·布朗（Susanna Brown）以及其他眾多團隊成員和 V&A 博物館為此計畫辛苦奔走的同仁。尤其是蕭娜·希斯（Shona Heath），一手擘畫出了奇幻迷離的展場，令人在這裡逐步踏入沃克攝影中的美妙世界。

我衷心期盼這場展覽能夠啟發更多朋友，透過 V&A 博物館展開自己的創作旅程，追尋激發心中想像力的那美妙事物。

V&A 博物館館長
杭立川（Tristram Hunt）

與談人

傑克·艾波亞德（Jack Appleyard）：多重形式創作的視覺藝術家。與時尚設計師查爾斯·傑佛瑞（Charles Jeffrey）密切合作出 LOVERBOY 品牌，並設計舞台、配件與藝品。2013 年起也擔任模特兒，作品見於 *Dazed*、*i-D*、*AnOther*、*Love* 等。

佐伊·貝朵（Zoe Bedeaux）：被譽為「創意千面人」的她是名全才藝術家，主要從事不同媒體的文案。名聲雖響，卻從不露面，被稱為「隱形詩人」，默默施展她的「文字治療」。身兼作家、文化評論家與策展人於一身。

泰瑞·布拉克森（Terry Bloxham）：V&A 博物館雕塑、金工、陶瓷、玻璃項目助理策展人。她的研究專長是博物館內特藏的歐洲中世紀彩繪玻璃。

蘇珊娜·布朗（Susanna Brown）：2008年起擔任 V&A 博物館攝影項目策展人。曾於 V&A 博物館與各國際單位舉辦眾多大型特展。除撰寫書籍、文章之外，她也為 V&A 博物館攝影中心策畫展示陳列，並負責收購永久館藏。

艾蒂·坎伯（Edie Campbell）：這位英國超模光彩耀人的職業生涯裡，與蒂姆·沃克合作無數。兩人合作的作品包括許多封面與商業攝影。他倆在創造各式各樣奇妙世界的過程中，成了完美搭配。難怪蒂姆會在 2014 年提名艾蒂為年度模特兒獎人選。

關朵琳·克莉絲蒂（Gwendoline Christie）：身兼演員與模特兒，最廣為人知的作品是《冰與火之歌：權力遊戲》（*Game of Throne*, 2011-2019）與《星際大戰》（*Star Wars*）新三部曲（2015-2019），部部都在嘗試突破女性角色的傳統界線。她從小就學習舞蹈與體操，並於倫敦戲劇中心以優等成績畢業。

喬瑟芬·柯威爾（Josephine Cowell）：質感設計師與造型師。2015 年畢業於倫敦時尚學院，之後獲獎學金進入皇家藝術學院專修編織。除個人開業之外，亦擔任學術界工作。

詹姆士·克魯威（James Crewe）：中央聖馬丁藝術與設計學院時尚系碩士生，兼任模特兒。詹姆士與蒂姆共同為 *Vogue Italia*、*i-D* 與 *AnOthe* 拍攝過採編攝影。「你是我的朋友，我的夥伴。我抱抱你。」

瑪爾坎·愛德華斯（Malcolm Edwards）：他手上拉出的各種髮型浪漫又飄逸，彷彿來自大自然的啟示。他得過包括時尚界五百名人在內的無數獎項讚譽，並名列蘇格蘭時尚名人堂。瑪爾坎與蒂姆共事已有十五年，持續探索著創意的邊界。

凱倫·艾爾森（Karen Elson）：國際知名的超模、歌手與作詞人。她十六歲還在學時就在曼徹斯特街頭受到發掘，與時尚界多知名攝影師合作，作品見諸三十餘國 *Vogue*、*W Magazine*、*Love*、*Harper's Bazzar*、*i-D* 等雜誌。她第一次與蒂姆·沃克合作是在 1999 年。

凱蒂·英格蘭（Katy England）：別具一格的造型師，自 1990 年代初期便與包括 *Dazed & Confused* 在內的新興造型雜誌合作，並擔任 *AnOther* 雜誌時尚總監與亞歷山大·麥昆工作室的創意總監。凱蒂現為時尚顧問與造型師，是瑞卡多·提希（Riccardo Tisci）以及其他設計師與品牌的長年合作夥伴。

愛德華‧恩寧佛（Edward Enninful OBE）：2017 年八月起擔任英國版 *Vogue* 總編輯。曾任 *W Magazine* 創意與時尚總監，對美國版及義大利版 *Vogue* 亦多有貢獻。1991 年以十九歲之姿一躍成為 *i-D* 雜誌的時尚總監，擔任該職位逾二十年。

阿曼達‧哈雷克（Amanda Harlech）：創意顧問兼作家，與女裝設計師約翰‧加利亞諾（John Galliano）和卡爾‧拉格斐（Karl Lagerfeld）共同為香奈兒及芬迪合作而廣為人知。她曾演出拉格斐拍攝的短片，並與他合寫兩本書。她也是蒂姆‧沃克長期合作的造型師與人像模特兒。

蕭娜‧希斯（Shona Heath）：創意總監，並擔任過許多雜誌拍攝、廣告攝影、櫥窗展示與時尚走秀最新穎的舞台設計。她與蒂姆共事超過二十餘年，並包辦《蒂姆‧沃克：美妙世界》的展場設計。

約翰尼斯‧雅盧拉克（Johannes Jaruraak）：彩妝藝術家兼演員，在匈牙利的變性異裝後爆紅。他與蒂姆‧沃克共同合作過許多案子，包括歌手碧玉（Björk）2017 年的《烏托邦》專輯。

依布拉辛‧卡瑪拉（Ibrahim Kamara）：造型師兼影像創作者，作品曾於索美賽特府（Somerset House）與紅勾實驗室（Red Hook Lab）展出。他合作的對象包括 *i-D* 雜誌、*Vogue Italia*、英國版 *Vogue*、*M le mag* 及 *Double Magazine*。

凱特‧菲蘭（Kate Phelan）：時尚造型師，以長期與英國版 *Vogue* 雜誌合作和 Topshop 終身創意總監聞名。她引領的英國現代時尚廣受全球肯定，此外還主導了 *Vogue* 雜誌眾多經典封面攝影，而且自 1990 年代起就與蒂姆‧沃克合作，為 *Vogue* 拍攝雜誌特輯。

詹姆士‧史賓賽（James Spencer）：出身蘭開夏郡的藝術家兼模特兒，在蒂姆‧沃克的近期創作中頻頻登場。他在倫敦時尚學院主修時尚繪製，柔和的筆觸尤其擅長捕捉男性體態的精微細節。

傑瑞‧史達佛（Jerry Stafford）：身兼作家、造型師，以及製片公司 Premiere Heure 的創意總監。他定期為 *Vogue Italia*、*Numéro* 與 *AnOther* 雜誌撰稿，也是蒂姐‧斯雲頓和關朵琳‧克莉絲蒂的個人造型師，並與蒂姆‧沃克有多次合作。

蒂姐‧斯雲頓（Tilda Swinton）：特立獨行而且多有搶眼表現的著名演員。她的作品橫跨獨立製片與商業大片，包括《美麗佳人歐蘭朵》（*Orlando*, 1993）與《全面反擊》（*Michael Claydon*, 2007），並以此獲得英國電影學院最佳女配角獎。蒂姐是蒂姆‧沃克的靈感女神，自 2000 年代起便多次合作。

葛瑞斯‧萊頓（Gareth Wrighton）：傑出設計師，作品涵蓋多種媒體，包括針織、裁縫、攝影、電腦建模等，尤愛在數位時代察覺手作的痕跡。他的作品對成衣製造的全球化與快時尚的衝擊有十分深入的探討。

VOGUE

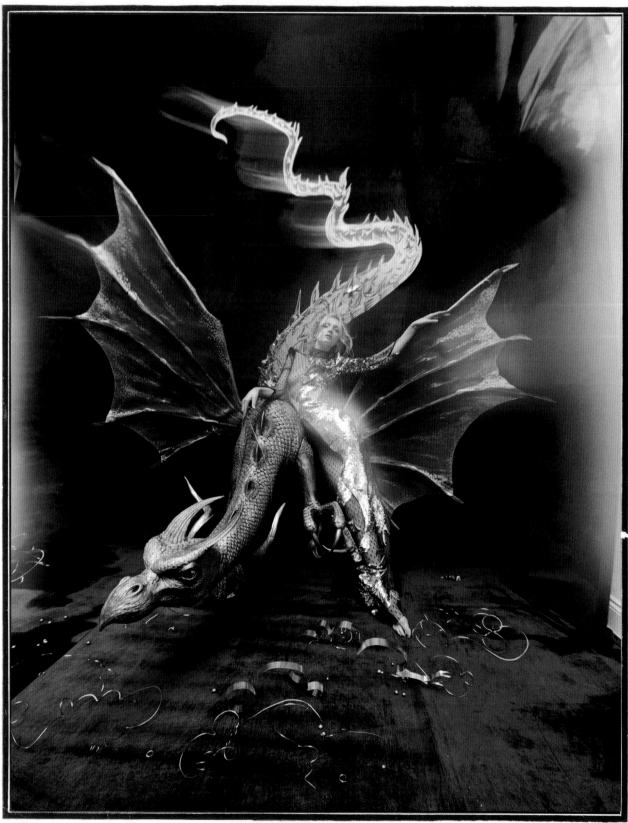

Export
Edition

CONDÉ NAST. *Publisher*

Early January, 1923
Price 2 Shillings

序

你可曾追尋過彩虹的盡頭，到頭來才發現這根本是一項不可能的任務？在我們開始製作這本書之前，我原本想像著我們可以揭露出蒂姆・沃克攝影時的內心世界：這本書可以變成一部指南，多多少少透露出他究竟是怎麼拍出那些精采絕倫的照片。但是當我一看見攝影現場的蒂姆，我就明白我心裡頭那種書絕對寫不出來了；光靠文字，根本不可能解釋清楚他怎麼化腐朽為神奇——他的手法實在太過多變，與他合作的對象更是個個不同。親眼看著他如何拍攝有點像是在觀賞一齣戲一樣。演員扮裝登台上場，但是導演、舞台設計、燈光技師、服裝、髮型、化妝團隊也都同樣盡收眼底。他們各自有著不同本領，卻又全都帶著無比的專注、能量和共同的願景來參與這場大戲。

這本書的書名靈感來自建築師霍華・卡特（Howard Carter）的一段話，也就是大約一百年前發現埃及法老王圖坦卡門陵墓的那個人。蒂姆在 V&A 博物館大肆探索的那段漫長旅程中，想起了卡特在 1922 年 11 月 26 日日記裡的一段話，敘述著他初次見到法老王陵墓中那金碧輝煌的模樣：

> 等我的眼睛慢慢適應了光線，房裡的細節就慢慢從迷霧中浮現，各種奇珍異獸、雕像、黃金——到處都金光閃閃……我真的是瞠目結舌，卡納馮爵士實在忍不住了，焦急地問：「你有看見什麼嗎？」我只能勉強吐出幾個字：「有，寶物。」

本書的每一章都鋪陳了每一場不同攝影，而且各章都以在 V&A 博物館館藏中精心挑選出來的某個寶物開始。蒂姆結合了這些寶物與其他日常可見，卻同樣美妙的東西：剪報、舊底片膠卷、唱片封面，還有其他像回憶、美好故事、詩歌等無形的事物。每一場

攝影都是一場旅程，而在他起身之前，他總會將行囊裝滿各種重要元素。不過，他也一定會留個空間給最重要的東西：緣分。在緊鑼密鼓準備幾個星期後，當打開相機的時刻到來，蒂姆依舊泰然，隨時留心讓他的照片走向未知境地的美妙驚喜。

我擔任博物館策展人的責任之一就是研究照片的豐富歷史，看出它的未來潛力。那麼，蒂姆的作品若放到一個世紀後來看會是如何？他在偉大攝影師齊聚的萬神殿裡又居於何處？他時常被人稱為現時今日的瑟西爾・畢頓，但是在蒂姆和像蕭娜・希斯這樣的展場設計師手中創造出來的奇妙幻境，就連畢頓在 1930 年代裡最超現實的作品都望塵莫及。要說蒂姆的視野與哪位攝影師相似，說不定反而與十九世紀初期的浪漫主義畫家或詩人更接近：他們都有一份對童年的興趣、對自然的敬畏，有著強烈的感性與情感，渴望歌詠個體的慾望，以及強大的想像力。從另一方面來看，蒂姆也是個浪漫分子：當他見到美麗絕倫的藝術品時，會叨叨唸著「一見鍾情」，還會說他小心翼翼地拍攝，彷彿要將這一封「情書」交給 V&A 博物館文物管理人。蒂姆就是對他所拍攝的每一張照片都如此用心留情。

對浪漫主義畫家約翰・康斯特柏（John Constable）和浪漫主義詩人威廉・沃茲沃斯（William Wordsworth）而言，彩虹是希望的象徵——是所有美麗卻短暫、可見不可及的事物的終極形象。而蒂姆的照片也和彩虹一樣，藉那彩色的拱弧讓我們的靈魂翱翔，用那迷人的魔法使我們欣喜難忘。

V&A 博物館攝影部策展人
蘇珊娜・布朗

靈感
蒂姆・沃克、蕭娜・希斯與蘇珊娜・布朗的對談

蒂姆：V&A 博物館的館藏真的包羅萬象，我想這就是為什麼讓我如此心有戚戚焉的緣故吧。關鍵就在於這座博物館的廣博。我雖然是個攝影師，但我從來不曾將照片當作靈感來源。繪畫、食譜、報紙報導都能啟發靈感，甚至是沙發上的纖維或是磚頭表現出來的質地都行。這真的是別開生面，而這也正是 V&A 博物館對我的意義。

蘇珊娜：你花了好幾個月來探索這座博物館，認識了許許多多的策展人與館員。你看到了隱密的倉庫，也來來回回走過了不知多少次藝廊，甚至還爬上了雄偉的屋頂，鑽進了地底排氣管線區。真的是很投入、很令人動容。

蒂姆：這趟旅程真的很漫長。接觸那些事物，不管是平面或立體的東西，就像是認識人一樣。有可能會發生化學效應，也可能不會。即使先前已經跟這些人談過話，卻還是能立即感受到某種很棒的感覺——這種感覺不是興奮，這叫……這該叫什麼來著？

蕭娜：這就叫做連結感。我覺得你經常會關注到那些精美至極的事物，而我就不太會對那些纖美非凡的東西留下印象。我比較喜歡奇怪特異的作品，就是會讓我想「這天殺的怎麼做出來的」或是「這是誰花工夫做出來的？為什麼要這麼做？」不過說穿了，就是連結感。

蒂姆：對，就是連結感。我覺得無生命的物體也有各自的個性。當你看到、接觸到它們，有時候某些東西就會以美來迎接你。我們在 V&A 博物館裡穿梭時，就是這些東西扣住了我的心弦。就是對某個東西突然爆發出一份愛，愛到你會想要試著拍下它來——照片不僅連結起了那個對象的具體存在和美感，還連結到你對那個東西的情感反應。

蘇珊娜：簡直就像是每一張照片都是對那個事物的一首情詩或一封情書一樣。

蒂姆：每張照片的確都是寫給 V&A 博物館內某件事物，或是給某些東西的情書。我跟那些事物的關係就像是跟某個對象墜入愛河一樣。這連結到我們身而為人如何互動，如何與某個人成為莫逆之交。這是一個結交新朋友的過程。假如你原本就認得那個東西，那就像是與老朋友重逢的感覺。我真的會把那個事物當作人來對待，然後自問：「這是因為這東西的每一分一毫都是出自人手嗎？你是不是其實正在認識做出這美妙寶物的那些男男女女？」我們在看到那個出自十七世紀少女之手的首飾盒時，我們是不是在結識那位少女？她是不是也以某種方式活在我們心中？我是以非常直接的方式觀察對象，那是一種本能反應。我不需要知道關於那個事物的點點滴滴，因為不管是在意外間發現某個事物，還是在某個事物身上發現先前所不知道的東西，或因而想起其他事物，對我來說都具備了更加強勁的力量。也就是對於那個對象一無所知的威力。

蘇珊娜：這時候你的想像力就有了揮灑空間。

蒂姆：對，我的想像力當然會奔騰飛揚，那時候我是真的陷入愛情之中了。那就像一場煙火秀一樣。創意就像超新星誕生一樣迸發出來，讓人會忍不住想要低頭蹲下。無數點子在你腦海裡爆發出來，你只想趕緊把一切都寫下來、裁開來，接著你就會把這一切全都透過相機灌注在一個畫面裡頭。

蘇珊娜：我發現你的反應好直接，所以你在博物館裡看到某個東西的時候，有時候就會馬上開始畫起拍攝的草圖耶。

蒂姆：受到對象啟發是一種直接而充滿生命力的經驗。碰！的一下，整個靈感洶湧而來。那是一股能量。也是一場追獵。蕭娜和我一直在書裡看啊看的，而且往往連自己在找什麼其實都搞不清楚的時候，常常會有這種經驗。

蕭娜：我們剛認識的時候，大約是 2000 年左右吧，我們很顯然都

十分懷念小時候住在英國鄉下的日子，而且對於故事書和圖畫都無比著迷。我們回顧自己的童年印象時，居然有一整套類似的目錄，從喜歡依序排列彩色鉛筆，到《水孩子》（The Water Babies）的插圖，而且我們倆也都愛死了吉特‧威廉斯的那本《假面具》（Masquerade）。如果你跟某個人有許多共同的童年回憶，那真的是很特別的一件事。我小時候就喜歡看花樣跟壁紙，往往會花好幾個小時在找有沒有重複的圖樣。後來我主修印刷設計，而對我來說，V&A博物館就是連結印刷和花樣的寶庫，比方說，威廉‧莫里斯（William Morris）的壁紙設計就是。V&A博物館咖啡區那裡的莫里斯廳就是整座博物館的心臟，也一直都是我最愛這博物館的地方。我老想著要摸摸它，還想要把所有桌椅通通搬走，看看那廳裡空盪盪的模樣。

蘇珊娜：你們倆都說到V&A是座寶殿，或是一個神聖空間。

蒂姆：我覺得是一座美的寶殿，也是夢想的寶殿。這是一座人人都觸摸過每件館藏的寶殿。對我來說，美就是一切——就是我所渴求的東西、我一心傾慕的目標，也就是無限多樣的美。這說起來有些私密，但是又不得不講：我進到V&A博物館裡的時候——在館內大張雙眼，四處遊蕩，把倉庫裡的每個箱子盒子一一打開，和所有策展人一一認識——我那時候其實難熬。那是我心碎傷痛的一段日子。我想V&A的館藏真的滋養了我，與美的相遇治癒了我心中破碎的那部分。我從沒預料到會這樣，我也希望其他人也同樣能得到這道靈藥。

蘇珊娜：聽起來有點像是一種靈啟經驗。

蒂姆：是一場精神靈啟沒錯，也是一種醫治療癒，而且極具療效。接觸到好幾世紀以來人們所展現出來的美麗事物，有很強烈的效果。這真的在方方面面都深深滋養了我，真正的美能夠提升靈魂。我們為了這次展覽與這本書所進行的拍攝都是試圖傳達出我是如何領略到那真正的崇高。這些拍攝既要表達出表面的美麗，也要流露出更深層的情感。這是一次嘗試，但是我想我大概永遠也不會有完全滿意的一天。當你接觸到這麼美麗的事物，而且試著透過攝影來回應那份美麗時，總是會想：「我有拍到嗎？有拍好嗎？有清楚抓到那份美嗎？」

蕭娜：這種神魂拔升的感受和賓至如歸的感受就是我們在設計展場中的照片如何布置時想傳達的心意。博物館從某方面來說是一座寶殿，你走進來的時候，馬上就會覺得這是個美妙的地方。但這地方又是一個不會拒誰於外的空間，你會覺得這裡是個真正開放的所在，所以說不定根本不能稱作殿堂。這就是它的迷人之處——你可以盡情深入，隨時想來就來，而且它還邀請你來認真探看。你可以在圖書典藏室一隅鎮日研究，也可以在畫廊裡坐下來素描，甚至是找個安靜的角落好好休息，就像在家裡一樣。我想每位遊客都會有各自不同的體驗。

蘇珊娜：你開始攝影的時候，就打算將V&A博物館和童年博物館的方方面面都捕捉下來嗎？是原本就有意如此，還是自然而然的呢？

蒂姆：我記得你一開始就說了這座博物館分了多少部門、有多少館藏。我把這件事當成一項挑戰。我覺得我以前總被平面的事物所吸引，所以並不留心鐵鑄、金工等其他東西。所以我強迫自己要盡量去接觸那些我不知道自己會否感興趣的東西，當然，也要去接觸我所喜愛的那些事物。

蘇珊娜：你們倆都說過你們熱愛挑戰。

蒂姆：對，我想那大概是因為想要感覺到某件事物吧。人要是處在熟悉的領域裡，就不會再有感覺，因為你會因為重複體驗而變得麻木。為了當攝影師，我總是盡力逼自己進到未曾認識的領域去。

蘇珊娜：我覺得你們倆都是那樣做事的。比方說，在拍攝小龍鼻煙盒那場就是一次新挑戰，因為那是你第一次用上紫外線光源來拍。

蕭娜：那一場拍攝的布置靈感是來自蒂姆在博物館裡看到的一個小鼻煙壺，而我則是從簡訊裡看到他拍的那張圖片來發想的。那張圖片很模糊，我在看的時候看見了閃爍的虹彩，還有某種像是珍珠母上頭的那種磷磷螢光。我情不自禁想到要怎麼將這效果和攝影連結起來，試試看我們從未嘗試過的不同技術。

蒂姆：在當攝影師這條路上，我現在正處於一個我已經全副武裝，只想前往未曾抵達之境的階段。會令我感興趣的就只有接觸從未見過的事物，還有讓我自己置身於截然不同的環境之中。這就是 V&A 這案子的意義，而我也正處在人生中覺得自己膽敢放手去做的階段。

蕭娜：沒錯。無所畏懼是最要緊的，不然就什麼也做不成了。過去五年裡，我注意到你的工作手法有了變化，你現在比較會在拍攝時接受未知和臨時的狀況，讓畫面走向未曾預期的方向；也比較少事先規畫。這種工作方式也讓我更放得開，因為我就可以創造出一個讓你棲身其中，悠遊探索的世界。這是一種自信——你知道你能拍得出好照片，所以你有自信可以將一些事情拋諸腦後，任情況自由發展。這讓工作充滿了新能量。

蘇珊娜：看了這本書裡所有的照片之後，我發現你還會以另一種方式突破極限，你會在大型攝影棚裡拍攝，也會在超小攝影棚裡拍，還會在外景定點拍，例如像在雷尼紹廳那組就是。

蒂姆：這也和 V&A 有關。一走進 V&A 博物館，會覺得別有洞天。你得走過博物館的四方院。你會經過一面大窗，看到了某個東西，然後走進了一座漆黑的藝廊，牆上掛著好幾面大型掛毯，看起來冷颼颼的，轉眼間你又走進了陶瓷廳，又覺得炎熱如夏。博物館裡的光線變幻莫測，各個角落才顯得如此不同。你不覺得走進 V&A 博物館，就像度過了四季一樣嗎？

蕭娜：沒錯，而且還觸摸得著：有時候摸起來像塑膠，有時候柔滑，有時像織布，有時又像玻璃。

蒂姆：真的是千變萬化。對我來說，V&A 博物館真的是包羅萬象。這就是整個世界——整個藝術創作史都齊聚一堂了。這裡跟國家美術館（National Gallary）或國家肖像館（National Portrait Gallary）截然不同，那些地方有他們嚴格的規矩。V&A 博物館更不拘一格——其他博物館可沒如此。V&A 的收藏涵蓋了今天到西元前十二世紀的東西。埋首在這千百年來時光洪流中眾人對美的表現之中，真的是太美妙了。

蘇珊娜：說不定是因為這座博物館幾十年來的不斷擴建也促成了這形形色色的四季氛圍吧？

蒂姆：我們為了這個案子第一次踏進 V&A 博物館的時候，走遍了整座建築，明白了在這經年累月裡是如何擴增了各個部分。V&A 博物館是許多人心中的最愛，而我竟能有此殊幸一探究竟，當然也要背起隨之而來的責任。我很清楚這機緣難得。我剛接下這案子的時候心想：「可以看遍這一切實在是太棒了！」但後來我不得不承認我根本看不完所有東西。誰都看不完。你可以試試看，但是這裡根本沒有真正的起點，也沒有真正的終點。你會不停地拍，但拍上一輩子也拍不完你想訴說的內容。這一點就反映在 V&A 博物館的碩大無朋身上。

蕭娜：我想我們應該都對於要怎麼好好訴說 V&A 的故事倍感壓力，對吧？我偶爾會想像誰會是觀展的第一位觀眾，而且我也真心期盼他會迷失在我們所創造出來的這些畫面與世界裡，讓他們覺得自己置身異境之中。我希望他們在看到每件東西的時候，眼裡都發出驚奇的光芒，覺得深受啟發，離開展場後會以不同的眼光來看 V&A 博物館。那博物館就是靈感所在。只要走進去看一看，認真地看一看，就能夠找到靈感。

蘇珊娜：我覺得這裡是世界上最能啟發靈感的地方了。而且就像蒂姆說的一樣，這裡真的大到誰也看不完。你在這裡永遠不會無聊。我自己當了策展人，就是要不斷研究和增添館藏，我時常覺得我自己做的事就是在這博物館歷來的策展人所做的一切上再增添一點點，而且以後也還會有其他人再繼續增添下去。

蒂姆：就是這樣。就好像一場永無止盡的關於美的對話一樣。我們很慶幸能有這麼一扇機會，而且我們趁隙鑽了進來。能參與多久就參與多久吧。我喜歡打破社會所建立的常規與隔閡，讓新形態的美有機會出現。像絲絲蓋兒·伍德（Sgàire Wood）和詹姆士·史賓塞（James Spencer）這樣的模特兒都在創造這樣的可能性，而我也歡迎所有關於性別、差異的對談。我認為人類拋給攝影師的可能性愈多，我能欣賞的可能性愈多，就會愈好。要當個人，就是不斷地改變。凱倫·艾爾森（Karen Elson）的美是一種完全新穎的美。現在大家都認為她是個古典美人，但是她剛出道時，她那種雌雄莫辨、獨樹一格的新體態在當時可不吃香。她促成了對於美女長相觀念的改變，讓愈來愈多原本以為自己不漂亮的人認為自己其實也很美。我和凱倫共事了將近二十年，她一直都是讓我充滿拍攝靈感的對象。我們的對話是一種肢體對談，是一種

花冠
1870-1874，英國
鐵絲串魚鱗編成
V&A: AP. 20C-1874

心電感應，是一種舞步。與我合作的模特兒都是美的泉源。他們會演出來。他們會走進畫面裡，化不可能為可能，因為他們相信美，也合該如此。他們身上有著美。偉大的模特兒能控制鏡頭，能控制我，沒有他們我拍不了照片。會讓我感到愈來愈焦慮的是這案子就要結束了。這是一場漫長的交會，這案子有著無窮的面貌，但通常蕭娜和我合作的案子都是比較短的拍攝。

蕭娜： 我們跟這個案子一同生活了好久。算一算我們總共花了兩年吧，一般的拍攝案子通常不過兩個星期而已。這整個過程牽涉的層次真的太多了。我想想我們就是一直在 V&A 這棟建築、館內的物品、攝影、舞台設計、展場設計和展覽敘事之間不斷來回碰撞。我們老是在想希望觀展的觀眾會有什麼樣的體驗。

蘇珊娜： 我能體會案子要結束的那份焦慮，但是我並不覺得這案子真的會有個終點，因為這座博物館還是會繼續啟發你的靈感。

蒂姆： 噢，那當然了。而且我發現它之所以能啟發靈感，有一部分是因為與所有權無關。策展人打開盒子的時候，還戴著白手套，他們會帶著一股自豪呈現掌中的物品。他們會盯著你看，彷彿在問：「我覺得這真是美極了，您說是吧？」這句話說得千真萬確，而且與所有權絲毫無關。這就像你跟朋友坐在車裡或走在路上時，他們說：「看，有光打在那棵樹上，真是超美的吧？」但你們誰都不是那棵樹的主人。這境界比去到某個人的家裡，聽他

說：「看，這是我剛買的畫」高深多了。博物館是個更神聖高深的地方，在這裡工作的人天天都在接觸與保存那些訴說著神聖語彙的東西。

蘇珊娜： 而且博物館保存的東西是要讓人人都能享受得到的。

蒂姆： 我覺得這是比所有權更強大的一種舉動了。這裡頭包含了一種普世性。在博物館裡展示的館藏，就意味著那是要給所有人看的。這是人民的聖殿。能夠看到這些精巧脆弱的東西在博物館內受到何等細心照護保存，真的是千載難逢。

蕭娜： 看他們怎麼保存東西真的令人大開眼界，比方說一件洋裝好了，那一層層的保護包裝本身就美到不行。那層層疊疊的包裝輕撫著彼此——每一層都保護著不同的部位，腰歸腰，背歸背，衣領歸衣領，袖子歸袖子。這麼細心真的叫人歎為觀止。

蒂姆： 我永遠忘不了進去保存動物產品的倉庫，看到 1870 年代用魚鱗編成的王冠那一刻。我想是因為那些魚鱗看起來就像是在蜜蜂翅膀上或是蝴蝶翅膀上的鱗粉一樣。魚鱗感覺起來比較像是一種圖樣，不像是真的能觸摸得到的東西。居然有人把一片片魚鱗串在一起，編成一件珠寶、一頂王冠，這真的是太令人瞠目結舌了。這還是我頭一次說不出話的時刻。

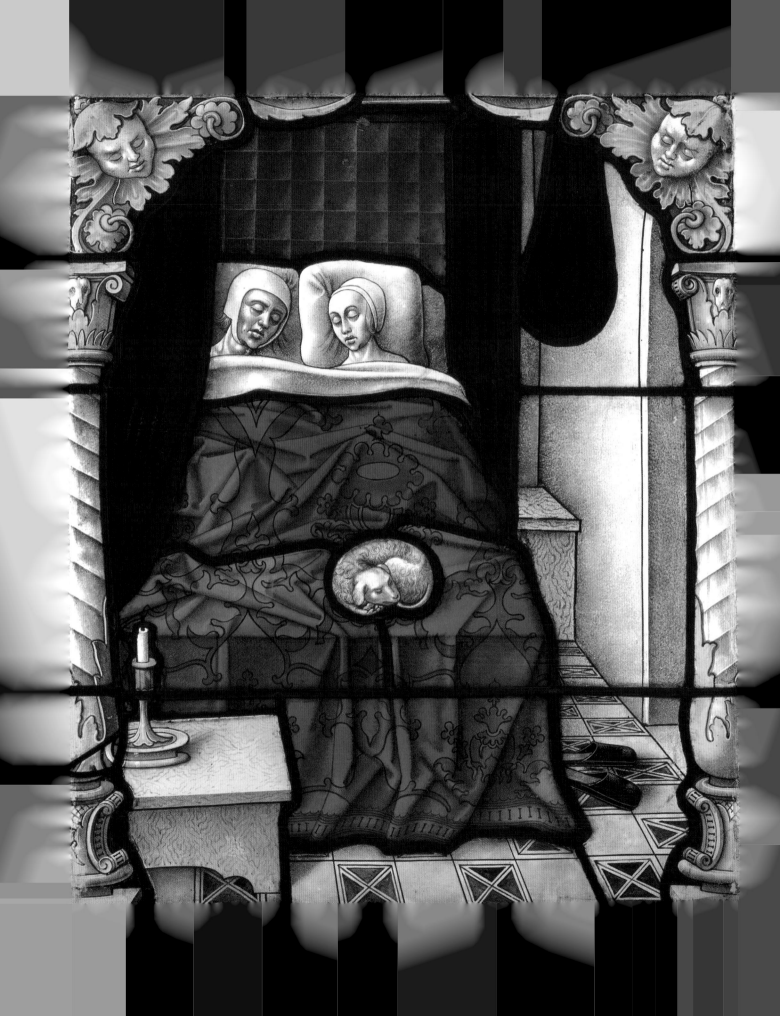

光照

左圖：**多俾亞與撒辣的新婚之夜**
約1520年日耳曼

顏料與白銀彩繪玻璃，由E. E. Cook先生捐贈
V&A: C. 219-1928

蒂姆・沃克
與泰瑞・布拉克森的對談

蒂姆：V&A 博物館裡最古老的彩色玻璃有哪些？

泰瑞：最古老的館藏來自坎特伯里大教堂和一些法國的教堂；那些都是已經不堪使用的大型彩色玻璃窗所殘餘的部分。雖然這些彩色玻璃只是窗戶的部分殘餘，但我們還是想在藝廊裡為它們創造出故事。畢竟創造出彩色玻璃的目的就是為了要敘述故事。

蒂姆：這勾起我興趣了，用畫面來說故事。

泰瑞：宗教領袖往往會堅持在教堂中展示出來的所有圖像與藝術品都要有教育功能，所以教堂裡的祭壇也通常會放有聖人的遺物以及與那名聖人相關的圖像。可以是雕像、畫作、織品，也可能是彩色玻璃。

蒂姆：我想跟你談談關於顏色的演變。古人一開始製造玻璃時，有什麼顏色是沒辦法做出來的嗎？

泰瑞：有的，有好些顏色無論用什麼材料都做不出來。八百年前所使用的染色原料都是自然物——我們稱為氧化物礦或氧化金屬。將這些氧化物倒入融化的玻璃液裡就能染出顏色。氧化鈷能染出藍色，氧化銅則可以透過不同的燒製條件而染出綠色與紅色。這種玻璃就叫做「全色玻璃」。

蒂姆：早期這些品項似乎都只有基本色呢。

泰瑞：沒錯。你也是一位藝術家，所以我猜你看到像這樣的東西時，一定會覺得當初替這些玻璃選定顏色的人也是藝術家；他們真的很有眼光。

蒂姆：對，我覺得基本色確實很吸引人，我一想到彩色玻璃的時候，就會想到透光的紅——那是我的最愛。

泰瑞：紅色全色玻璃是很重的顏色；光線很難穿透。玻璃工業很早就發展出了一種所謂「閃光」（flashing）的技術。就是在一片薄的染色玻璃外再罩上一層透明玻璃。這種閃光技術在製造紅色玻璃時經常使用，因為這樣就有更多光線能夠穿透，而且暗色的內層也可以更有效顯出顏色來。

蒂姆：喔，我懂了，就是淡一點的紅色。不過好像到了十六世紀，玻璃的顏色就變得更複雜了。

泰瑞：是的，像琺瑯漆、玻璃底漆這些技術上的創新，也帶來了顏色上的變化。化學家，或者當時所稱的鍊金術士，在十六世紀中葉開始研發出這些顏料，而這些顏料的色相範圍就更廣、更細膩了，像是粉紅色、紫棕色、淺藍色等，不像先前彩色玻璃那樣都是濃色重彩了。

蒂姆：喔！

泰瑞：彩色玻璃比透明玻璃貴得多，但是完全不用這些美麗的色彩就沒辦法在窗戶上說故事了。大約在 1300 年左右出現了一項重大的技術革新，有個聰明的玻璃工匠發現，如果將研磨過的銀化合物摻進液體裡，再塗到玻璃背面，然後將整片玻璃放進窯裡烤，就會穿透表層，鑲在玻璃上頭。

蒂姆：像刺青那樣嗎？

泰瑞：對！這就是彩色玻璃的起源，在那之前沒有真正的彩色玻璃，都只是在玻璃表面塗上顏色而已。

蒂姆：所以說，在那之前就只有純粹塗色玻璃囉？

泰瑞：塗色玻璃跟帶了鐵色的透明玻璃。

蒂姆：然後到 1300 年之後就有了像刺青那樣真正的彩色玻璃？

泰瑞：是的，我們認為這種技術是在諾曼第一間玻璃工坊裡頭發現的，畢竟當地盛產玻璃。過了兩百年後，同樣在諾曼第，他們造出了一扇鑲嵌玻璃窗，也就是啟發你攝影的這兩片玻璃。

蒂姆：喔？真的呀？那它們又有什麼故事？

泰瑞：這故事真的很精采！每件藝術品都有它各自的故事，但有些藝術品的故事格外動聽。這個故事發生在大約 1520 年左右，社會上充斥著各種不滿：宗教戰爭紛起，農民與公爵、修道院長、主教等大地主之間的衝突不斷。你選的這兩片玻璃都帶著一份道

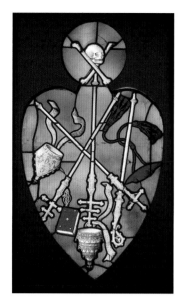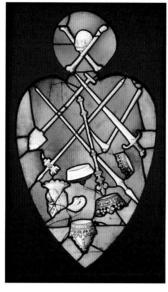

《死亡降臨僧侶》與《死亡降臨俗人》。
約生產於1520-1530年，諾曼第。
彩繪玻璃與白銀掐絲。
V&A: C. 75-1953; V&A: C. 76-1953

德教訓。它們表示出了死亡會降臨在僧侶頭上，也會落在俗人頭上。你可以看到其中一片頂端有著骷髏頭與交叉的大腿骨，這代表了死亡，而這符號鳥瞰著底下分崩離析的各種教會象徵——有教宗的頭冠、主教的法冠、樞機主教的帽子、行進用十字架等，不一而足；而另一片上面的死亡則看管著底下俗民的象徵——皇冠、騎士的頭盔、寶劍、長矛，諸如此類的。

蒂姆：喔對，社會崩潰，我看懂了。

泰瑞：我們在這裡可以看到死亡戰勝了統治者和祈禱者。這兩片鑲嵌玻璃反映出當時人們愈來愈察覺到死亡隨時可能來襲。這是在十四世紀中葉黑死病橫掃三分之一歐洲人口之後出現的趨勢。

蒂姆：做彩色玻璃的人也同樣死了不少吧。

泰瑞：是啊，肯定是這樣。這兩片鑲嵌玻璃能提醒觀賞者，不要傻傻地倚賴人生中轉眼成空的那一切。國王和主教都不免一死——誰也逃不了。

蒂姆：人生無常啊！

泰瑞：死神跟前，人人平等。

蒂姆：這樣來看這玻璃不是很有趣嗎？

泰瑞：這是用來提醒大家，別那麼趾高氣昂：你我終究不免一死。

蒂姆：我喜歡這鑲嵌玻璃中代表平等的象徵。

泰瑞：是啊，而且在黑死病之後，藝術家創作出不少類似的意象。

蒂姆：我也超愛另一片題名《多俾亞與撒辣》的彩色玻璃。

泰瑞：喔？為什麼特別喜歡這一片？

蒂姆：我喜歡那張床，也喜歡那條小狗。

泰瑞：我也有同感。

蒂姆：這畫面的描繪真的很動人，而且居然有人用玻璃創作出這畫面來，而不是用比較容易的彩繪或線描來做。那個人描繪出了整個房間的景深，還有那股溫馨舒適的氣氛——有拖鞋、有小狗、還有在被窩裡的夫妻——這讓我覺得好平靜，而且這一塊紅色讓我想到……我知道我為什麼喜歡這片玻璃了……是因為這塊紅色與其他部分藍色的搭配。這會勾起我的情緒，因為在我還小的時候，我媽總是在屋裡留著一盞燈開著，上頭罩著紅色的絲罩，我們傍晚開車回家的時候，從車道上就能看見屋裡透出來的紅光。就是這個紅色。所以你先前說到鍊金術，說怎麼把不同顏色融進玻璃裡的時候，真的很吸引我，因為那就是這種紅。這不僅讓我想起我的小時候，還帶給我一種平靜的感覺。

泰瑞：這是個很不錯的故事。

蒂姆：我也很愛那條小狗和那雙拖鞋，還用了出人意表的黃色。

泰瑞：這黃色也是鑲嵌染色的。

蒂姆：我現在知道全色玻璃跟鑲嵌彩色玻璃的差別了。這片玻璃也是十六世紀做的吧。

泰瑞：是的，這片玻璃是一扇講述多俾亞與撒辣的故事的大型彩

鑲嵌玻璃展廳就像是一齣璀璨色彩的幻燈片秀。
透明色彩對我有種特殊意義，
我對那種顏色有很直接的情緒反應。
拿紅色來說——世界上有很多種紅色，
但是那種透光的紅，
那種紅光，真的扣動了我的心弦。——TW

窗其中一部分，當初可能是做給科隆的一座修道院吧。史書上沒有記載那條小狗叫什麼名字，這實在很討厭，因為牠總會有名字的，對吧？

蒂姆：當然啦。

泰瑞：蒂姆，要不你給牠取個名字吧？

蒂姆：來福？

泰瑞：來福好！多俾亞、撒辣和來福。這片玻璃講的是舊約聖經裡多俾亞傳的故事，而舊約聖經當然也就是猶太人的聖經。這故事是說有個老人托彼特，他們全家都被巴比倫俘虜了。由於他們是猶太人，所以他們不能進行某些儀式，結果就落得一貧如洗了。托彼特後來瞎了，他兒子多俾亞就決定長途跋涉去向曾欠他父親一筆錢的親戚討債。多俾亞需要一名嚮導帶他穿過中東的沙漠，所以他就到了市集廣場去，他在那裡遇到了一個帶著一條小狗的人，那隻狗我們剛剛給牠取了名字叫來福，而那個人說：「我可以當你的嚮導。」多俾亞後來總算到了親戚那裡收了債，這時他瞥見了年輕的撒辣，兩個人墜入了愛河。多俾亞告訴她：「我想娶你，但是我必須回家照顧失明的老父親。」所以他就又隨著嚮導和來福回到了家裡，沒想到，那位嚮導居然就是大天使拉斐爾，拉斐爾告訴他：「我是帶你經歷這一切考驗的靈魂嚮導，來福你就留著吧。」所以我們現在就看到來福也和多俾亞與撒辣共度了他們的新婚之夜！

蒂姆：我沒聽過這故事呢。

泰瑞：自古以來，狗就是忠誠的象徵，而且經常會在婚禮的畫面裡出現。

蒂姆：所以這條小狗窩在彩色玻璃正中央是代表了忠實呀！

泰瑞：而且畫得很細，每一根細毛、每一道鬈曲都畫了出來。

蒂姆：你覺得這條狗是什麼品種？

泰瑞：我真的試過要分辨牠的品種，我把這張圖寄給了所有現代的犬隻育種員，還有所有熟悉犬隻品種歷史的人。

蒂姆：他們也不知道嗎？

泰瑞：他們也不知道。而除了小狗以外，拖鞋也是婚姻圖中常見的物品，因為拖鞋代表了伴侶間彼此順服。通常在畫面裡可以看到兩雙拖鞋。

蒂姆：我懂了。我很愛這藍色布料的繪製方式，想想看，這片玻璃只是一扇大型彩窗中的一部分，但是獨立來看也同樣美麗。這裡頭充滿了一股力量。看看這些褶飾，你真的能感覺到那份觸感。

泰瑞：四周的床簾原本也該放下來，這裡他們把這一側拉起來了，不過他們其實可以放下來好取暖和維持隱私。

蒂姆：新婚之夜嘛！

泰瑞：對，新婚之夜嘛！

蒂姆：這畫面帶了點死亡、寧靜和沉睡的氣氛，但是對我來說卻又十分屬於當代，就連要透過戶外陽光照射來欣賞這一點，也十足富有當代感。

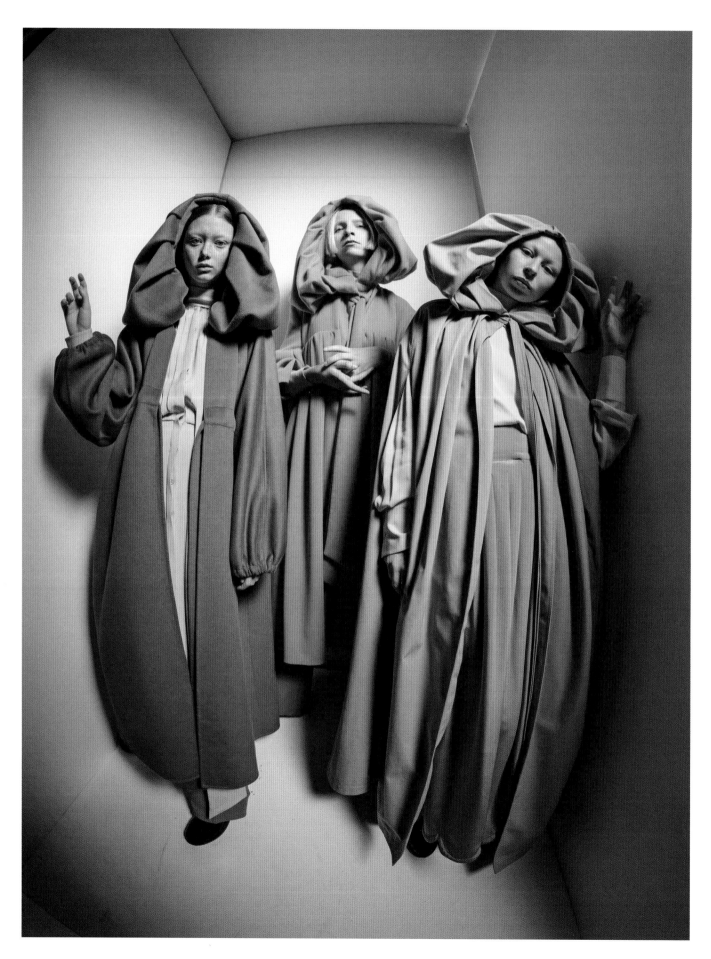

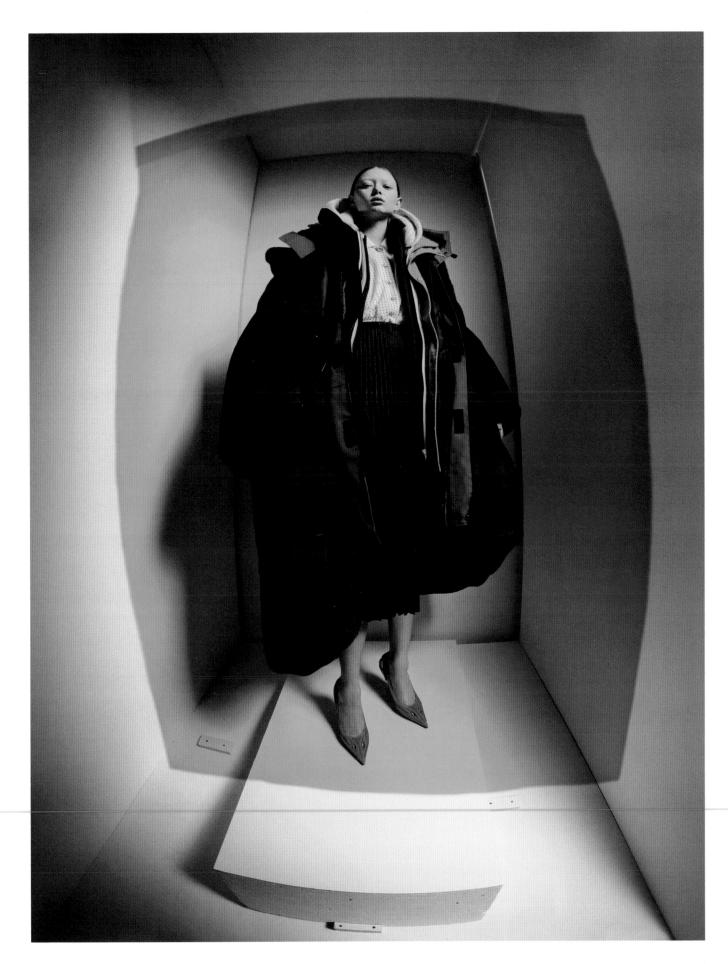

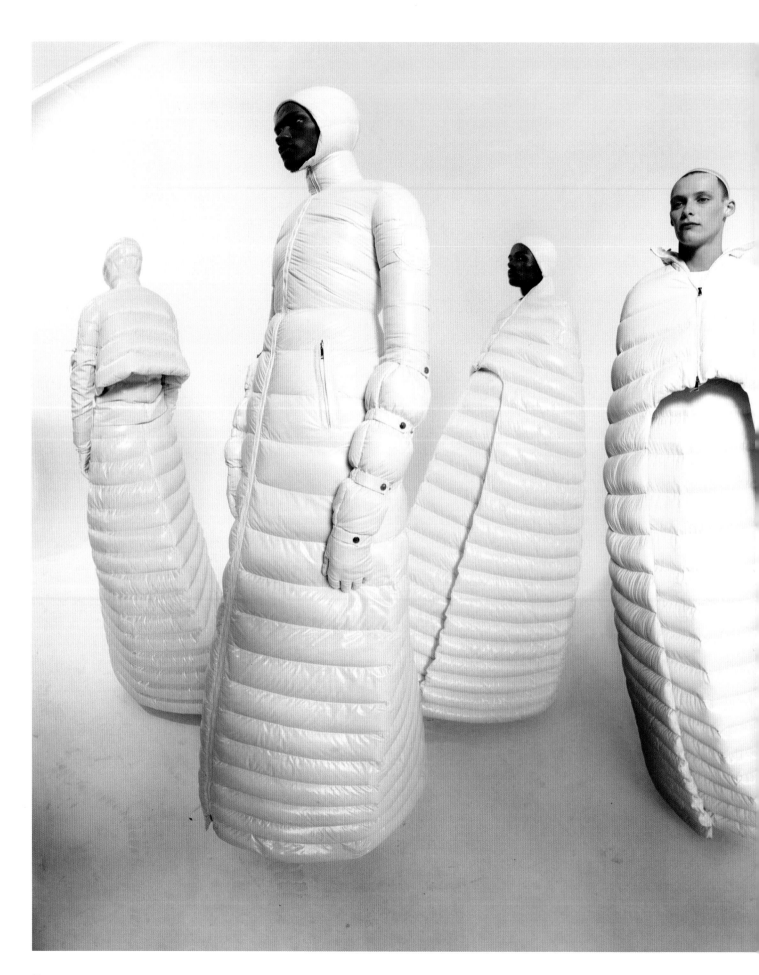

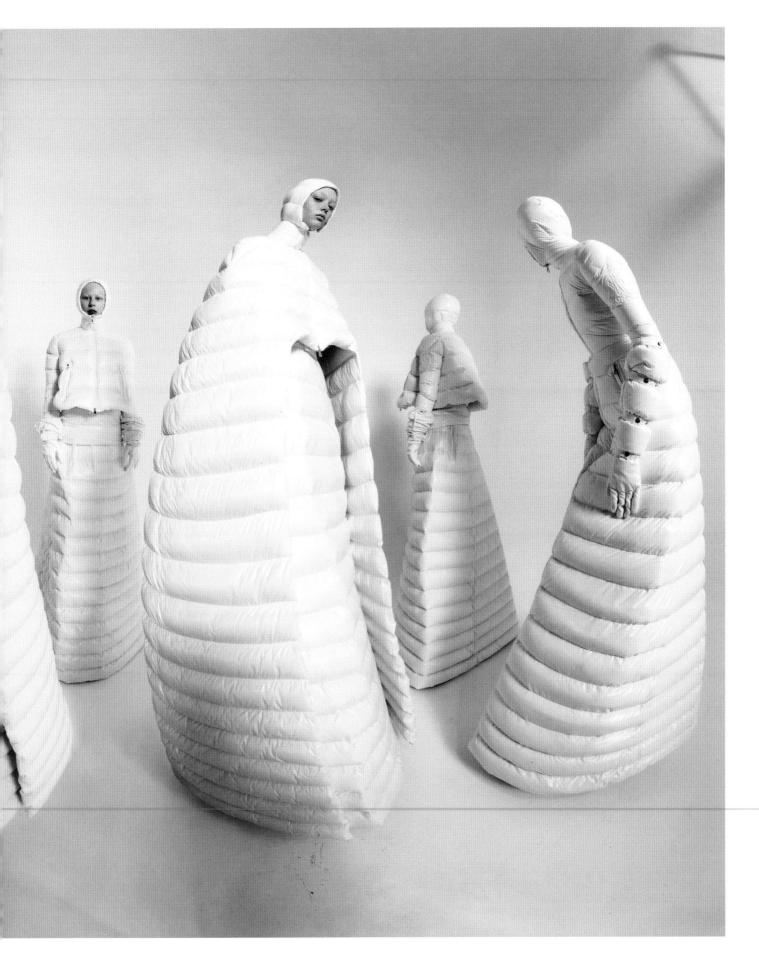

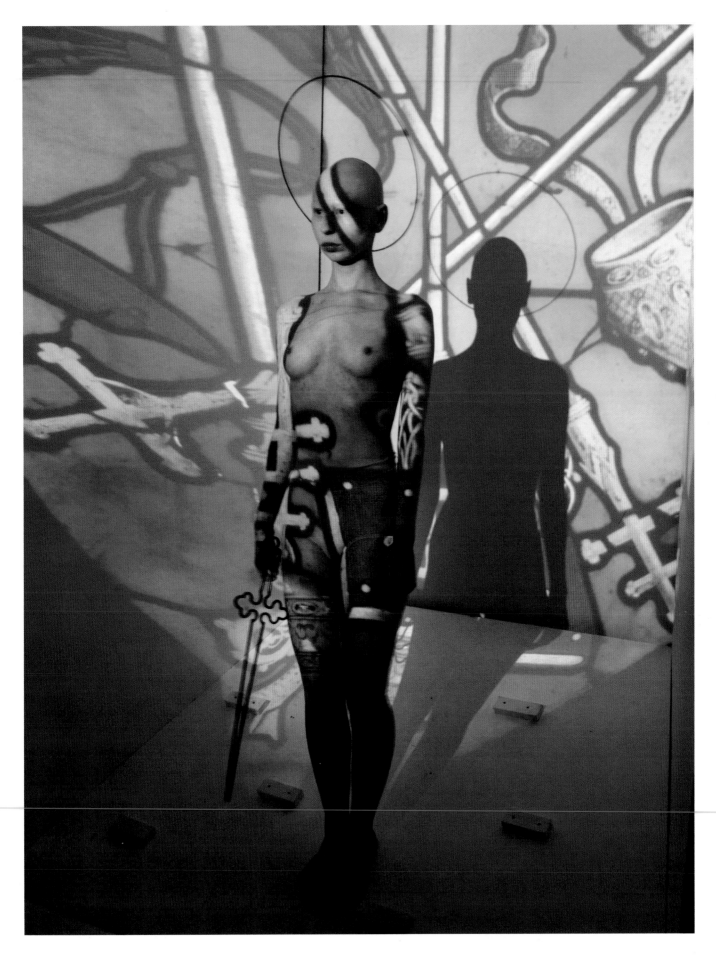

蒼蠅王

模特兒：Abolaji, Hal Agar, Sammuel Akpo, Antoine, Rory Carter, Jess Cole, Tom Curtis, Reuben Davis, Desio, Anwar Eltohami, Daniel Eitayo, Alexander Fraser, Vincent Hao, Antoine Hoyte-Lovell, Toyin Ibidapo, Iona, Jack, Quinn Kirwan, Olubiyi, Abolaji Oshun, Evie Page, Margot Painter-Wain, Shine Painter-Wain, Xavier L. Remnarace, Antoine Rapin, Benjamin Salmon ／造型：Ibrahim Kamara ／選角：Madeleine Østile ／化妝：Ammy Drammeh, Lucy Bridge ／髮型：Isaac Poleon ／製作：Jeff Delich ／攝影助理：Sarah Lloyd, Tony Ivanov, Max Hayter ／造型助理：Gareth Wrighton, Florence Grellier, Johnny Evans, Natalie Worg ／化妝助理：Maya, Grace, Abigail Lemar ／製作助理：Lauren Sakioka, Charlotte Garner, Alyce Burton

左圖：《蒼蠅王》（1963）劇照
彼得・布魯克（Peter Brook, b. 1925）執導

明膠銀鹽照片
V&A: THM/452/5/22

蒂姆·沃克、依布拉辛·卡瑪拉
與葛瑞斯·萊頓的對談

蒂姆：我們最近為 *i-D* 雜誌拍了這些照片，不過你們兩個倒是經常合作。你們會怎麼描述自己的工作？

葛瑞斯：我會說我自己是個形象塑造者，但是我要做的事會運用到許多媒材，包括針織、裁縫、電腦建模和攝影。這些全都是在數位時代裡創造如何探究可行性與手感溫度的事物所需要的東西。

依布：我是個造型師，但是我也會打造畫面、敘述故事，我的工作就是訴說故事。我一向都對藝術有興趣，但是一開始並不曾想走時尚這一行。我讀理科讀到一半放棄，轉而去社區大學念藝術。我在社區大學第一次學到時尚，第一次看到一堆由葛蕾絲·寇丁頓（Grace Coddington）、貝瑞·卡門（Barry Kamen）、賽門·法瑟頓（Simon Foxton）、愛德華·恩寧佛、派蒂·威爾森（Patti Wilson）與雷·派崔（Ray Patri）設計造型的照片。這些都是了不起的人物，是影響了整個文化的傳奇。看了他們的作品之後，讓我想成為一名造型師。葛瑞斯和我有一點是一樣的，就是我們都不想做已經有人做過的東西。

蒂姆：你們都不會想模仿別人的，這事免談。對了，葛瑞斯，你又是怎麼跨進時尚業的？

葛瑞斯：我從小就愛死了大眾文化，像雜誌專欄、音樂錄影帶那些的。我青少年時期超迷大衛·拉切貝爾（David LaChapelle）的音樂錄像帶，後來我才了解，原來我在知道究竟是誰在鏡頭後面拍攝之前，就已經沉浸在這生氣勃勃的世界裡，受了多大影響。

蒂姆：結果現在長大的你在這世界裡舉足輕重，打造了碧昂絲和瑪丹娜的裝扮與音樂錄影帶。這和你想像中的世界一樣嗎？

依布：推動這一行的終究還是商業力量，但我沒有那方面的背景。

蒂姆：可是你現在就在這一行了，你有感覺到商業力量的壓力嗎？

依布：有啊，不過我從前合作過的大人物，例如貝瑞·卡門，他們就會反抗商業插手，因為他們對那回事絲毫不感興趣。

蒂姆：茱蒂·布蘭姆（Judy Blame）和賽門·法瑟頓也都和商業對著幹。你剛剛提過的那些人一直都是反商派的，畫面的力量對他們來講才是重點。

依布：是的。這和你在什麼樣文化裡成長也有關係。我有時候會覺得非打這一仗不可，因為我爸媽從小就教我要看重名利之外的東西。

蒂姆：那你呢，葛瑞斯？你又是怎麼反抗商業，為自己在意的事物勇敢發聲？

葛瑞斯：這關乎你知不知道自己走在哪條道上。如果你這件工作是雜誌專題，雜誌會需要置入某些品牌，在照片裡要看得出來才能送印，那你就得這樣做。但是我們也可以玩點心機，而跟你合作就讓我能夠放任機緣巧合在工作中出現。

依布：我們工作的時候，會想出一個故事來，如果服裝搭不上這故事，我們就會想辦法去補上。有時候我只會放進一點點商業內容，一點點品牌。對我來說，品牌必須要能夠和我們想創造的世界合拍。不過我們總是能想到辦法順利進行，我有時候還真沒想到我們居然沒挨罵，但是我相信，如果拍出來的照片真的夠美，有品味的人都一定會准印的。

蒂姆：沒錯。

依布：如果這是一張對文化發聲的美麗照片，那雜誌編輯不送印才真的丟臉。如果編輯想要一個總是願意使用品牌的造型師，那他們根本用不著聘我工作。我覺得如果有十個人會照章辦事，那我就不必遵循這章法了。

我記得學生時讀了《蒼蠅王》。
對我而言，
它是一部精準冷酷的人類寫照。
我13歲還是14歲的時候，
看了彼得·布魯克改拍的電影。
我覺得布魯克的故事版本是個將傑出文本成功改編
成電影的完美典範。——TW

蒂姆：如果你找不到你想要的東西，你會自己做出來嗎？

依布：會啊，當然了，對我來說，故事跟畫面是真正的重點。對我而言，想法比什麼都重要。

蒂姆：時尚編輯和時尚造型設計師很不一樣呀。造型設計師是形象塑造者，要製作與創造出東西來，但是時尚編輯不用。

葛瑞斯：我認為造型設計師就是一種原創者。

蒂姆：對，原創者，創新者。這才讓我有東西能拍，看到像你們這樣的創作者在我面前生出我前所未見、驚奇連連的東西，而不是知名設計師的那種著名模樣，真的很令人興奮。

依布：我覺得我們其實是有意識地決定創造出與人對話的事物來。我在收到你關於《蒼蠅王》的簡報時，我們也討論了《小飛俠彼得潘》裡的那些迷失男孩。我們花了好幾個星期來製作所有的東西、構想所有的角色與概念。服裝是我最後才看的東西。

蒂姆：想好角色之後你們就開始剪裁縫製了。那你們又是怎麼處理那些塑膠袋呢？我記得你們好像分成了八組？

葛瑞斯：依布拉辛拿了一塊寫上了初步點子的板子來給我，我又加了一些。我覺得我們應該是因為已經一起工作太久了，所以一看就很能自在上手⋯⋯

依布：這能幫我做好工作。我想我有時候是當場寫下來的，所以這時候就需要葛瑞斯幫忙看一眼，因為我自己有時候會很不安心。

葛瑞斯：哈，我覺得那是因為我們倆都受中央聖馬丁藝術學院荼毒太深了，而且也都在德國受過紮實的教育。我們的作品也可以說是一種用服裝形式來表現的報導文章。

依布：對，就是透過衣服來敘述故事。

葛瑞斯：就連綁在模特兒手臂上的那堆東西也在述說著故事。

依布：絕對是的。

蒂姆：葛瑞斯，你能談談你那套新聞報導式的設計方法嗎？

葛瑞斯：我不是設計科班出身的，我是在中央聖馬丁藝術學院最後一年的時尚溝通課才自學裁縫，學校也孕育了這樣的環境。我在縫製服裝的時候，會把它看成一組 12 款的套件，就像在雜誌裡的 12 頁文章一樣。我最近縫製的一組套件叫做《松林裡：梅瑞迪斯·杭特之歌》（*In the Pines: The Ballad of Meredith Hunter*），這組的靈感來自於美國的衝突對立。第一款的背景是科羅拉多的松林谷地，這件毛衣的靈感是歌手理德·貝利（Lead Belly）的一首民歌〈你昨夜睡在哪裡？〉（*Where Did You Sleep Last Night?*），歌詞是這樣的：

　　告訴我你昨夜睡在哪裡
　　松林裡，松林裡
　　從不見陽光的蹤跡

第二款則完全相反，是美國西岸的野火情景。我那時候覺得大自然在懲罰美國，東南邊鬧洪水，西邊有大火，1930 年代的南方平原還有鋪天蓋地的黑色風暴（dust bowl）。梅瑞迪斯在滾石合唱團在阿爾特蒙的演出場上遇害至今已經五十年了，我這時想到了人與自然的對抗、搖滾與民歌的對立。我的作品裡充滿了對立與雙關，而且我根本就是個電腦人。我都用電腦作業，但是我在縫製的時候我想，就是這件事，就是這個新聞主題讓我感興趣。為了《蒼蠅王》的拍攝，我也替那些條紋造型的電玩人物縫製了服裝。

蒂姆：他們都是你腦海裡的電玩人物，跟《蒼蠅王》裡被丟在島上的 50 年代小孩還有《彼得潘》裡的迷失男孩都不一樣。

葛瑞斯：對，是電玩人物，而且山林部落裡穿著打扮的方式也影響了我們的想法。

蒂姆：因為在這兩則故事裡，那些孩子都組成了部落吧。你會說你自己是反商業人士嗎？

葛瑞斯：我想，從骨子裡來說，我是。

蒂姆：那依布拉辛你呢，你也是反商業人士嗎？

依布：我覺得我有很長一陣子是反商業人士沒錯，但是我現在正學著在這兩個世界之間切換。

蒂姆：有趣的是在我們創造出來的這些照片裡，最令人難忘的戲服是用塑膠袋縫製而成的，但是你們倆都有能耐在裡頭拉出你們想要呈現的時尚品牌。你們選擇了不從時尚世界裡創造出某些東西這條路，我覺得這反而振聾發聵。

依布：我那時候想的是把塑膠袋看成生存者。這些照片裡的部落成員連結到了我自己來到英國、生存在這裡、結識人群的故事。我在獅子山（Sierra Leone）出生，在甘比亞度過我的童年，11歲才搬到倫敦。我想無論我們在照片裡創造出什麼樣的世界，那裡始終都有我們自身故事的痕跡，這是很自然的事。

蒂姆：沒錯，明白自己在這世上是什麼人的這一點就是吸引他人的地方。葛瑞斯，我想請你談談關於作品裡的政治與文化要素，你會覺得建構一套穿著打扮是種帶有情感和政治意味的事嗎？

葛瑞斯：我會用新聞報導式的媒材來做，這是我習慣與世界對話的方式。我在作品裡放進的主題當然也來自我個人的立場。我們上一季在紐約做的那套《溫柔罪犯》（Soft Criminal）是關於權力結構和敵對幫派的作品。大家可能看的時候會覺得這是關乎社會問題的東西，但這其實也是攸關個人的事。最近那套關於美國對立的作品裡，我也運用了美國境內的對立意象來表現出我在製作時的矛盾衝突。我對手作物品很著迷，卻也相信玩具機器人能夠改變世界，所以當我談到這些矛盾衝突時，我其實也在談論我自己。

蒂姆：你們倆都在現代的數位視角中獲得靈感，那你們又希望其他人怎麼看待你們的作品呢？這種消費性影像出現在螢幕上和印刷頁面上有沒有什麼差別？

葛瑞斯：我覺得數位媒體能開啟不同的門戶。

蒂姆：可以將不同的人連結在一起。

葛瑞斯：影像製作能夠將每個人立即連結在一起，這是影像製作最初也最強大的衝擊。你在手機上看到的影像是背光顯示出來的，而印刷出來的影像在色調上會深得多，這是這兩者之間最主要的差別。數位影像比較冷，而且也具有比較深的⋯⋯

依布：意義。

葛瑞斯：對，就是意義。

依布：在印刷品上能感覺得出來。

葛瑞斯：對，看一本做得漂漂亮亮的書，會引發不同的情緒反應。媒材本身就是一種訊息，我對這點堅信不移。

蒂姆：媒材本身就是訊息，這講法真有意思。

依布：最近我有不少作品在網路上重製，比方說透過Instagram，可是當我後退一步來看的時候，我發現我覺得那些東西印出來比較合適，比較有感覺，比較有質感。

蒂姆：看到東西印出來時，是真的會令人很有感觸。

依布：的確如此。可是在看到數位的東西時，會覺得有種冷酷感。我在看到東西印出來的時候會覺得好多了，有一份連結感，有一種人味在裡頭。

葛瑞斯：我們生活在一個觸碰得到的世界裡，把影像印出來就會覺得跟它有某種聯繫。不過我深深相信我們接觸的還只是數位媒體的皮毛而已。數位媒體現在還是新玩意兒，還有很長的路要走，但是我覺得我們已經太滿於現狀了。

依布：成了一潭死水。

葛瑞斯：對，它應該還能走得更遠，還有能力開啟不同的世界。

蒂姆：我們只看到數位媒體的冰山一角，但是印刷品已經存在好幾百年了。

依布：我自己是比較喜歡印刷品啦；我們喜歡做出東西，生出具體的事物來。對我來說，線上互動會打斷這份情感，比不上親身互動有力。

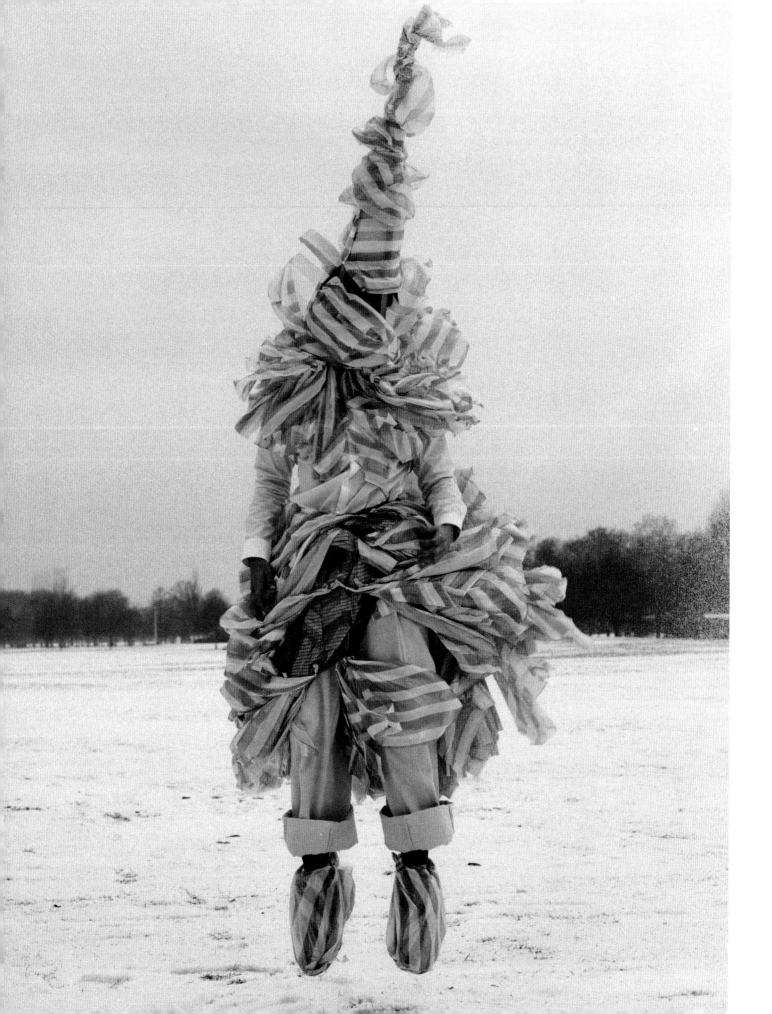

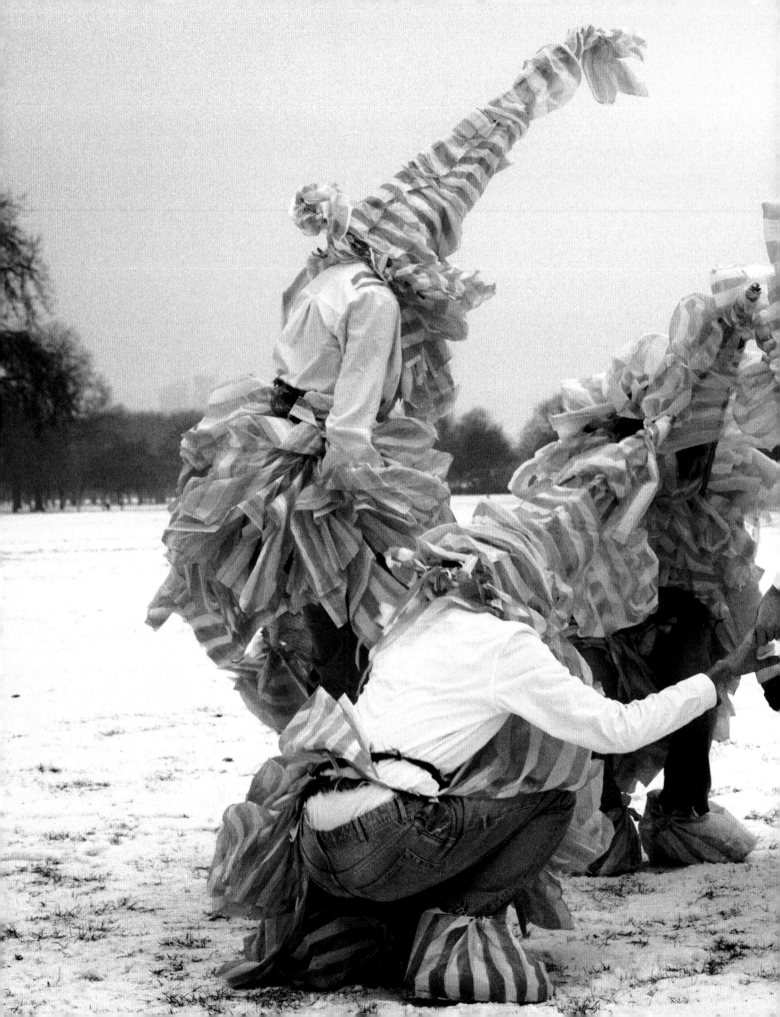

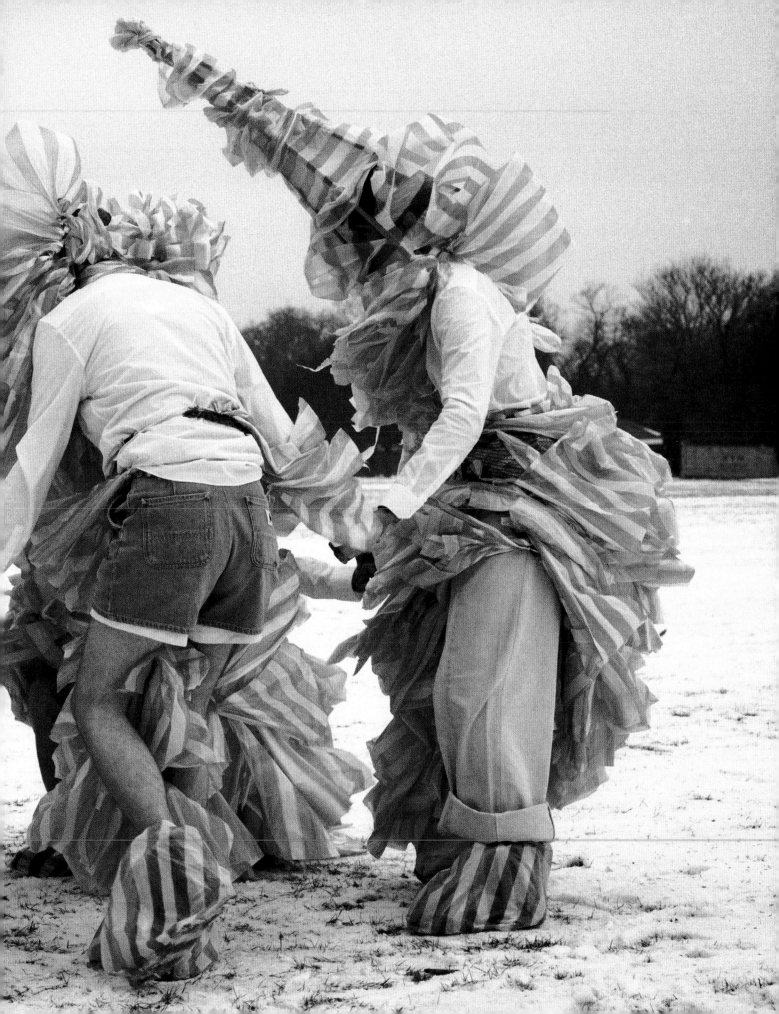

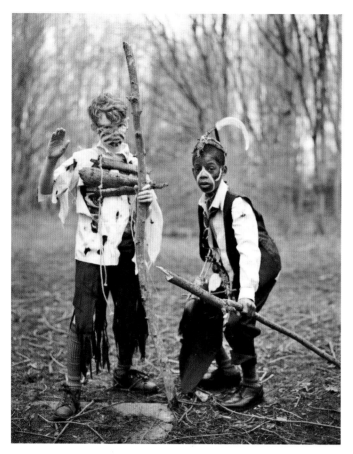

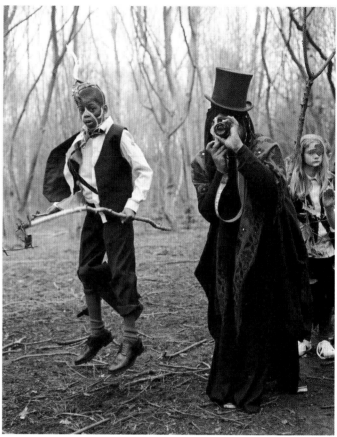

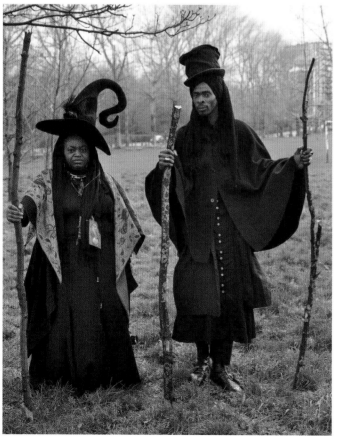

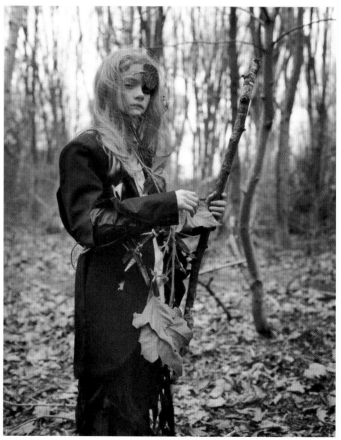

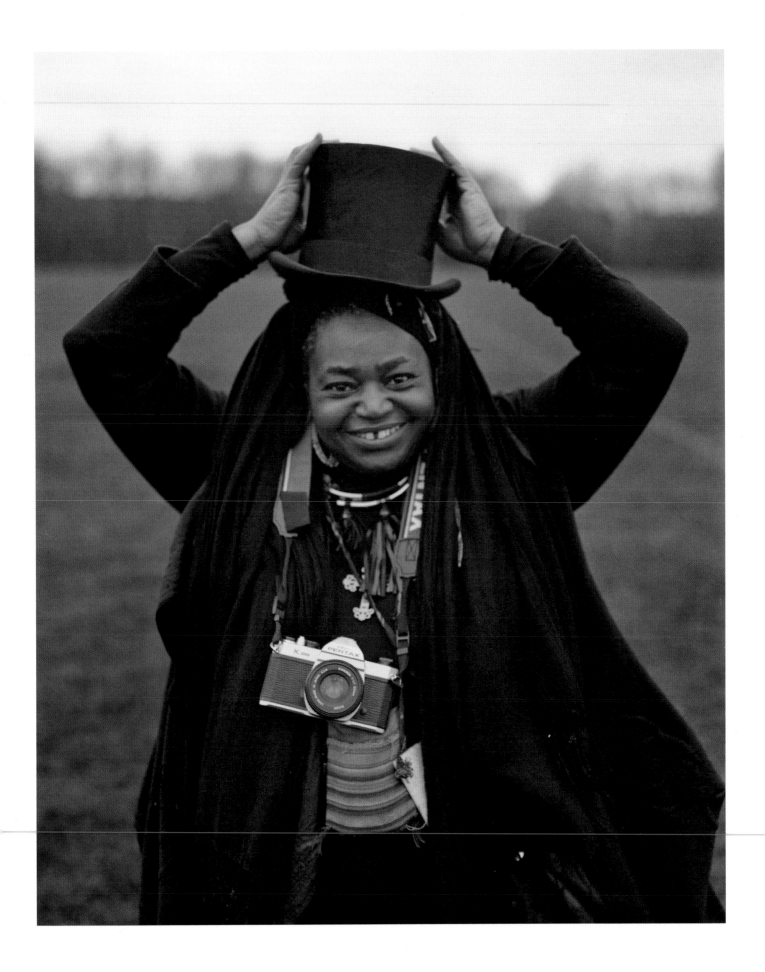

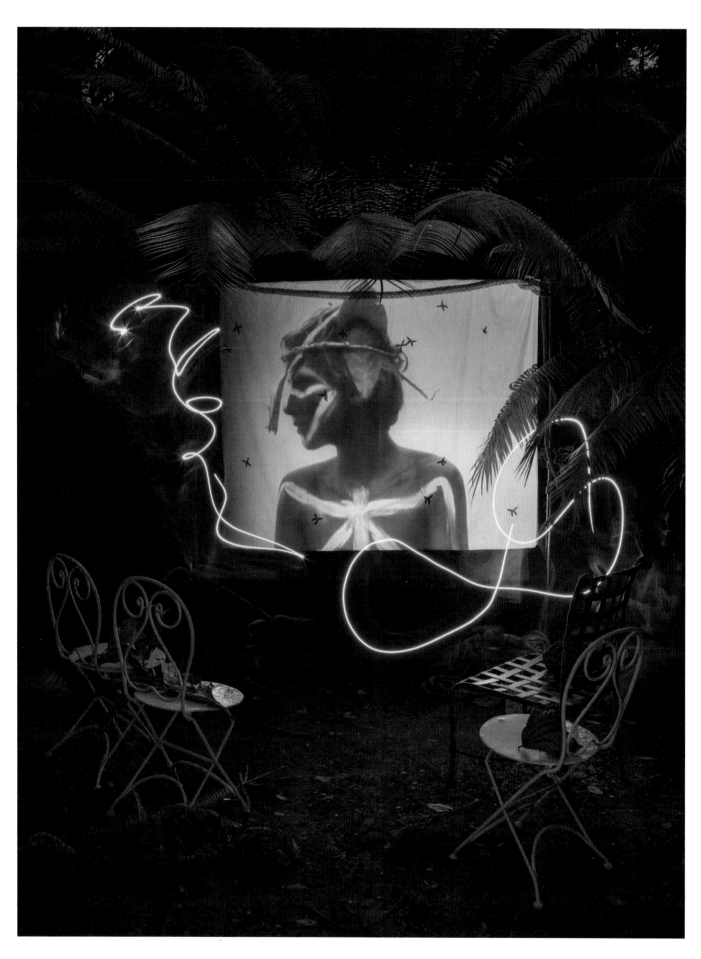

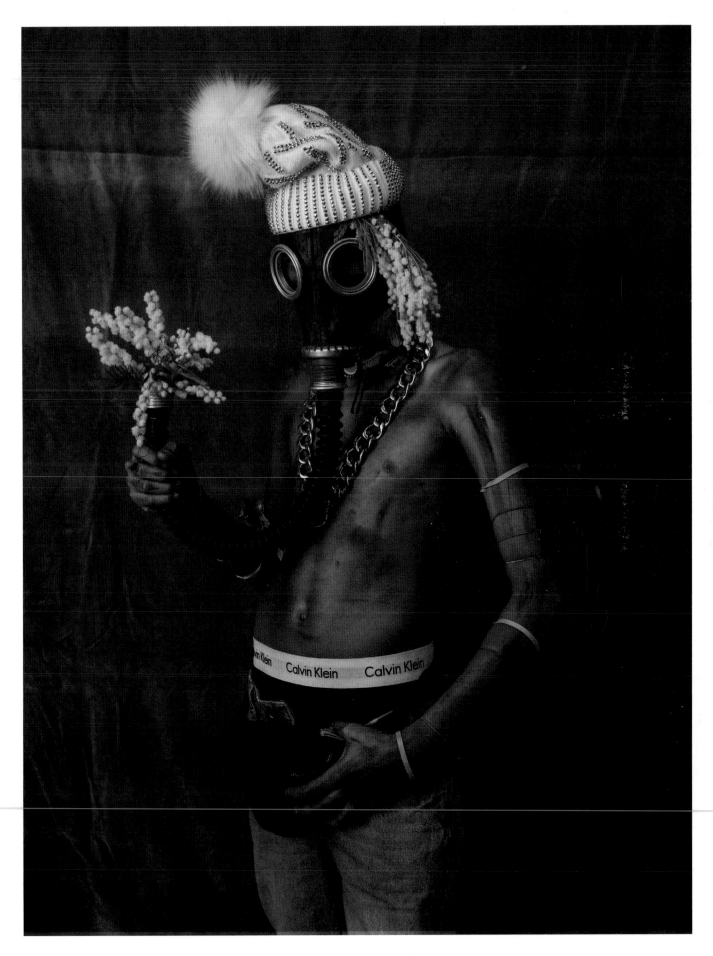

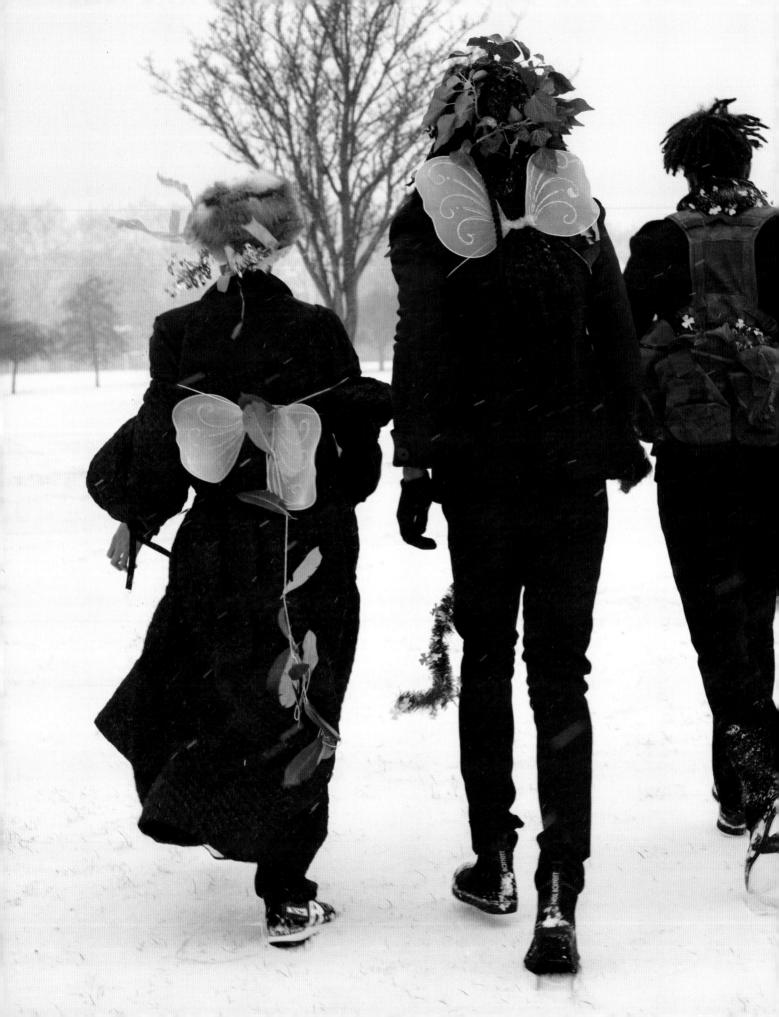

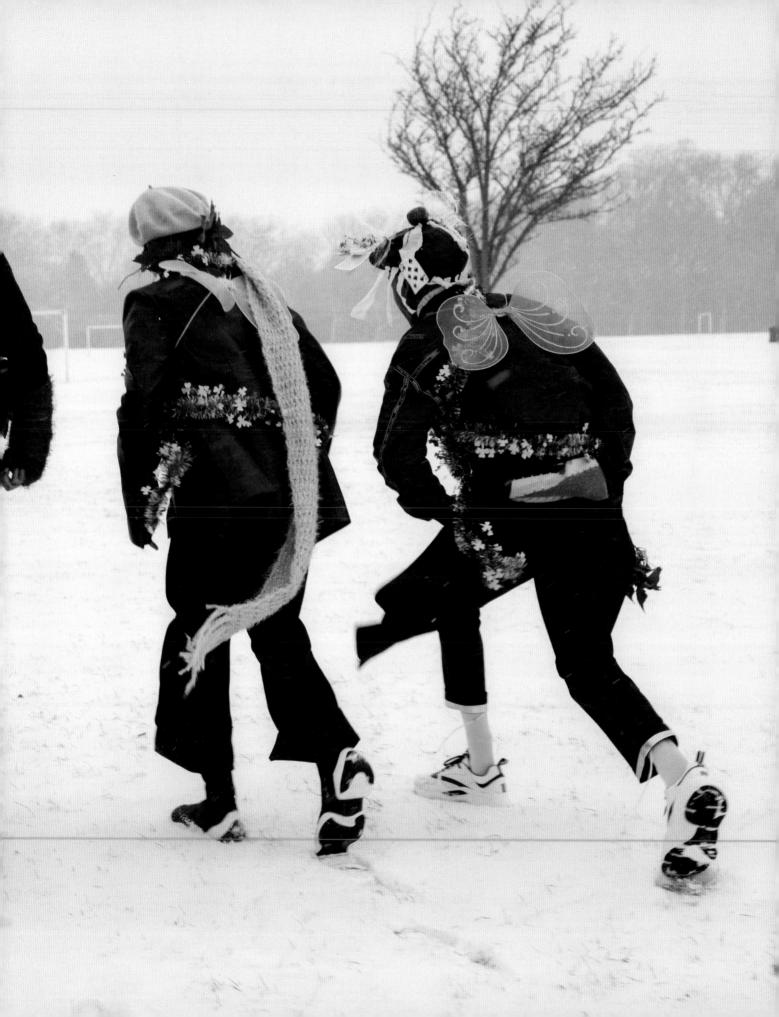

筆墨

模特兒：Harry Alexander, Anna Cleveland, James Crewe, Ben Schofeild, Duckie Thot, Kiki Willems ／舞者：Jordan Robson, Ben Warbis ／場景設計：Shona Heath ／造型：Katy England ／化妝：Lucy Bridge ／髮型：Malcolm Edwards ／燈光：Paul Burns ／製作：Jeff Delich ／攝影助理：Sarah Lloyd, Tony Ivanov, James Stopforth, Olivier Barjolle ／場景設計助理：Francesca O'Brien, Salwa McGill, Hannah Boulter ／造型助理：James Campbell, Lydia Simpson ／化妝助理：India Excell, Phoebe Brown ／髮型助理：Lewis Stanford, Mike O'Gorman, Blake Handerson, Rachel Bartlett ／場景搭建：Sam Francis and Lucia Riboni at Andy Knight Ltd ／製作助理：Lauren Sakioka, Alyce Burton

左圖：「註腳」出自《薩瓦人》（*The Savoy*）2期
奧博瑞・畢爾斯里（Aubrey Beardsley, 1872-1898）
1890年代，英國

雕版紙印
V&A: E. 447-1899

蘇珊娜：我們現在在 V&A 博物館裡的紙張修復工作室，看到的是奧博瑞·畢爾斯里從 1890 年代開始的一些印刷作品。蒂姆在開始《筆墨》這場拍攝之前，在博物館裡花了不少時間研究畢爾斯里，那你們倆又是怎麼參加了這場拍攝過程呢？

蕭娜：他寄給我和凱蒂同一組影像、繪圖與筆記，然後我和凱蒂通了電話。

凱蒂：蕭娜的工作室離我的工作室不遠，所以我就去看在做什麼，結果還遇到了蒂姆。

蘇珊娜：你們先前就知道畢爾斯里的作品嗎？

蕭娜：對，一眼就能認出他的圖。

凱蒂：但是我們後來就進入了研究階段，開始認真看他的圖。我看著那些細節與線索，思考我要怎麼表現在時裝上……喔，我還記得那些鞋子！畢爾斯里的圖裡那些人的腳常常都尖尖的，蕭娜，你是在網路上找到了這些漂亮的鞋子對吧？它們的鞋尖做得特別尖長，看起來真的非常痴狂、非常漂亮。

蕭娜：它們真的很好看，鞋跟超低，這樣才不會讓這份痴狂太搶眼，對吧？

凱蒂：沒錯。我為這場拍攝買了這些鞋子，這很不尋常，因為我通常都必須替不同鞋子的設計師打品牌，但是這些鞋子實在太完美了，所以我們整場拍攝都讓他們穿著這些鞋子。那種誇張又優美的線條真的很讚。

蘇珊娜：我記得蒂姆說這場拍攝是一種從 2D 平面到 3D 攝影棚空間的轉譯。你覺得這對你來說是種挑戰嗎，蕭娜？

蕭娜：我們曾經努力嘗試把一些 3D 要素放進去，但是這些 3D 要素在攝影棚裡就顯得太亂了，我們根本就看不出那些小鮮肉身上的線條。感覺上我們好像是用一條條的串珠和鐵絲在空中拉出線條，讓那些線條接到模特兒身上。我們也仔細看了畢爾斯里畫出來的邊框，試著做出類似的效果。

凱蒂：我覺得這場跟我們以前合作過的拍攝案很不一樣。蕭娜帶到現場的卡片和道具看起來非常 2D 平面，卻讓我看到意想不到的生動。

蘇珊娜：我一直都很愛畢爾斯里那種堅持單色調的手法——濃重的黑、乾淨的白。這手法對你們的服裝選擇有影響嗎？

凱蒂：有，而且我還滿愛這種限制的。時尚這領域很廣，但是我喜歡只用黑白和圖樣形狀當作條件限制，完全專注在這上頭。跟蒂姆合作的好處就是比起和其他攝影師合作時，我可以有更多事前準備的時間。我喜歡這整個過程，完全不輸對最終成果的愛，做好充分研究，逐步踏實一直都是蒂姆的做事風格。在拍攝前會有非常密集的幾週準備，我很享受那段準備和張羅服裝的時光。

蕭娜：我們有大約三個星期的時間準備，到了拍攝當天一切就都水到渠成了，對吧？感覺像是髮型、化妝、服裝、布景都那麼恰到好處。

凱蒂：說不定是因為我們的靈感來源很容易提出詮釋。不過永遠也是整個團隊的功勞，每個人都會這裡可以加一層、那邊神來之筆添一點的。像瑪爾坎·愛德華斯處理髮型時，在頭上變出了來自不同參考資料的元素，化妝師露西·布里姬（Lucy Bridge）也是，連模特兒本身也都是如此。

蘇珊娜：畢爾斯里的圖片裡有什麼特殊細節影響了你們的服裝選擇跟場景設計嗎？

蕭娜：那些點點和粗黑剪影是我最想放進去的元素。我不想要讓空白的地方完全空無一物，所以我會在白色空間裡再放進白色的細節。我從 V&A 館藏裡複印了一份弗烈德瑞克·亨利·伊凡斯（Frederick Henry Evans）拍攝的奧博瑞·畢爾斯里檔案照，用那些形狀做成了白色的基座讓模特兒站上去。這樣畢爾斯里的臉也會成為布景的一部分，只是非常隱微不顯。我也想要放進那些強烈的線條，還有畢爾斯里為《呂西斯特拉塔》（Lysistrata）繪製的那些細緻長襪。我們在一張超棒的照片裡讓模特兒長出了三條腿，我們特別加進了一條奇怪的假腿……

凱蒂：還給它穿上了鞋襪。我找到了一些漂亮長襪和蝴蝶結的資料，設計師狄拉拉·芬迪克古魯（Dilara Findikoglu）特別用那些資料為那幀照片做出了一件特殊馬甲。

蕭娜：我們都很愛在《呂西斯特拉塔》那些插畫裡的皺褶，所以我們也弄了一堆要加到服裝上的皺紙團。我們用的是便宜的白報紙，再拿黑色墨水筆畫出花樣。我跟我朋友艾瑪·庫克（Emma Cook）親自動手來畫，艾瑪她超會畫點點的。有一張照片裡琪琪·威廉斯（Kiki Willems）穿著整套白色連身長裙，抱著那些皺紙團，我覺得那張照片真是太畢爾斯里了！

畢爾斯里的圖在那個壓抑的時代裡一定震驚四座。
非得有他，才能推動社會進步；
他來掀起了風波。
把這些插圖變成照片真的很令人興奮。
感覺就像是在畫圖一樣；
難得是要想辦法在空間中固定那些記號，
又要避免貼在平面上頭。——TW

Katy &
Shona ...

Aubrey Beardsley...

Here is my 'direction' ... I am really loving
the EROTIC , & ecstatic / cooler Beardsley.

And the Classic Beardsley ...

This is just so you both can see
where i'm coming from.

I guess some of the SWIRLY &
EXTREME Beardsley shapes we can
add onto the fashion ...
using black `wired'
plastic

... ALSO

I Like the delicacy .

I think alot of the extreme Length &
Volume can be elements we add onto
the fashion ... T.B.D.
it's a start ... EXCITING.

X tim X

凱蒂：那件衣服是白色蕾絲，真是美極了，但是為了要讓琪琪在整個白色背景裡凸顯出來，只能讓她底下再加一套黑色緊身衣褲。

蕭娜：蒂姆也很愛畢爾斯里的《孔雀裙》（The Peacock Skirt），但是我們都不想只是複製那件作品。所以我把 V&A 博物館裡某些金工作品畫成草圖，做成紙版剪樣。結果蒂姆在拍琪琪的時候，就把那張剪樣放在鏡頭前面拍，最後拍出來，照片裡那張剪樣就像是在服裝上奔馳的一列火車。

蘇珊娜：那張照片是對《孔雀裙》的致敬。但是你們有直接參考畢爾斯里畫的自畫像嗎？

凱蒂：我們的模特兒詹姆士・克魯威（James Crewe）活生生就是畢爾斯里再世。他在照片裡穿的是香奈兒的漂亮復古寬褲，上衣則是我朋友史蒂芬・菲利普（Steven Philip）開的復古衣著店雷里克（Rellik）裡的上衣。

蕭娜：詹姆士真的很投入，他在家用心揣摩畢爾斯里，抵達現場時就已經準備就緒了。

凱蒂：他真的很聰明，也對我們大家做的這整件事充滿熱情，他真是棒透了。

蕭娜：而且他的眼光也很犀利，會直接問：「你確定嗎？」

蘇珊娜：這就又回到你說合作的重點了。

凱蒂：蕭娜和蒂姆一起合作好久了。我其實很晚才加入耶！我加入這群人才一年半吧，大概？

蕭娜：哈哈，對，但是感覺上你好像一直都和我們這群混在一起。我跟蒂姆已經合作了大約 19 年，但是我也跟凱蒂合作了好長一陣子。

凱蒂：我會特別留意你的作品，甚至在還不認識彼此之前就開始了。我一直都很注意你跟蒂姆的作品，不管是你們合作還是各自經手的案子。

蘇珊娜：你和蒂姆還拍了那場《永生之鄉》，可以說說那一場怎麼拍的嗎？

凱蒂：那是我們第一次一起在戶外工作，我心想：「我們要自然點，我們要更隨性點。」那一場的作業方式完全不同，我超愛那份直接，你得對陽光、風向還有各種無法預期的因素做出不同反應。如果有哪裡失控了，有時候很難挽救，但是還好我們有拍上兩天的餘裕。我們有一整天可以拍，第二天再來評估我們需要在哪裡補強整個故事。

蘇珊娜：我注意到蕭娜其他場的場景布置可能會在第一天到第二天之間出現戲劇性的改變——你會增加東西進去，會讓整個照片存在的那個世界擴張開來。

蕭娜：通常這樣也會變得更好，因為我在第二天會比較不那麼小心翼翼，而且我也覺得更自由些，因為這些不用撐得太久。我們會開始放空一點，會真的為了創造出不同的感受而玩起來。

凱蒂：絕對會這樣。有時候我們還會拋開參考資料……如果時間空間都夠的話，就可以更隨性地工作，這時候就會創造出意料之外的原創事物，會獲得計畫之外的寶貝，那真的很刺激。

蕭娜：我完全贊同。

蘇珊娜：凱蒂，談談你的角色吧，你得試圖平衡隨性的創意和必須放在作品裡的品牌，我可以想像這有時候會很棘手。

凱蒂：說真的，這確實很難。我超愛思考哪一套服裝在這張照片裡最好，要是不用管品牌因素，我真的會用那些能拍出最好照片的服裝。我需要這份自由，我經常跟創意無限的攝影師合作，我們都會想要盡力爭取這一點。他們來找我，是他們想要創造幻想，想要讓東西變得更海闊天空、肆無忌憚。

蘇珊娜：我很好奇你怎麼踏進這一行的，你原本就一直想當造型師嗎？

凱蒂：我一直都想從事跟時尚有關的工作。我進了時尚學院，來到倫敦，在出版社實習學習做出一本雜誌是怎麼回事。我在和亞歷山大・麥昆（Alexander McQueen）共事的那十年裡學到了不少，包括怎麼製作衣服。他還教了我許多服裝史的東西。他經常到 V&A 博物館來看那些歷史服飾，館員也幫他研究那些迷人的物件。我的工作有一部分是要替雜誌創造故事來，但是還有一部分是要和設計師合作，幫他們把蒐藏變成展示會。這其間需要的風格千變萬化——你要為美妝公司打廣告，也是雜誌的時尚編輯，也可能要擔任設計師的顧問。我在二十幾歲出頭就踏進這行了，但真的沒想到我到今天還在做這份工作。

蘇珊娜：麥昆和畢爾斯里雖然都是英雄出少年，卻也都不幸英年早逝。我覺得蒂姆在培養下一世代的天賦上做得很棒，他在進行 V&A 博物館這案子的許多合作夥伴都非常年輕。

凱蒂：對，這真的超讚的！時尚的本質就是一直不斷更新演變，對我來說這就是在講年輕人。他們是造成改變的人，他們做事的方法截然不同，而且會以令人驚奇的方式來駕馭科技。

蕭娜：我覺得那些多才多藝的新一代人都爆發出強大的能量，他們會創造出他們的創意角色，不是只會隨著我們的腳步前進。我也認為年輕人十分關注我們整個地球和環境，他們一定能帶來改變。

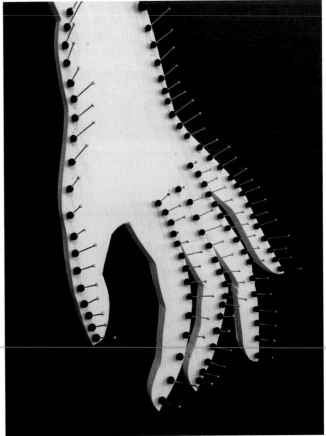

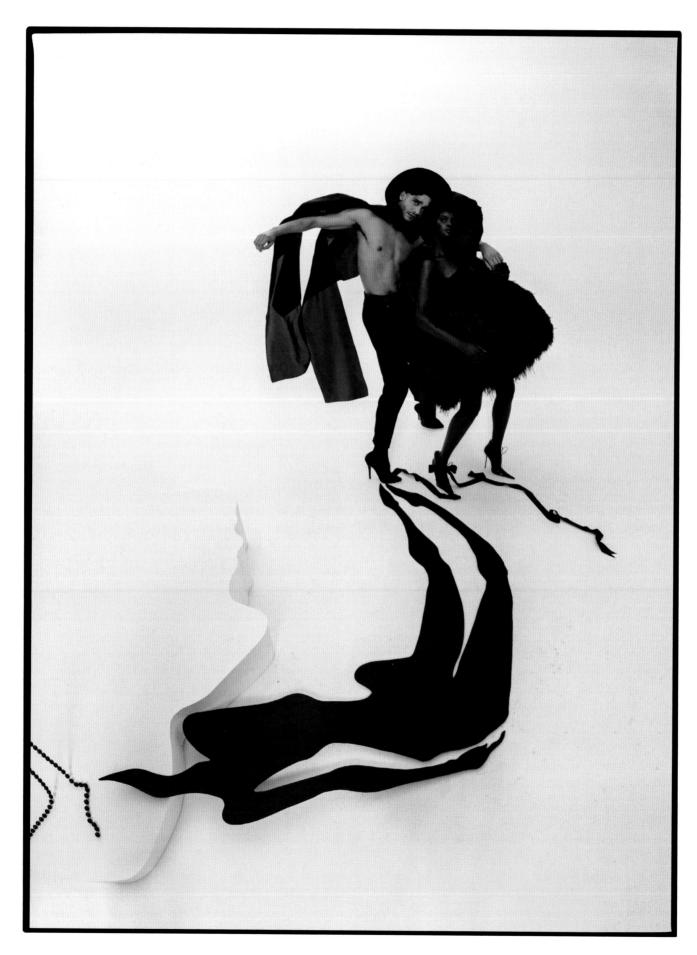

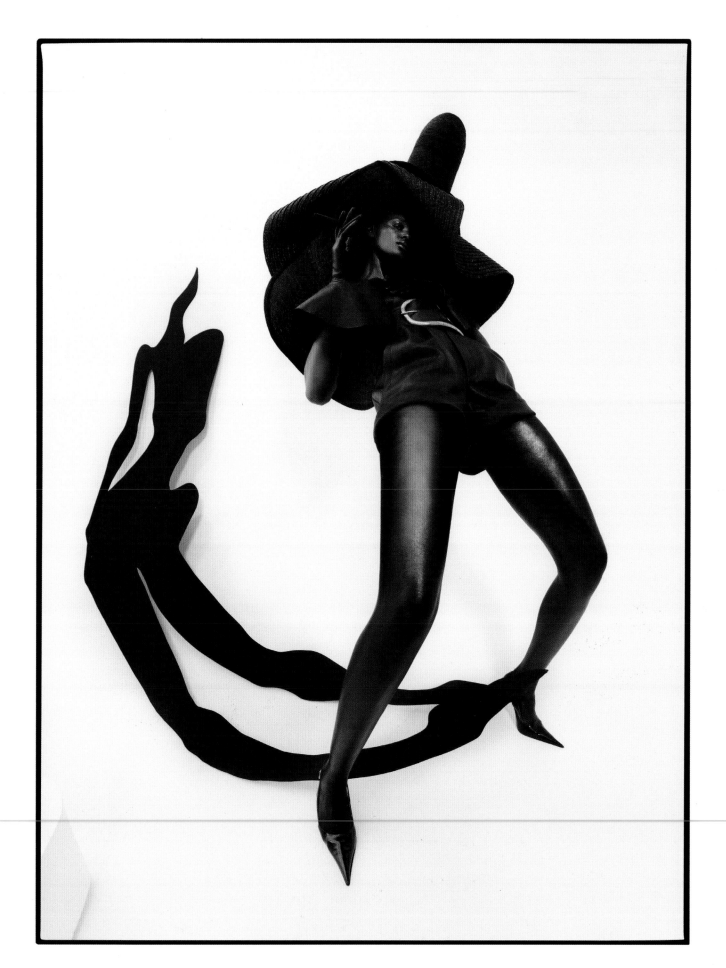

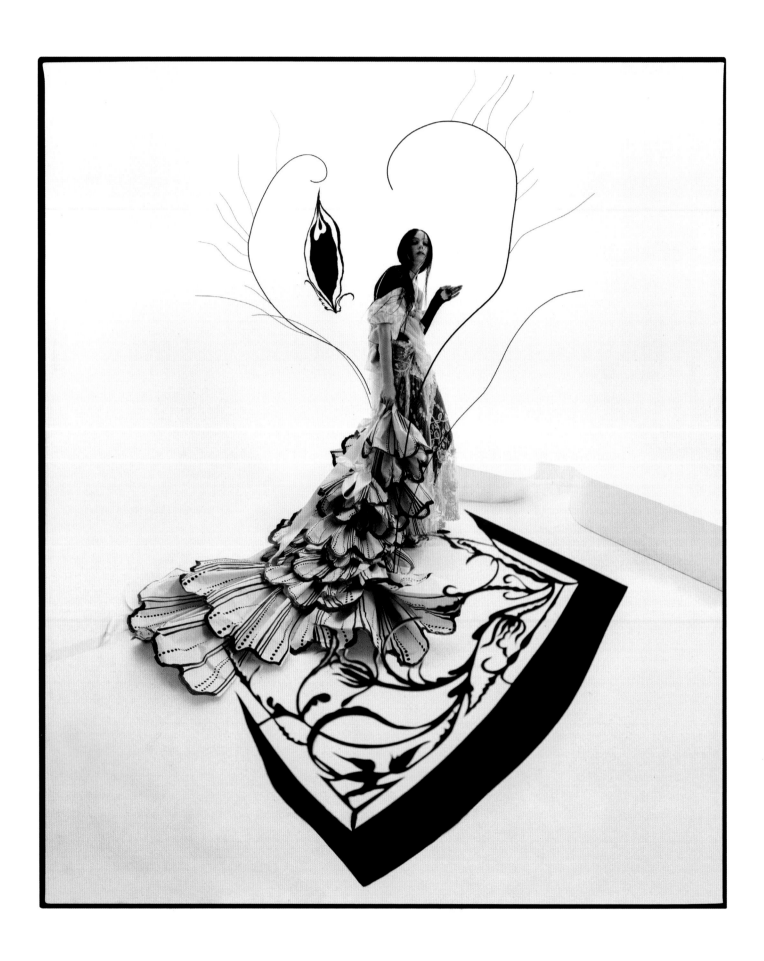

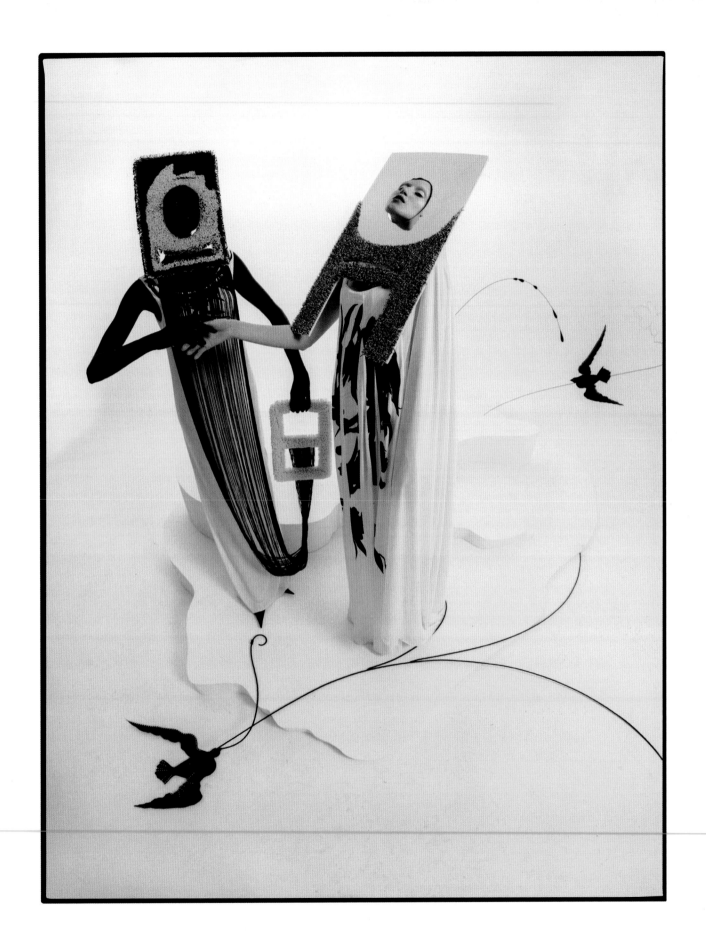

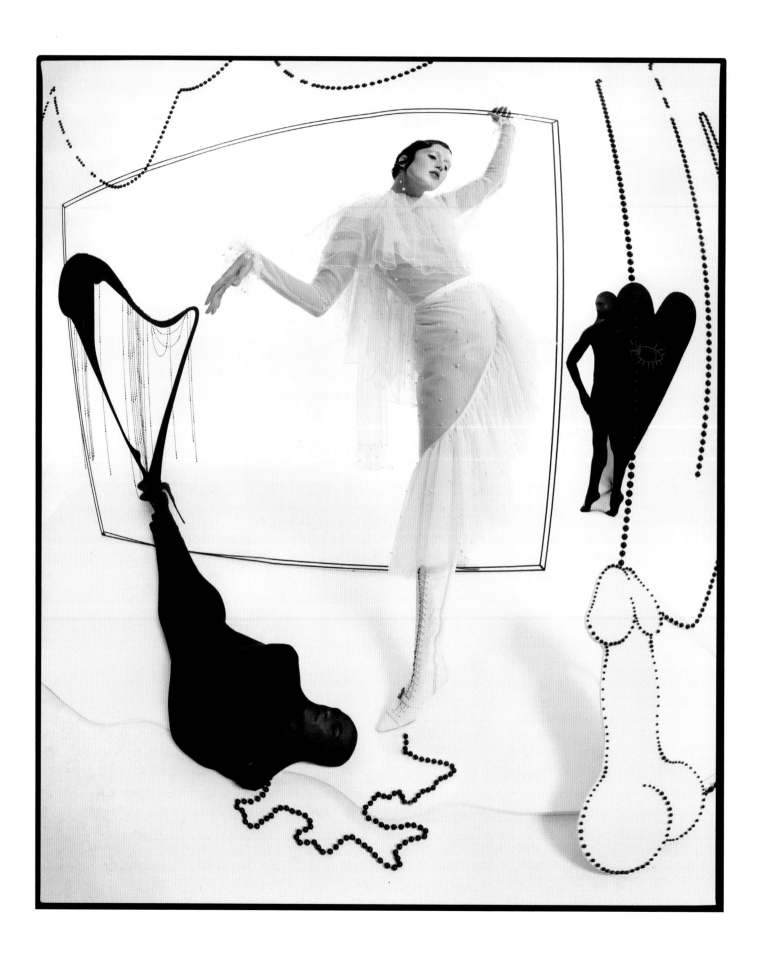

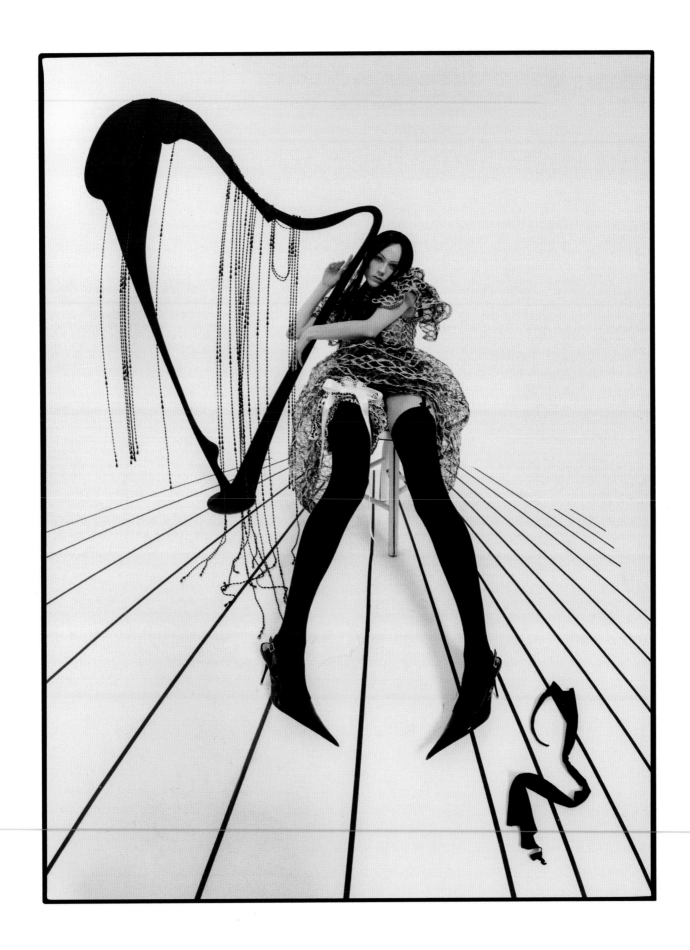

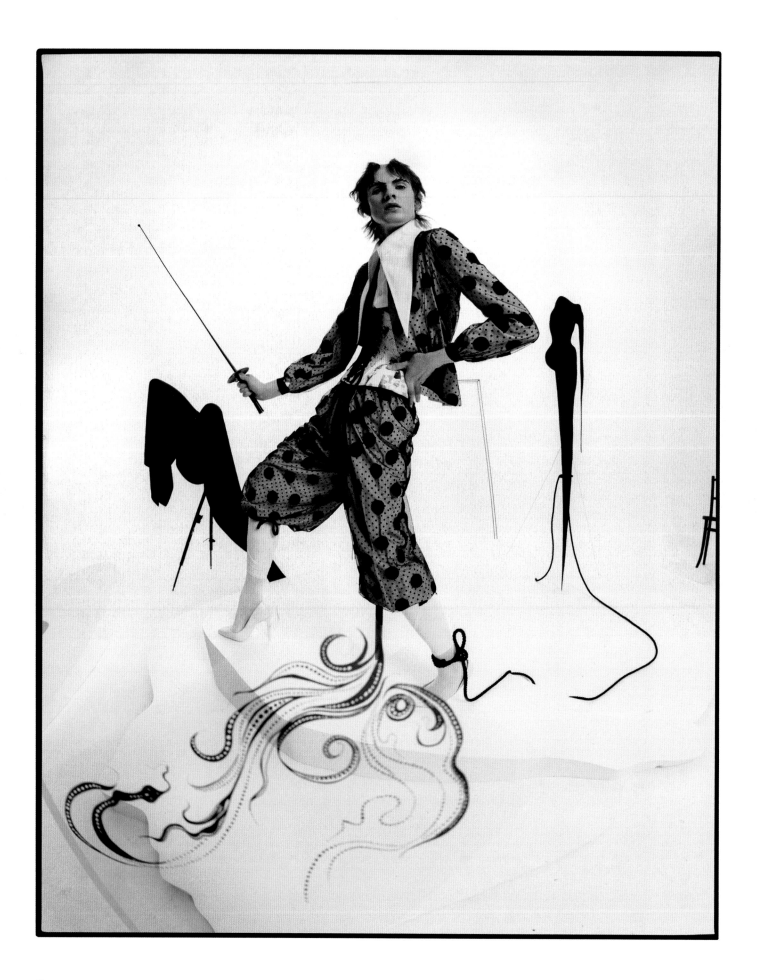

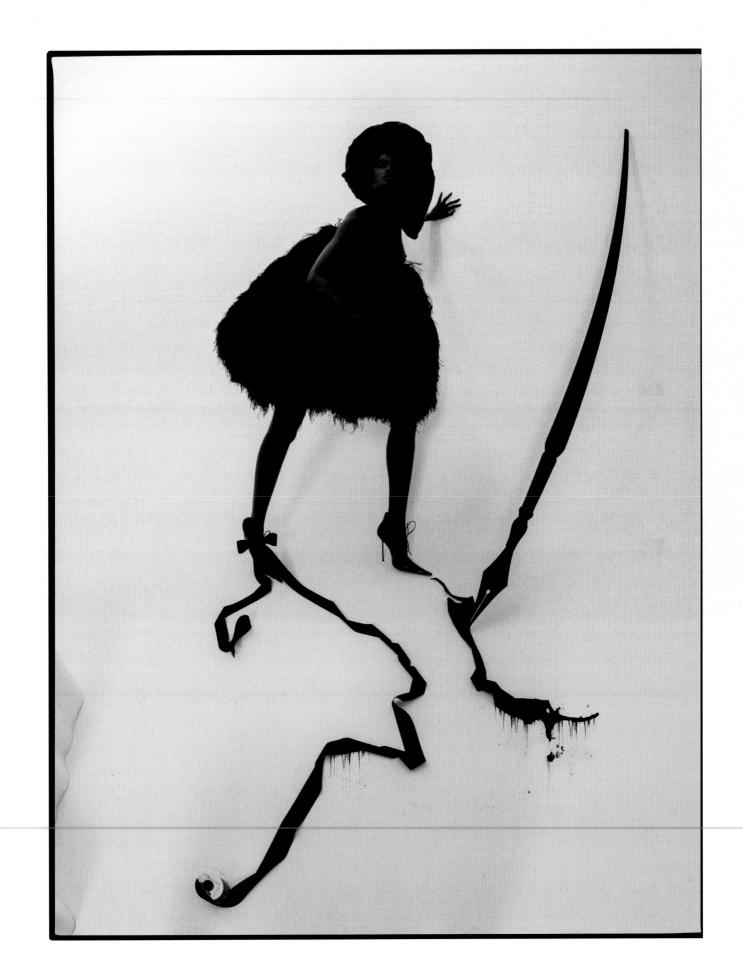

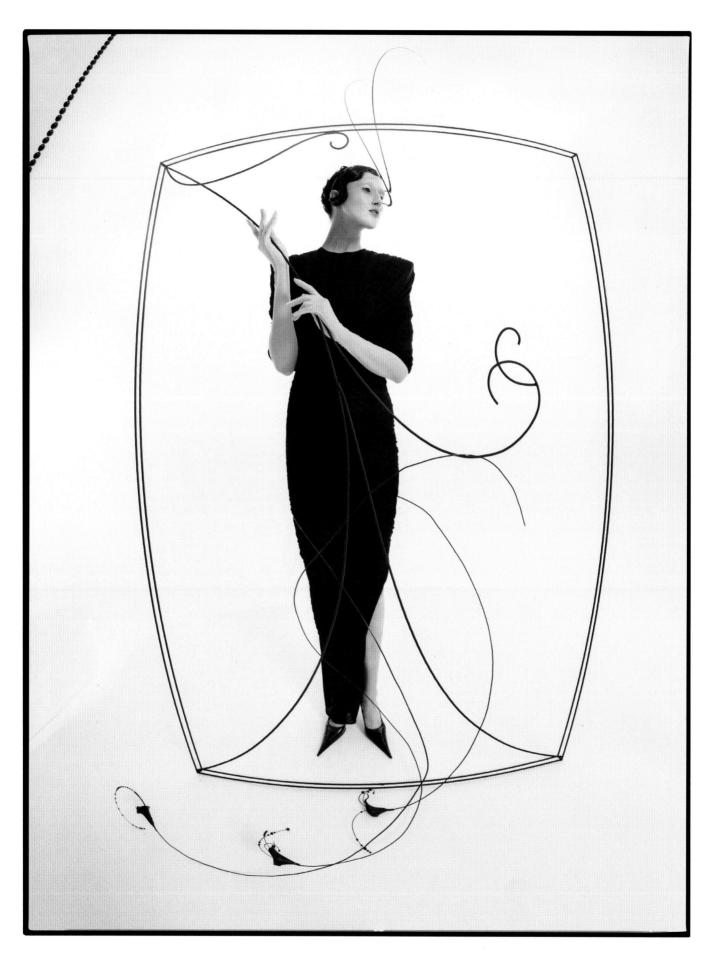

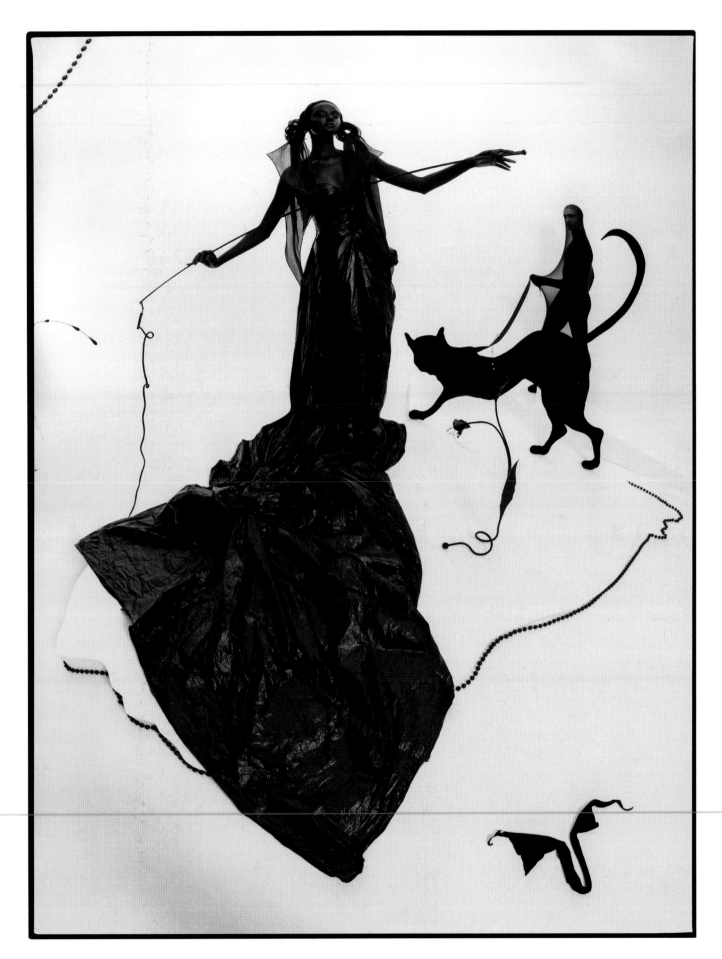

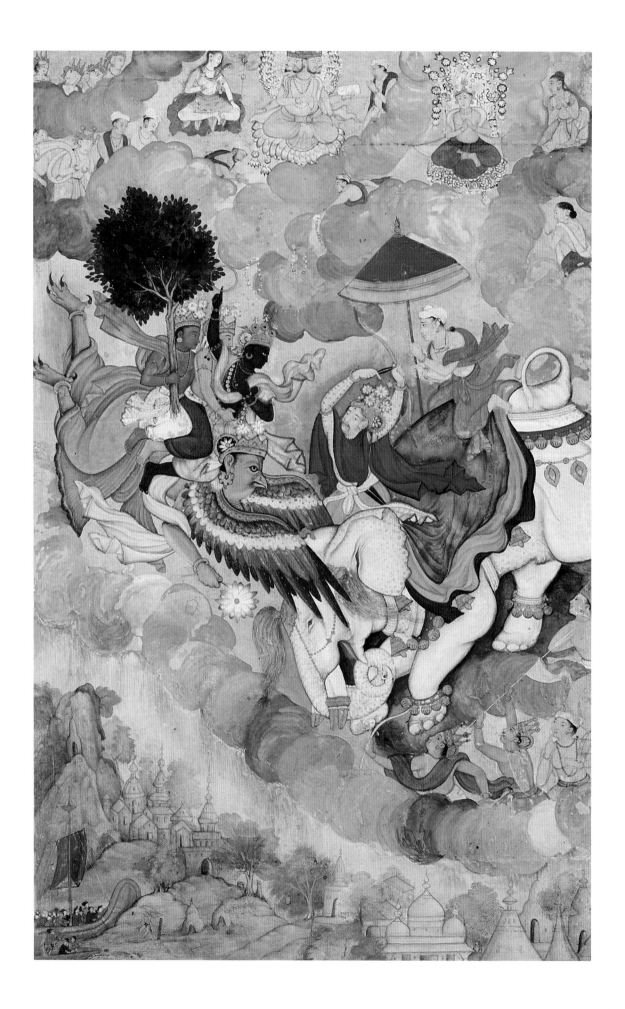

九號雲

模特兒：Zo Ahmed, Firpal Jawanda, Kiran Kandola, Chawntell Kulkarni, Jeenu Mahadevan, Ravyanshi Mehta, Radhika Nair, Yusuf Siddiqi ／場景設計：Shona Heath ／造型：Kate Phelan ／選角：Rosie Vogal ／化妝：Sam Bryant ／髮型：Malcolm Edwards ／製作：Jeff Delich ／攝影助理：Sarah Lloyd, Tony Ivanov, Eddie Blagbrough ／場景設計助理：Francesca O'Brien, Salwa McGill, Isabel Forbes ／造型助理：Caio Reis ／化妝助理：Claudia Savage, Elaine Lynskey ／髮型助理：Lewis Stanford, Thomas Temperley, Tommy Taylor, Sharon Robinson ／場景搭建：Pete Jenkins, Sam Francis, George Mein, Chris Prentice, Lily Aleck, Harry Scott and Michaela Edwardes at Andy Knight Ltd ／製作助理：Lauren Sakioka, Charlotte Norman, Jessie Maple, Alyce Burton, Jamie Scott Gordon

左圖：黑天與因陀羅
成於1590年左右，蒙兀兒帝國，大約是拉合爾（Lahore）地區

不透明水彩與金箔，紙張
艾妲‧麥克奈夫登夫人閣下（Hon. Dame Ada Macnaghten）遺贈
V&A: IS. 5-1970

蒂姆・沃克、凱特・菲蘭
與愛德華・恩寧佛對談

蒂姆：我想談談我們幫英國版 *Vogue* 雜誌拍的那一場，那一場的靈感多少來自 V&A 館藏中美麗的印度珍藏品，包括一些十六世紀的繪畫和象牙雕成的動物。我一直都想拍一場其實我們人在英國，卻彷彿置身印度的作品，因為我十分以英國的多元文化主義自豪。在我倫敦住處那裡，你幾乎可以不用出門就像環遊世界一樣，來自世界各地的文化在那裡齊聚一堂，我知道你們也會贊同這是一件值得好好稱讚的事。

愛德華：我出生在倫敦，就是這個多元文化的倫敦，諾丁丘（Notting Hill）的拉德柏克街，所以我從小就在不同種族、階級、社經背景的各種人群中長大。我希望我在 *Vogue* 當總編輯的這期間內能表現出這樣的倫敦，表現出我們生活的大熔爐。

凱特：在這座大熔爐裡，文化、音樂、時尚、生活方式全都連結在一起；我覺得在像倫敦這樣的城市裡，音樂往往能將不同的人湊在一起。

愛德華：沒錯。對我來說，這不僅是單單某一篇的 *Vogue* 內容——談身材、談年齡、談膚色——而是這整本雜誌的每一篇主題都代表了我們所生活的這個世界。

蒂姆：這個時代。

愛德華：對，這個時代！我還記得你跟凱特說你有個點子，想找印度裔、巴基斯坦裔和孟加拉裔的模特兒合作，在英格蘭拍攝一輯。我記得我當時興奮得差點跳起來大呼萬歲。

蒂姆：你真的跳起來了呀！

愛德華：因為我想到，這些背景的人士在倫敦、在整個英國占了一大部分，但我卻從來不曾真正碰過這題目。我迫不及待想知道有哪些模特兒會跟你一起拍這一輯，他們又會如何發聲。我想這就是這一輯會如此難以置信，卻又扣人心弦的原因。我愛死你和凱特的作品了，你們不只是拍些表面的東西，你們永遠都會更進一步。

凱特：我想我從沒看過在拍攝現場有那麼多年輕人如此惺惺相惜。他們沒人像一般年輕人那樣，只盯著手機或是忙著發 Instagram 自拍，反而彼此閒聊說笑，真的十分投入當下所發生的每件事。那個氣氛真的很特別、很獨特，所有的模特兒都愛我們的點子。他們積極參與各種嘗試，整個過程感覺就像是真的在玩。

愛德華：我自己也是有色人種，我知道我們在和其他文化背景的人合作拍攝的時候，最重要的是要主動配合創造整場攝影敘事的那些人。

蒂姆：我們很清楚這一點，這是合作無間的關鍵。凱特，你在幫模特兒著裝的時候有聊到些什麼嗎？

凱特：我們聊了超多耶，「要這樣做嗎？要不要試試看那個？」那些模特兒都很積極參與討論要穿什麼。

愛德華：這一輯的故事幾乎完全就是 1980 年代時尚故事的反面，那時候會拍一些白人模特兒在非洲或亞洲被所謂的「原住民」圍繞著的照片。我們現在其實活在一個很艱難的時代：有那麼多的政治動亂和仇恨，到處都撕裂了，可是還好我們又有那麼多創意獨具的人能專注在接納與多元來相抗衡，這真的很要緊。時代愈壞……

蒂姆：創作愈精采。

愛德華：對，創作愈精采！我想不出有比現在在 *Vogue* 工作更好的時機了，我們正在歷經一場轉變，這也就是為什麼這一輯故事會如此動人的原因。也許有些人確實是在散播仇恨，但是，嘿，看看，這裡讚揚的不只是印度、巴基斯坦和孟加拉的文化，也是英國文化，你可以說這就叫做新英國的文化。

蒂姆：你 2017 年剛當上總編輯的時候，對於想要在 *Vogue* 做出什麼有沒有很清楚的想法？你那時候就已經感受到改變的浪潮嗎？

愛德華：我那時候沒想過說：「我要來做些改變世界的大事」，但是我知道我想要說些什麼。我想要打造一本可以訴說我們這個時代的雜誌，我想要讓這本雜誌兼容並蓄，讓人能在這本雜誌裡看見自己，因為我從小到大的成長過程老是覺得自己是個外來人，沒有什麼真正與我有所牽連的事物。我媽媽來自迦納，她到了英國之後看的都是 *Ebony* 和 *Jet* 雜誌，但是我在那些雜誌裡看不見我自己。我想做出給每個人的雜誌，不是只做給黑人看，而是做給每個種族、每個宗教、每種性別、同性戀、異性戀、各種來自不同社經背景的人看。

凱特：愛德華你進這一行大約 30 年了吧，但是你一直都創意十足。你進 *Vogue* 的時候就帶著一份清楚的願景，也成為了我們在時尚業界裡最強大的改變動力。你看看，現在坐上了這個掌握權力與影

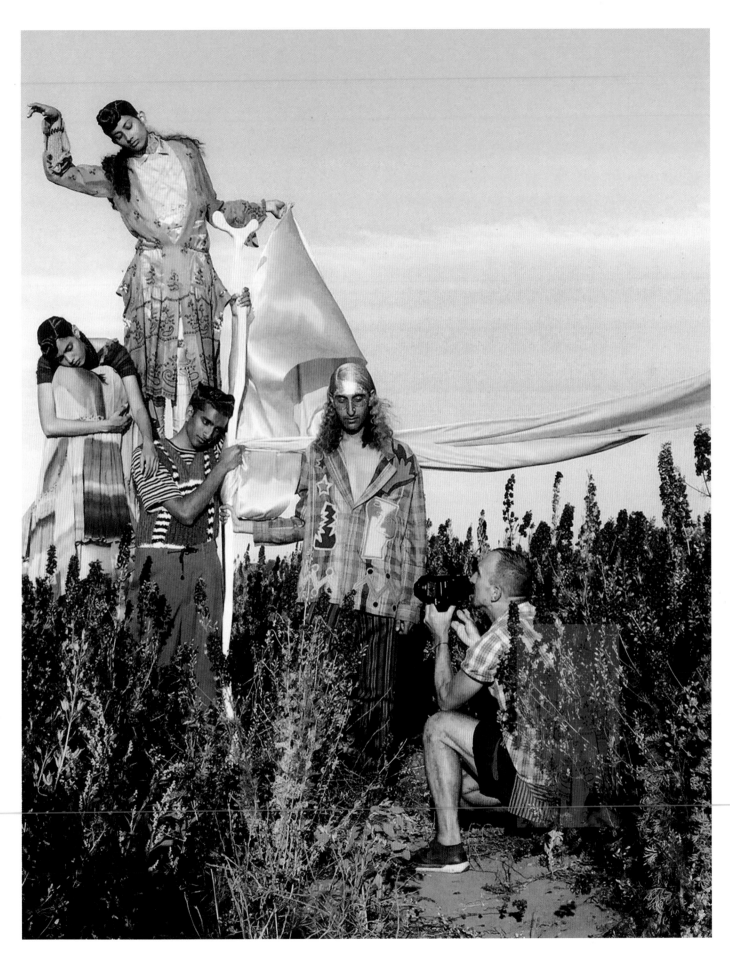

響力的位子，也讓這份雜誌得以改變，能夠出版像這樣的一些照片，也和許多攝影師合作各種了不起的案子。

愛德華：這真的很美妙，多虧了超棒的團隊。

凱特：但是你才是真正的推手！你改變了我們看待時尚的方式，你一直在追問時尚背後發生了什麼事，這真的很振奮人心。我們要挑戰的就是如何繼續有創意地透過時尚和攝影來造成改變。

愛德華：我真的覺得大勢已經開始改變了，大家都各出了一份力。

蒂姆：從我 1990 年代開始當攝影師以來，這改變真的太大了，我不可能在那個時候拍出「九號雲」。現在感覺上無論是什麼都開放了。從前我會覺得我在看某種顏色、某個形狀、某個輪廓；但是我現在會覺得迫不及待想認識那些傑出的模特兒，好比這些共同參與這案子的那些人——雷迪卡·奈爾（Radhika Nair）、瓊泰爾·庫卡爾尼（Chawntell Kulkarni）、琦蘭·坎多拉（Kiran Kandola）等每個人——或像是在我們與倍耐力輪胎（Pirelli）合作拍攝「愛麗絲漫遊奇境」時的黑人模特兒達奇·索特（Duckie Thot），或是胖一點的、老一點的其他人……現在有了無窮的可能性、無窮的變化。

愛德華：就是要可能性！你最近才去了牙買加，帶著充滿愛的攝影輯回來，那一輯真的傳達出了你攝影時的感性和同理心。

蒂姆：對我而言，攝影是十分感性的一件事。如果不能打從心裡出發，就打動不了人心。

愛德華：我也覺得。你跟凱特一起拍攝的時候，作品裡總透露出某種文化意義，那是真的會感動我的攝影，那些作品訴說了我們所生活的這個時代。

蒂姆：凱特要不要說說你怎麼描述你跟時代精神的連結？你對什麼特別有感應？

凱特：我一直對在時尚以外發生的事情很感興趣，很好奇正在形成什麼大局。我現在心裡掛著的有兩件事：氣候變遷和性別；我想要一起在英國版 *Vogue* 裡探討這些觀念，以和其他地區版本的 *Vogue* 區分開來。

愛德華：凱特每次帶著新點子來找我的時候，我都很興奮，因為我知道她會拿她提出來的構想帶我踏上某一種旅程。

蒂姆：而且還充滿了情感。

愛德華：對，情感滿載，不只令人興奮，而且還訴說著這個時代。不是人人都能夠有這種觸及時代精神的內在直覺。

蒂姆：你覺得你有沒有這種直覺？

凱特：我覺得愛德華你也有這種直覺。

愛德華：我也不太懂。我某一天醒來，好像就突然被某種東西附身了一樣。

蒂姆：你記得小時候會不會突然就有了某種感應嗎？

愛德華：會，常常這樣，我超敏感的。我年紀輕輕就在 *i-D* 雜誌擔任時尚總監，那時候我才 18 歲，總是想著接下來會發生什麼事。我會預測下一季會是什麼樣，結果還真的如我所料。我愛死這件事了。那你呢，蒂姆？你會對什麼有感應？

蒂姆：我老是會被某些事物感動，也知道當下什麼東西就是恰到好處。那種感覺一閃即逝，但我馬上就知道。

當我看著南亞的古老圖畫時，
就想起我在印度的時候有什麼樣的感受。
印度可以說是我最愛的國度，
我這麼愛印度的原因之一是那些繽紛燦爛的色彩。
我們想要從那些照片裡激發出那份豐富與能量，
那份神奇的魔力。
幸虧我們在英國遇到了熱浪，
出現了英國前所未有的刺眼陽光。——TW

愛德華：你從一開始就有你自己的主張，你說過：「我知道自己在做什麼，跟別人都不一樣，我才沒有抄誰」。

蒂姆：我有很多照片的靈感都來自日常經驗，而不是看著其他攝影師的舊作，試圖模仿他們的手法。

凱特：蒂姆跟我合作好多年了。我們總是先有點子，再來考慮時不時尚。但是我經常坐在時裝展場看著一套套衣服，想著：「這套衣服跟那個點子應該很搭！」

蒂姆：凱特，那你是怎麼替這些照片選服裝的？

凱特：我們是在高級時尚圈裡打滾的。我會選這些服裝是因為那些顏色讓我想起你給我看的印度繪畫。而且我也很愛那些閃光跟質料——那些閃藍色絲絨和亮橘色綢緞，那些閃亮耀眼的布料。會用鏡子也是受到了印度水煙壺的啟發，把精細的刺繡和一片片的小鏡子組合起來。這才不會又是一齣「紗麗秀」。

愛德華：有不少造型師都那樣，挑容易想到的做。

凱特：蒂姆跟我配合得很好，那些衣料在其他攝影師的照片裡絕不會像我們這組這樣。

蒂姆：雖然我們是七月在英國的伍斯特郡拍了那些照片，但我覺得看起來非常像在印度拍的。我去過印度好幾趟，那是我最愛的地點之一，我把我在印度體驗到那些色彩與光影時的情感全部濃縮在這些照片裡頭了。

凱特：你想讓觀眾置身印度，也把你自己對印度的感覺傳達給觀眾。我們工作時通常是你先給我一個清楚的描述或是擘畫出你想呈現的畫面，但是你也樂於接受臨場變通。要是在拍攝當天看到某一套衣服時突然有了靈感，你也會想要放進畫面裡，即使不在事先規畫裡頭也無妨。

蒂姆：我現在學會了最好能夠接納意外。比方說，佛帕爾（Firpal）滿手金色那張照片，你那時候問他要不要披上那條粉紅色絲巾，他說：「我喜歡喔」，你是在跟他對話，他是在打扮自己，所以那張照片就變成替他這個人拍的個人照。佛帕爾本來就俊美非凡，而他這張肖像因為你打理造型時的敏銳度變得更美。他在那張照片裡手結驅魔印，意味著袪除惡懼，迎來幸福。

愛德華：那些照片在 *Vogue* 上登出來時，我們也一併放上了一些模特兒自己的話。我很愛那些引述。擔任模特兒的雷迪卡·奈爾就說：「文化長年以來都影響著時尚。但我討厭有人援用古老文化時，卻不肯深入發掘。對所有形塑了時尚這一行的文化保持敬意，那我們才走在正確的道路上。」我和雷迪卡很熟，她喜歡合作的是和跟她同一類的人，跟她有類似背景、以自身血脈傳統自豪的人。

蒂姆：聽到人家說時尚業界根本看不見他們或是胡搞他們的時候，我偶爾會覺得很傷心。現在這種改變真的很棒，真的很令人耳目一新。愛德華你接下來打算將這雜誌帶往哪裡呢？

愛德華：我們要跟著時代走，要保有赤子之心。我們要繼續做好現在正在做的，不要驚慌、不要害怕。我們都要勇敢。

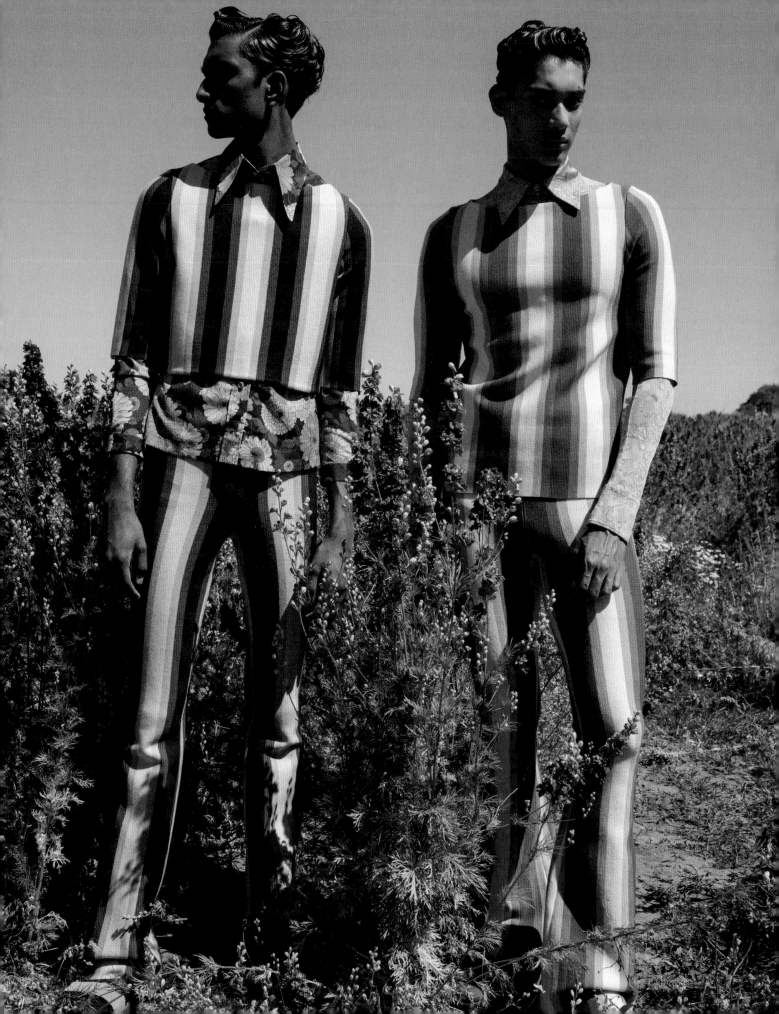

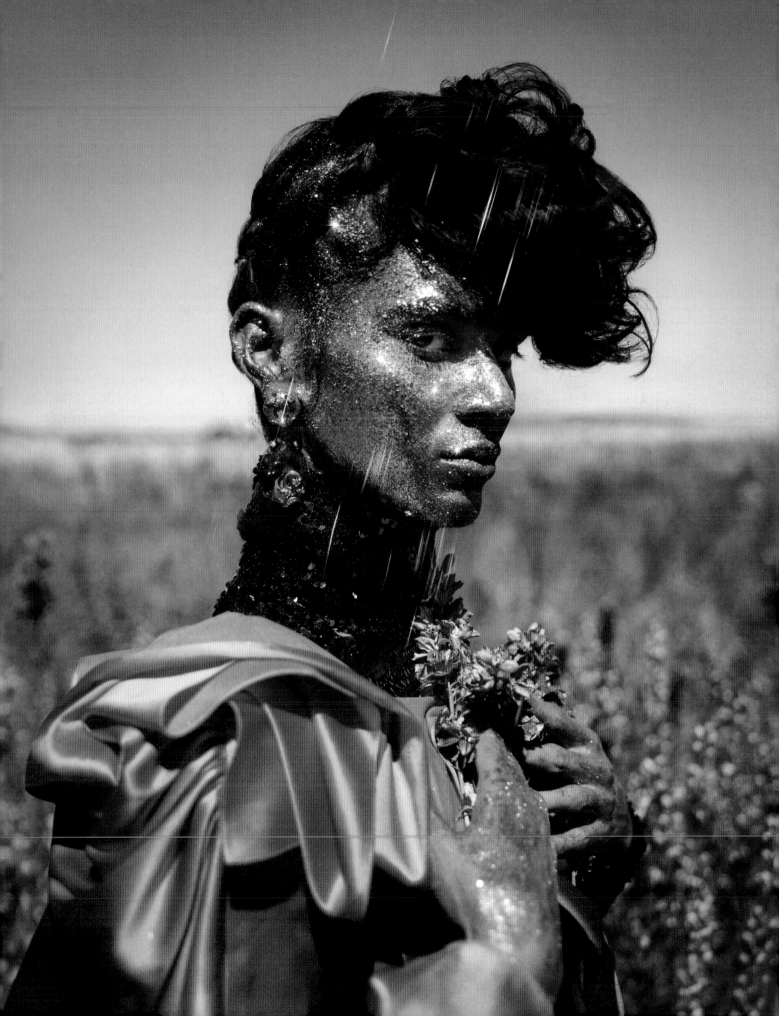

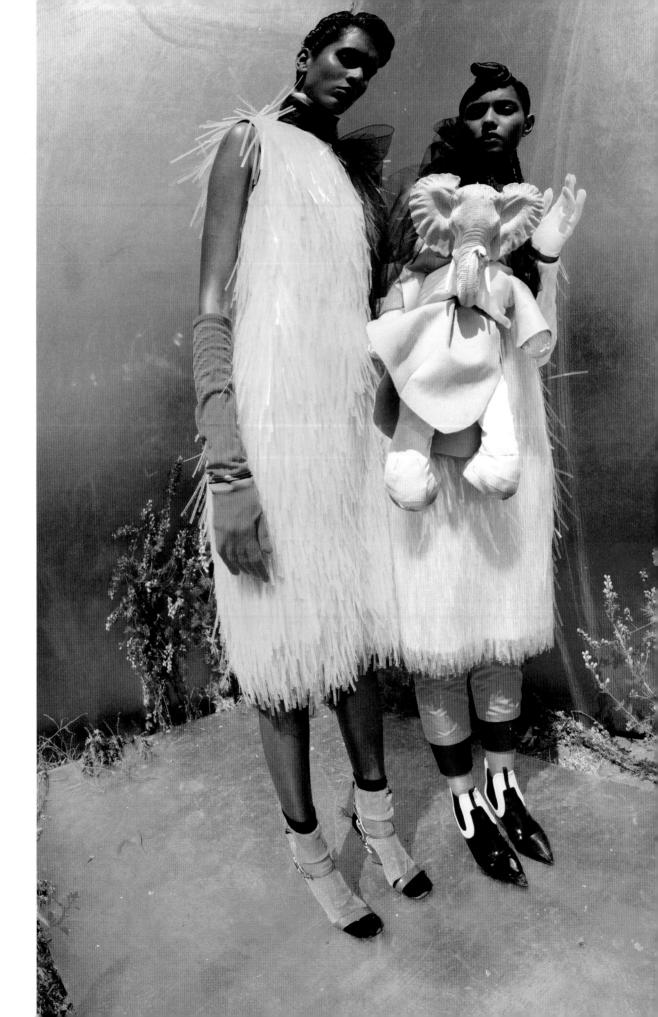

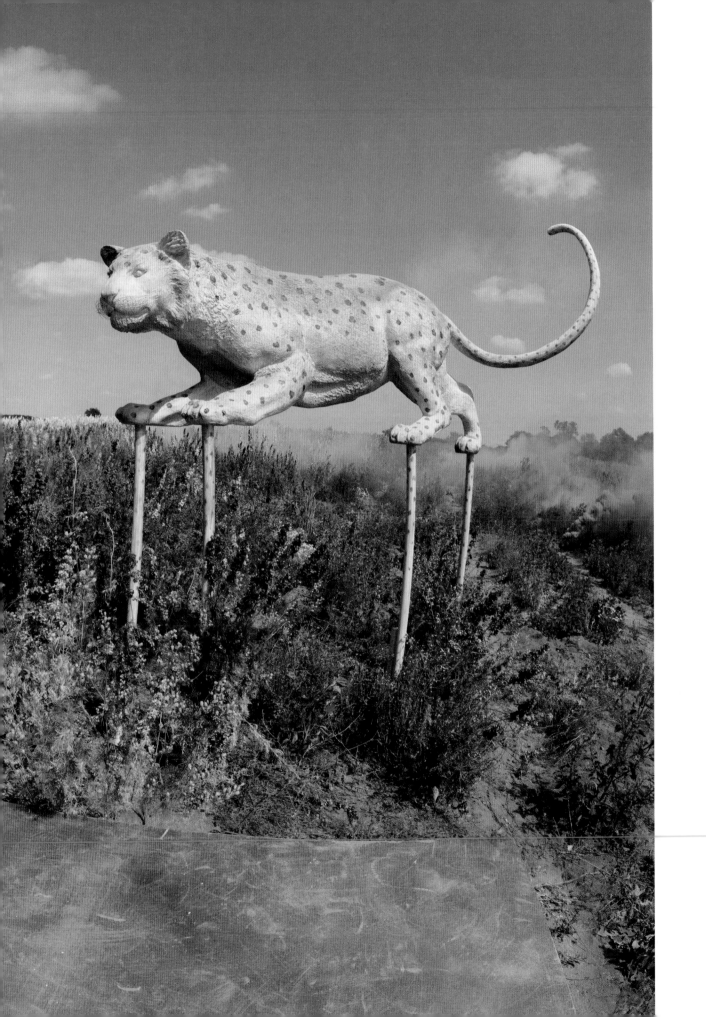

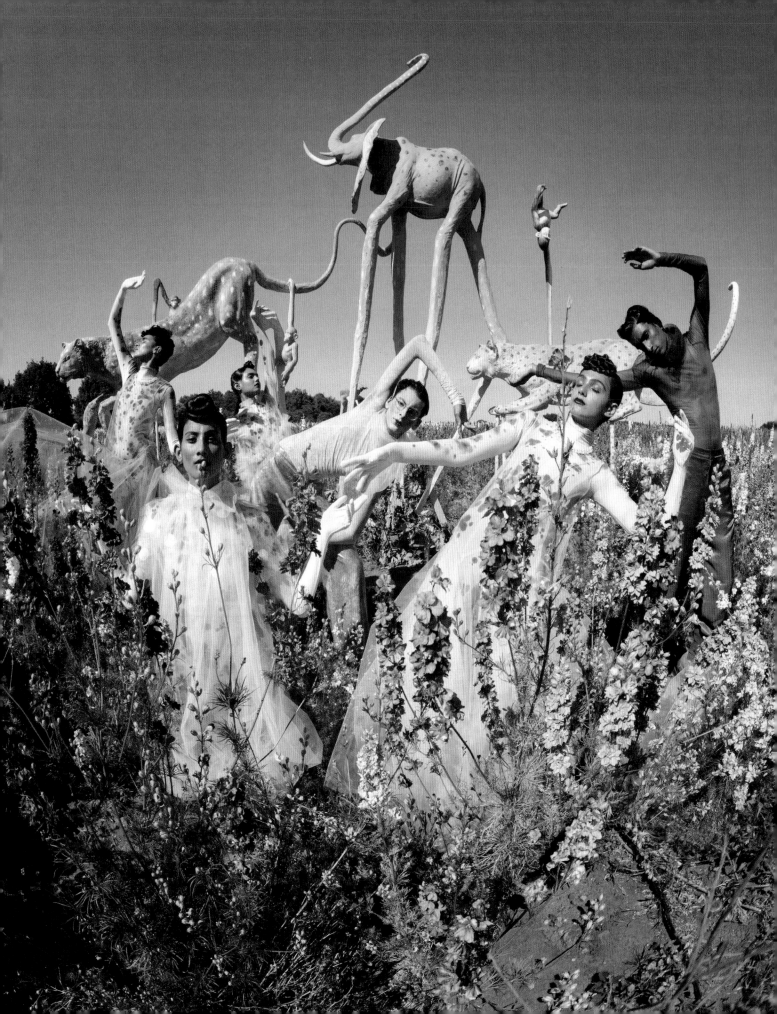

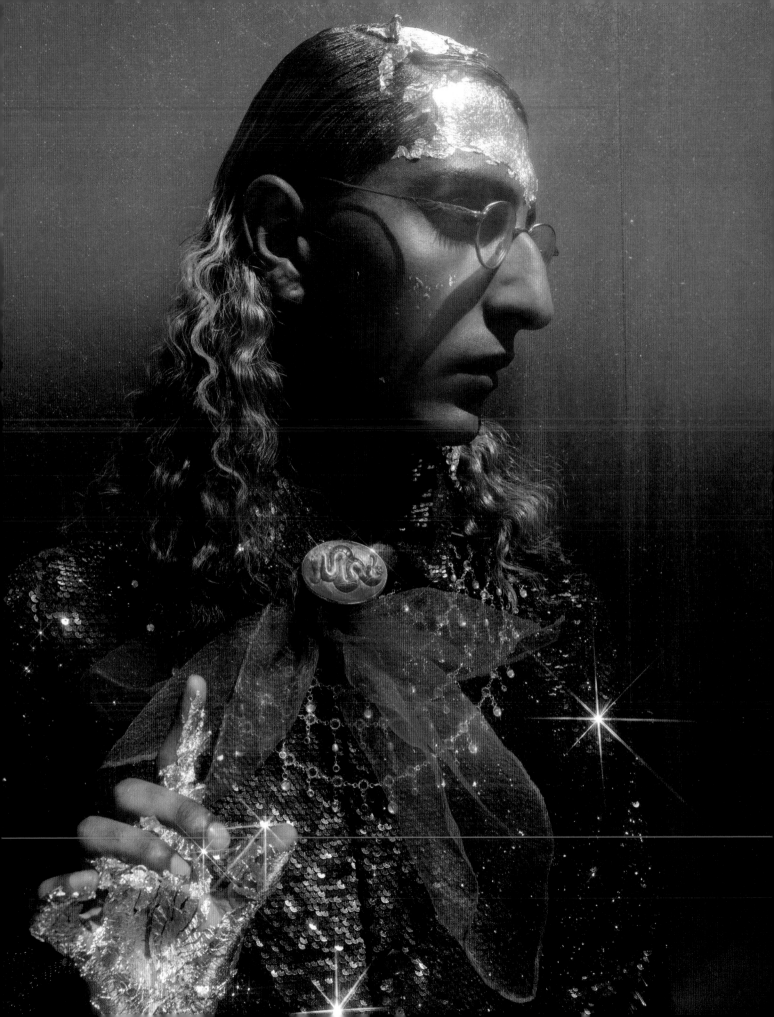

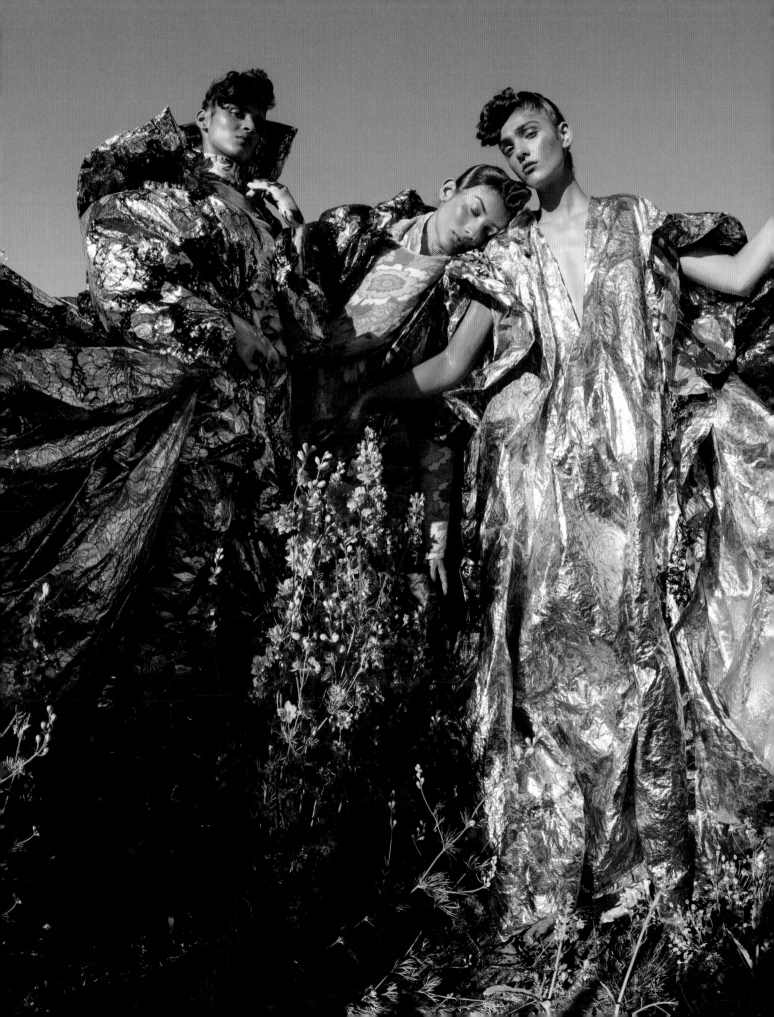

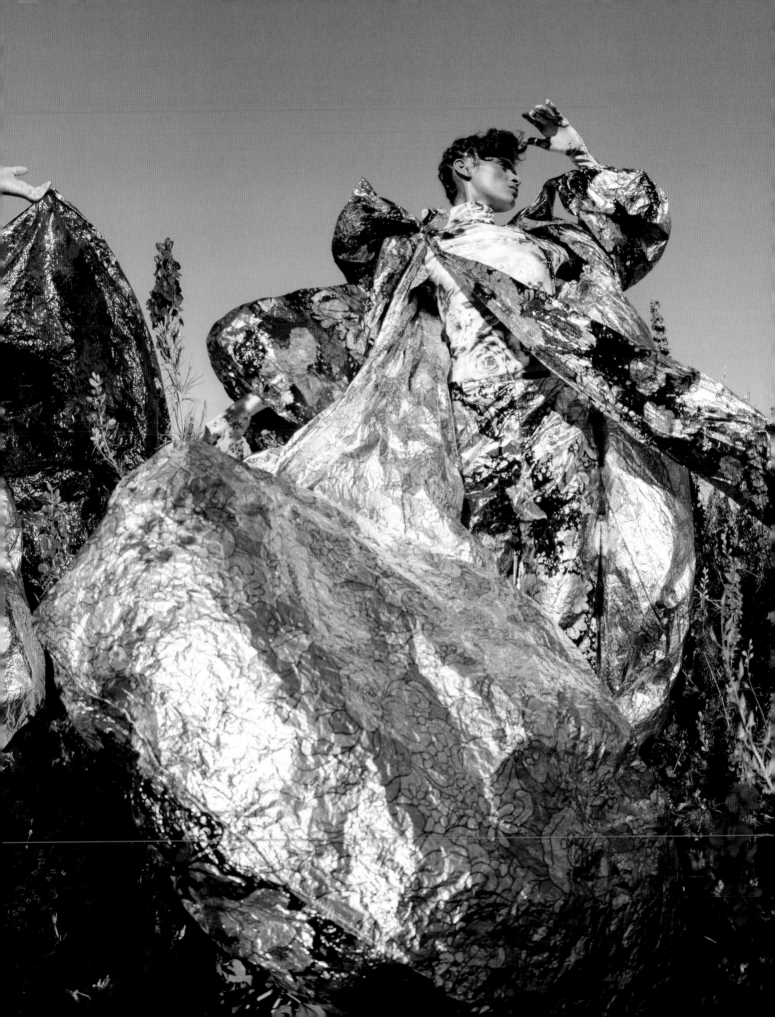

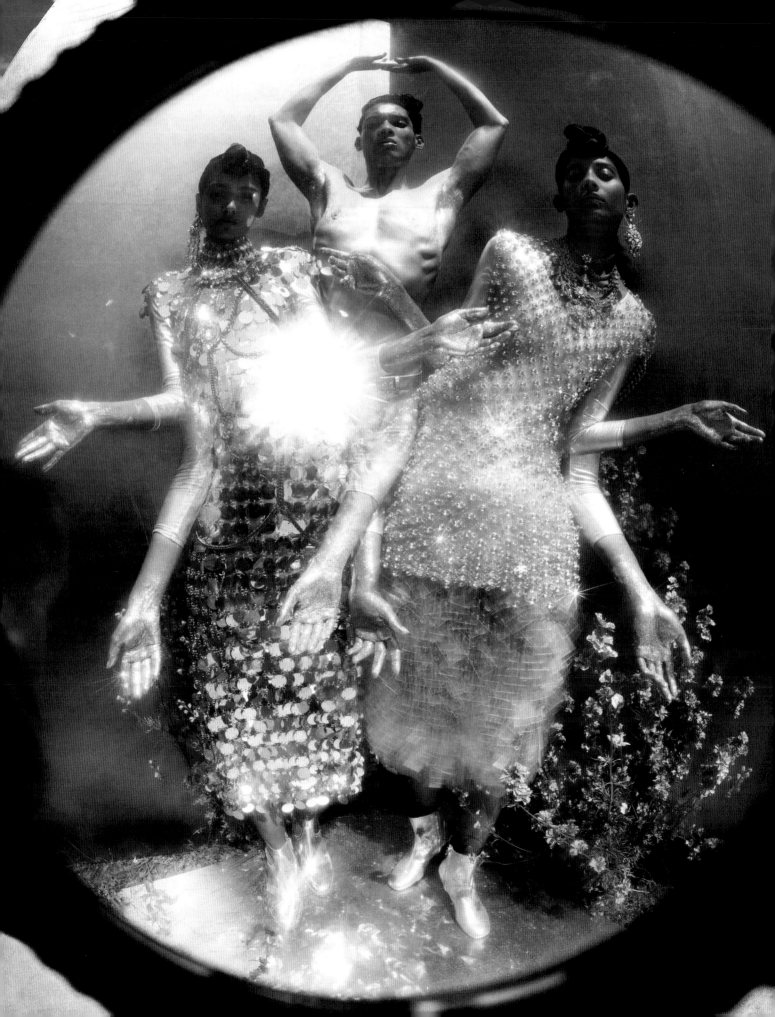

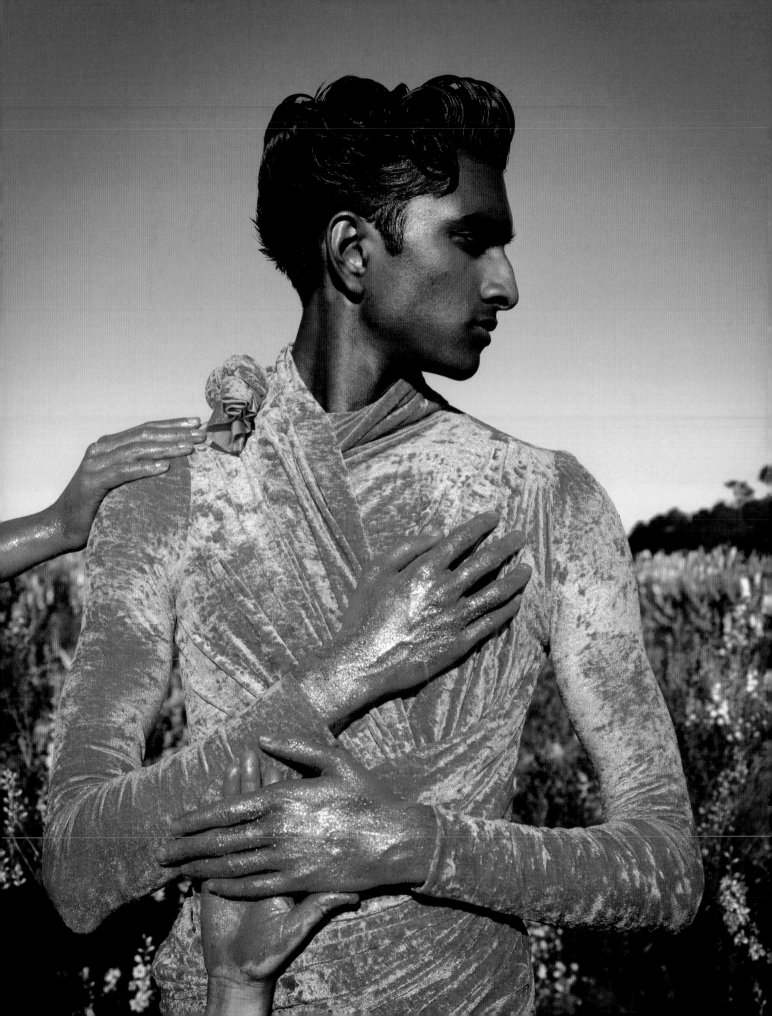

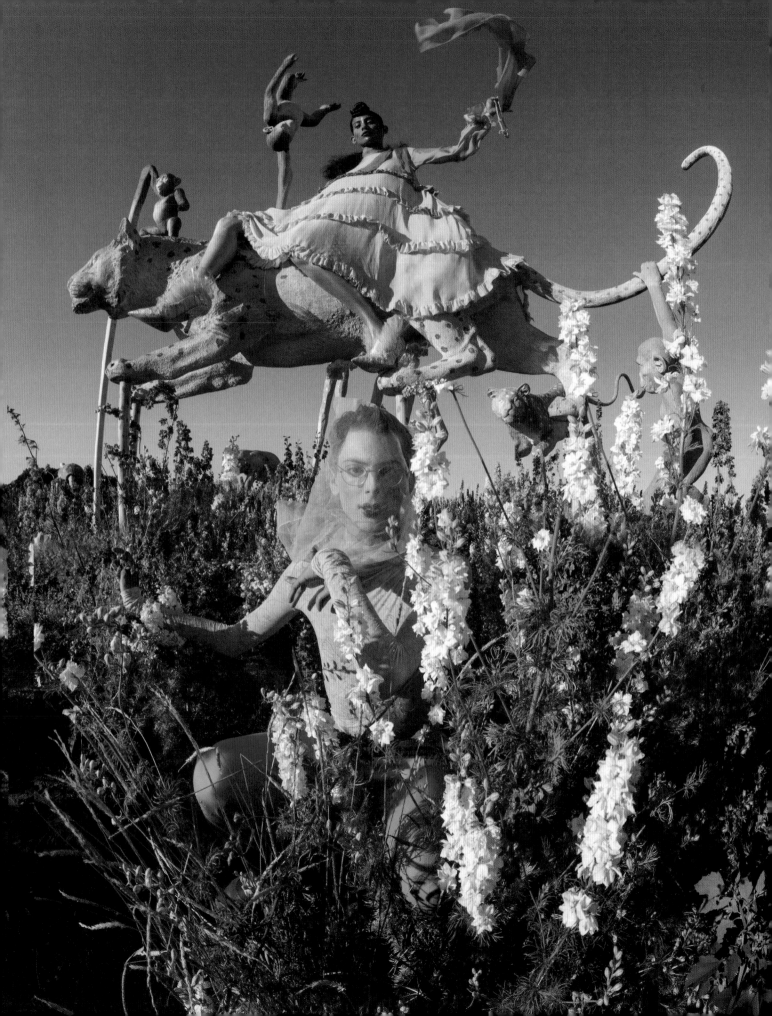

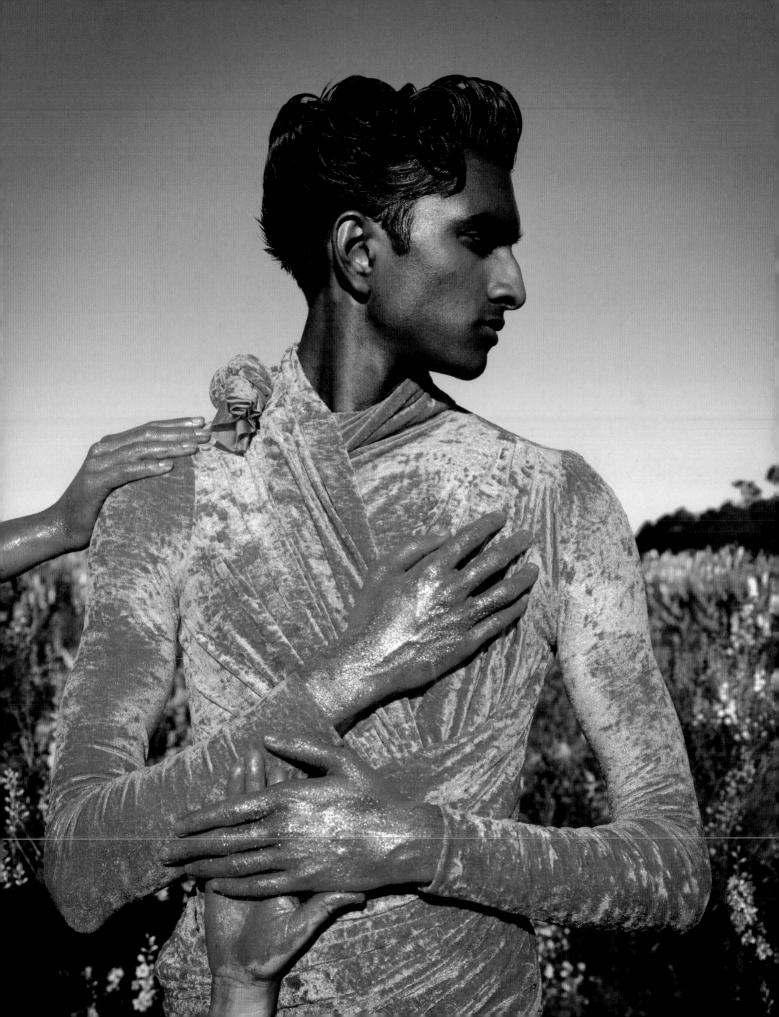

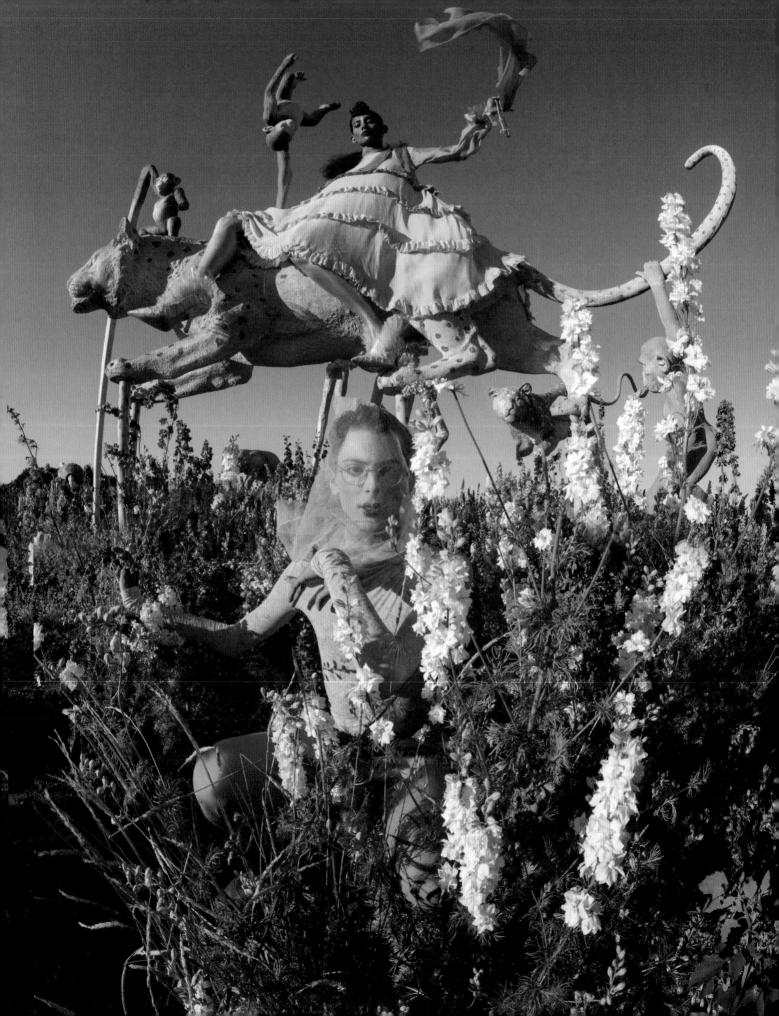

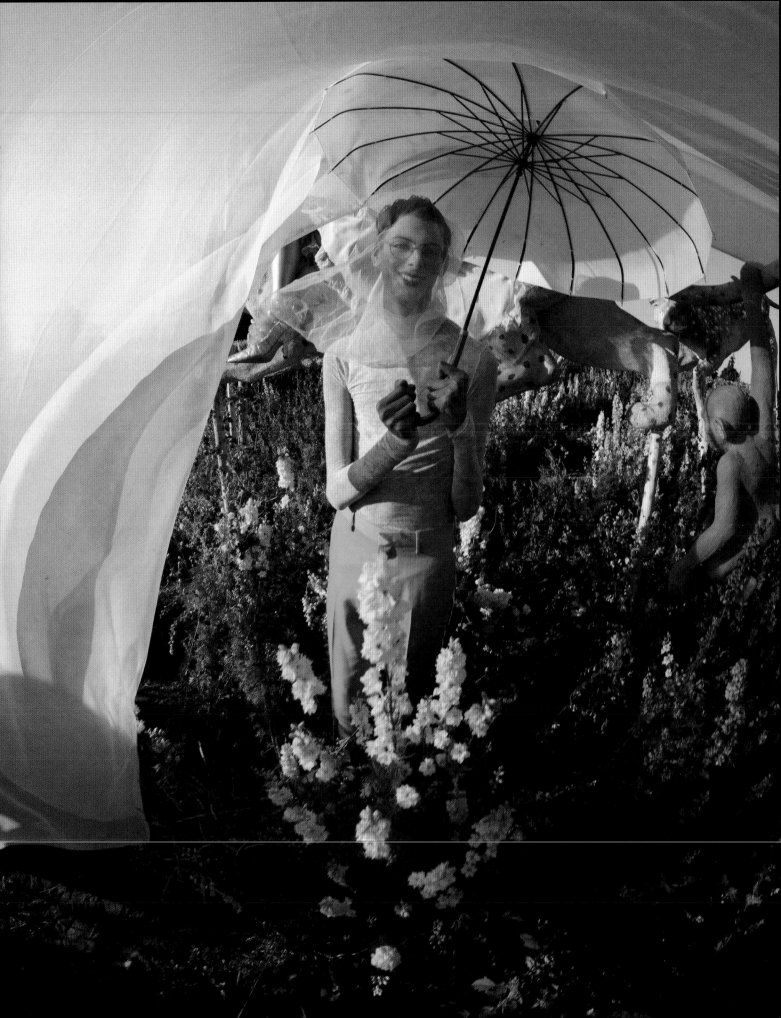

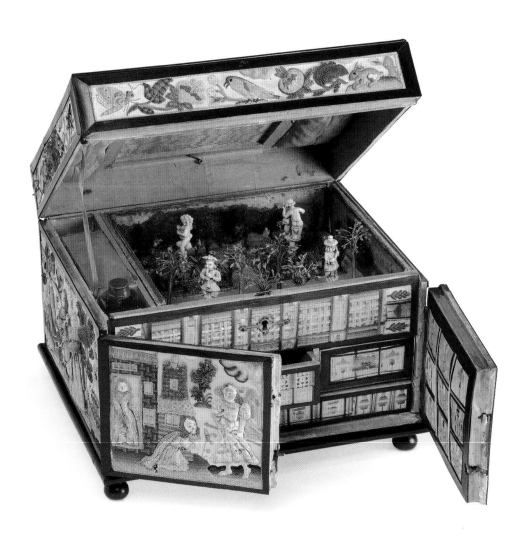

歡樂盒

模特兒：James Spencer, Emmanuel Adjaye, April Ashley, Louis Backhouse, Harry Freegard, Hanaquist, Elliot Hill, Elliot Meeten, Wilson Oryema, Salvjiia, Harold Smart, Jenkin van Zyl ／場景設計：Shona Heath ／造型：Tom Guiness ／選角：Madeleine Østlie ／化妝：Johannes Jaruraak ／髮型：Malcolm Edwards ／燈光：Paul Burns ／製作：Jeff Delich ／攝影助理：Sarah Lloyd, Tony Ivanov, James Stopforth ／場景設計助理：Francesca O'Brien, Plum Woods, Salwa McGill, Hannah Boutler, Olivia Giles ／造型助理：Maija Sallinen, Diana Amorim ／髮型助理：Sophie Anderson, Lewis Stanford ／場景搭建：Pete Jenkins, Sam Francis, Ben Naylor and Chris Prentice at Andy Knight Ltd ／製作助理：Lauren Sakioka, Charlotte Norman, Alyce Burton, Oliver Francis, Jessie Maple ／數位科技：Harriet MacSween

左圖：刺繡首飾盒
約製造於1665年，英格蘭

緞面絲線鑲綴雲母與玻璃珠鐵絲木盒
F・布雷克先生（Mr. F. Black）贈
V&A: T. 23-1928

詹姆士・史賓賽

我年輕一點的時候還滿常看蒂姆拍的照片，這幫了我很多，因為那些照片是純然的幻想，是一個逃避的出口。到了現在這把年紀，我覺得要擁有那種魔法元素，要能夠遁入完全非現實的事物之中是很重要的一件事。跟蒂姆合作是項大工程，會有鉅細靡遺的分鏡圖、情緒版，什麼事情都規畫得好好的。這是件許多不同的人一起參與創造，由大家共同打造出最終成果的合作工程。我很享受這種合作，而且當模特兒當然超有趣的。我是個時尚插畫家，但是偶爾也會兼任模特兒。扮演角色很有意思，必須要盛裝打扮。跟蒂姆合作時，你不能像傳統的時尚攝影那樣只要做個表情或櫥窗姿勢就好。他是真的很認真在每個畫面之間講述出一個故事來。這並不是拍出一個漂亮的模特兒穿著漂亮衣服的漂亮照片就算了的事——永遠都要有故事可說。

《歡樂盒》這場拍攝的基調是一則古老的故事，講的是一個人被困在某個地方，一心渴望比自己所處的小鎮更大、更好的生活。我出身蘭開夏郡的羅森戴爾；後來我到了倫敦，而且真心不想再回蘭開夏了。我回到倫敦幫一位朋友慶生，在那場合上遇見了蒂姆，而且就開始跟他聊起想要拍出什麼樣的東西。我們都想要訴說一則能夠觸動大眾的故事。

這場拍攝一開始用的是非常單調、北地的背景，代表了主角當時困在周遭環境中的心境。到了第二部分，主角逃到了一個夢幻般的世界裡。這陣脫逃可能是心裡念頭，也可以是真實發生，但總之他完全進到了他夢想中的那個世界去。我覺得我們可以利用幻想來解釋，整個故事可以當作是關於心理健康的一種陳述。在北地拍出來的那些照片並不是蒂姆的典型風格，但是故事的這兩個部分卻能彼此緊密結合。

蕭娜・希斯真是太了不起了，她打造出了故事第二部分的場景布置。那個場景的靈感是蒂姆在 V&A 博物館的倉庫裡看到的一個刺繡首飾盒。那個首飾盒一打開就會看見裡頭有一個如夢似幻的小花園，而那個小花園在蕭娜手裡變成了一座世外桃源。一切都那麼精緻細膩，我超愛那種專注在每個小細節上，處處設想周到的感受。會感覺到我們都很努力做出某種美麗的事物，而且我覺得我們是真的辦到了。打理造型的是湯姆・吉尼士（Tom Guinness），髮型是瑪爾坎・愛德華斯，而約翰尼斯・雅盧拉克（Johannes Jaruraak）則負責化妝。這場妝有夠瘋狂的，根本就是徹底顛覆了我們在蘭開夏拍的第一部分。

我們布景用了很多誇張的配件，連菲利浦・崔西（Philip Treacy）的帽子都有。蕭娜不只是場景設計而已，她更是獨樹一格的造型師。她根據 V&A 博物館館藏裡十八世紀的那一大堆服裝，設計出了美麗的外套，讓主角在最後穿上那些衣服。蕭娜用紙做出了一件外套讓我穿上。我們原本只有衣服的骨架，是她一點一滴加上了各種不同的東西。我看不見自己是什麼模樣，只能站在那裡任她擺布發揮。我一直要到最後照片出來才看到原來整個搭起來是這個樣子。

那匹小馬是串聯起這個故事的關鍵。牠是年輕主角的跟班，陪他進入了那個奇幻世界。那匹小馬是北地的社德蘭矮種馬，是主角最好的朋友，在進入夢幻世界後脫胎換骨，變成了一頭美豔的獨角獸。我從小就喜歡馬，我覺得馬是很神奇的動物。所以我們才會讓那個男孩有一匹馬——馬兒可以帶他到不同的世界去。我覺得馬兒身上真的都帶著一股魔力，尤其是在英國文化裡更是如此。能跟蒂姆還有 V&A 博物館共事真的是不可思議的動人經驗，因為蒂姆是我崇拜好久的偶像，而 V&A 博物館則在我當學生時惠我良多。V&A 博物館讓我有個出口，有個靈感的來源，那些展覽真的對我的創作歷程貢獻卓著，讓我覺得：「他們能辦得到，說不定我也行。」我只是個從北地來，懷抱逃避心態的小男孩。我們家是勞工階級，我們資源有限，所以我總渴望更多。但只要敢開口，有信心、有信念，天知道你會有多少成就呢！

這個刺繡首飾盒讓我想到，我們身而為人，
是多麼需要建造出一個我們所鍾愛的小天地啊。
在這故事中，是一個內心裡的魔法花園。
人的內心總需要這麼一份隱私，
而你的小天地就是可以任你自在變化的世界。
而這些變化與幻想，也讓我想到了倫敦的俱樂部場景。

瑪爾坎・愛德華斯

我這趟旅程和詹姆士・史賓賽大同小異，我們在拍攝過程中常聊在一塊兒。詹姆士和我一樣是北地來的小伙子，他老是覺得自己格格不入，總想有個逃避的出口。我在蘇格蘭一個算是新興工業城鎮，叫做歐文（Irvine）的地方長大，但是從 11 歲開始我就沒再長大了，所以我小時候總覺得自己像個怪胎一樣。世上各地其實都有這樣的故事。通常有創意的人總會覺得自己與眾人格格不入，所以也多少都會想打造一個逃生口，這全都是彼此相關的。

我以前很迷歷史和倫敦的俱樂部生活。所以我開始看時尚雜誌，把錢都拿去買了 Blitz 雜誌。我從來沒真正跟同年齡的人混在一起過，我看起來太老了。我老想著要到倫敦來，做我自己的事，我想要為了拍照而抓弄髮型。我 13 歲時就到一家髮廊工作，替他們當模特兒：他們會把我的頭髮漂白，再染上各種不同顏色。我經常因為髮色的緣故被趕出學校，而且還會因為畫了眼線或化了妝而挨揍。我是有一點文化上的不適應，因為我想要帶點龐克風又有點哥德風……什麼都摻一點的混搭風。我曾經是會在俱樂部裡對著任何東西跳起舞來的狂髮小子。

我覺得頭髮是一種媒材，所以在我的工作室裡，我會用到黏土、髮膠、髮蠟、彩色噴霧……從地上到天花板都塞滿了各種道具。大家到我的工作室都覺得像是到了畫室一樣，但是其實不是。它更像是一間場景設計師的工作室——只不過有一把椅子和一面鏡子來做頭髮，其他部分就像是兒童節目《藍色彼得》（Blue Peter）的特殊造景一樣。我想我做的事情就像是雕塑一樣。我在接蒂姆的案子時，我們通常會在工作室裡花上三天準備，才正式開拍。我喜歡開準備會，因為那就是我小小的創意中心，就像有一大群小精靈在工坊裡忙進忙出一樣。這一場攝影的發想是蒂姆在 V&A 博物館裡看到的一個首飾盒，這個精巧的小盒子裡還藏著一個祕密花園。我到現在都還留著奶奶留給我的音樂盒，奶奶她以前會收集音樂盒，所以 V&A 博物館那個小首飾盒是真的打動了我的心。因此這些歷史元素在照片裡就用上了夜總會小子（Club Kids）的風格。

我和蒂姆一起工作時，我總會盡力挖出他的靈感來源、場景、物件大小的各種資訊。蒂姆通常是用鏡頭涵蓋住整個場景，所以我必須放大那些物品的體積。那些物品乍看之下可能覺得簡直是粗製濫造，但是當蒂姆用上了各種不同的魚眼鏡頭後，那些東西就變得小而精緻了。所以說，要了解你是在跟誰合作，要明白他們做些什麼，否則就會因為你準備的那些道具縮水甚至完全消失而失望連連。如果一切元素都能和諧同調，我們就能拍出棒透了的照片；但只要有一個元素卡住了，那就啥也行不通。這過程偶爾會需要嘗試幾次錯誤，所以要盡量能夠隨機應變，有備無患。

我做這一行已經將近 30 年了，也和蒂姆認識從 2007 年直到現在。能維持這麼密切的連結意味著我們的合作相當融洽，可以說相輔相成。搞創意的本來就該有所滋養，只不過未必總能如此。在我看來，關鍵就在於溝通。愈能跟人家好好溝通，不只愈能使得最終成果令人滿意，這工作也會愈加有趣。

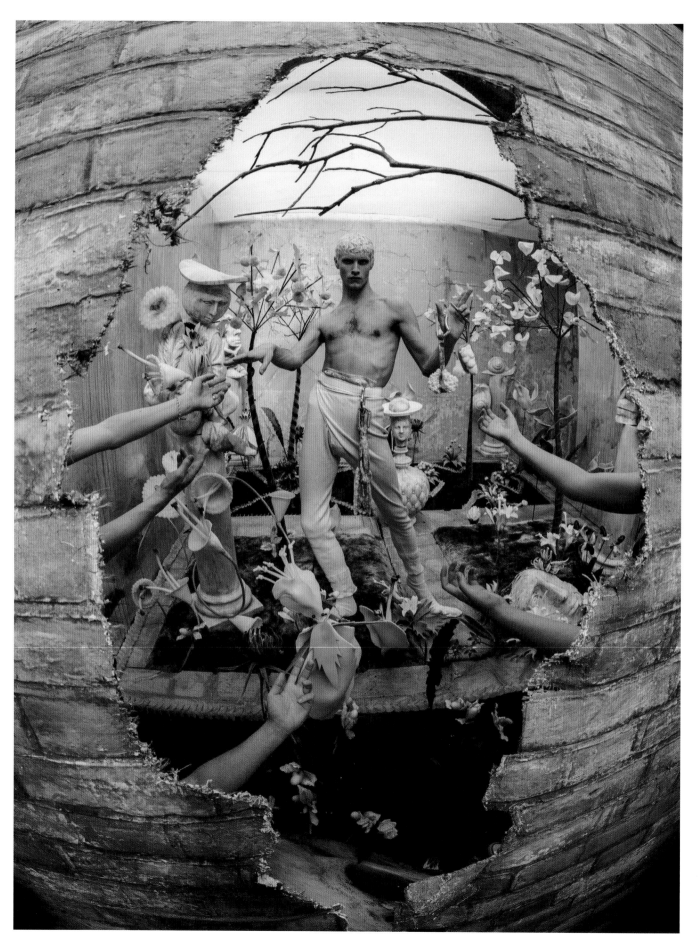

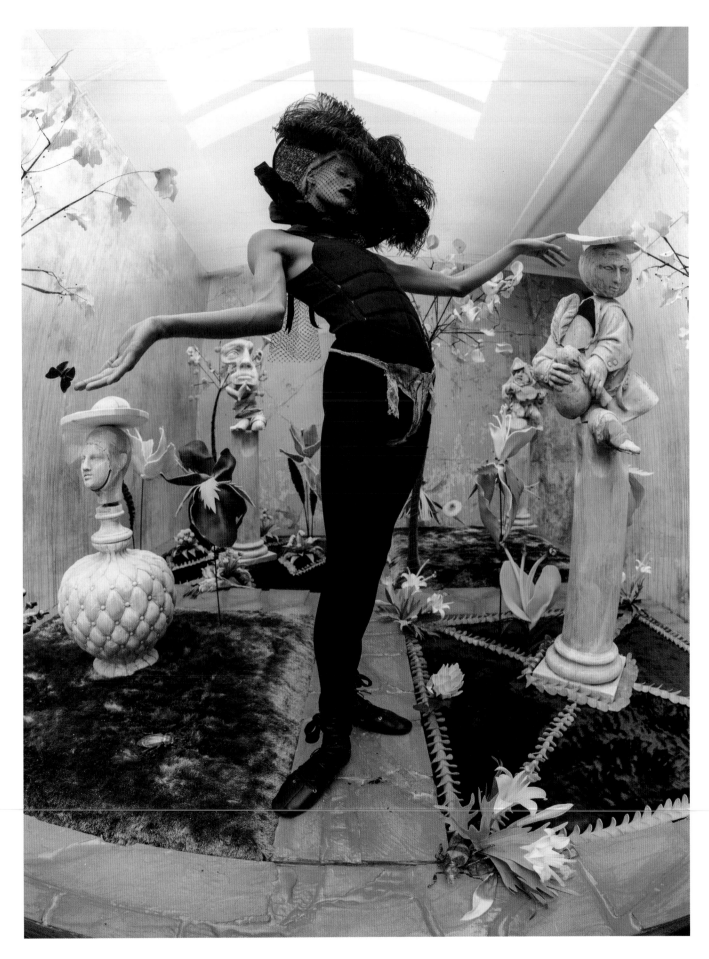

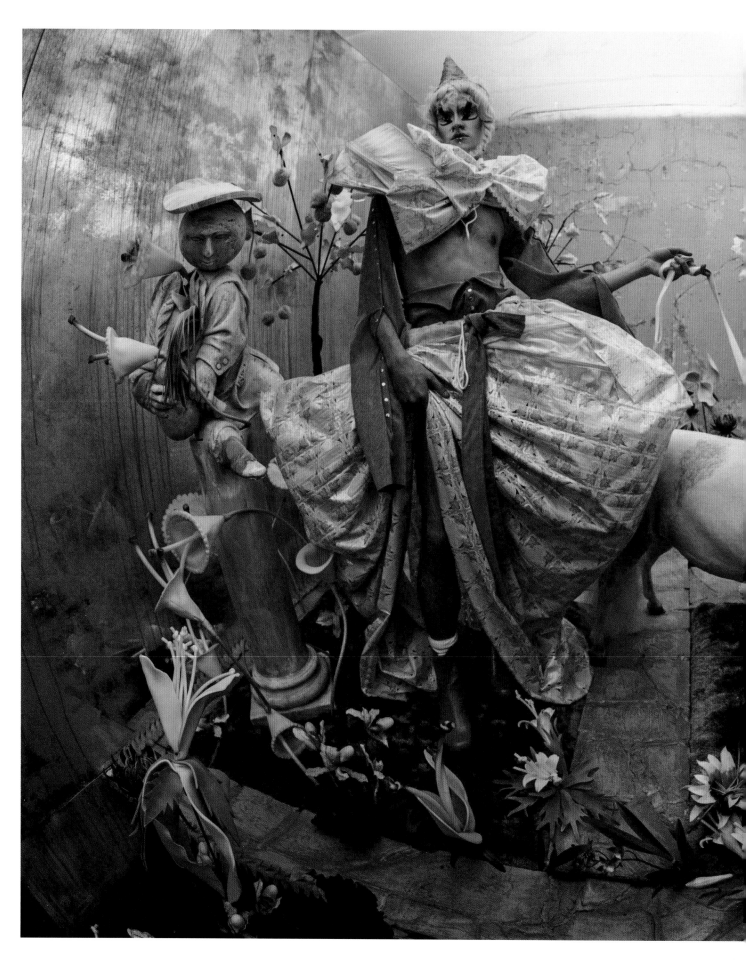

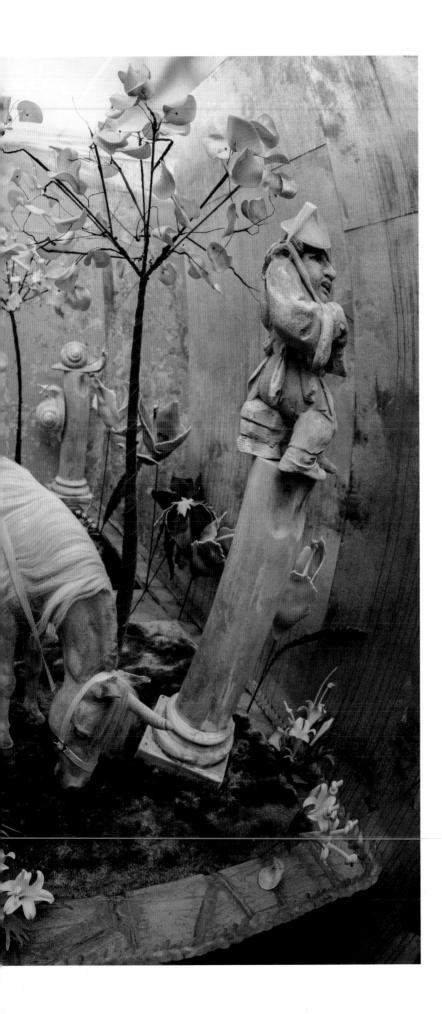

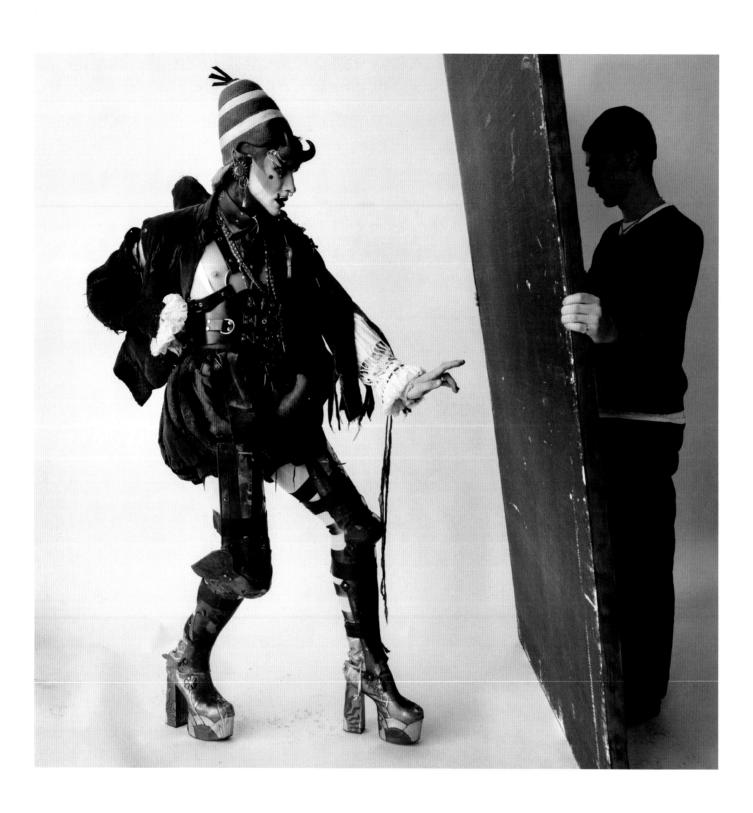

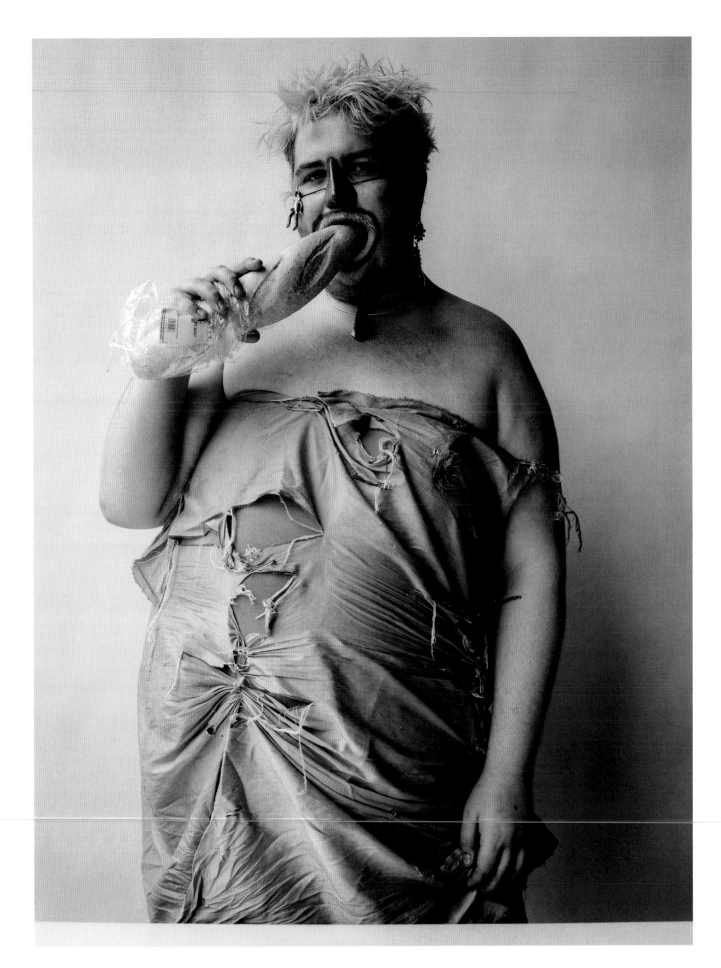

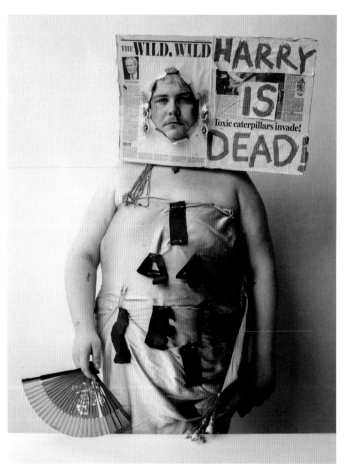

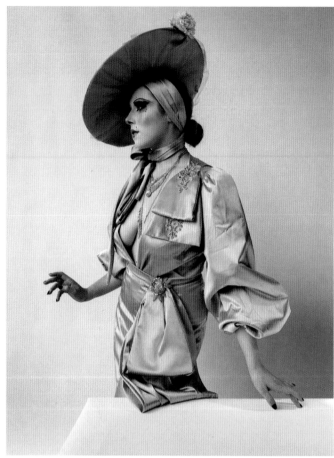

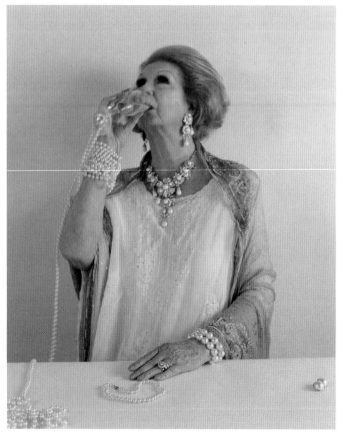

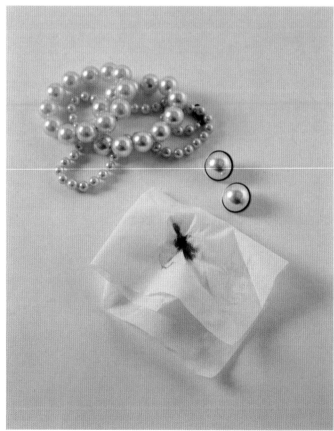

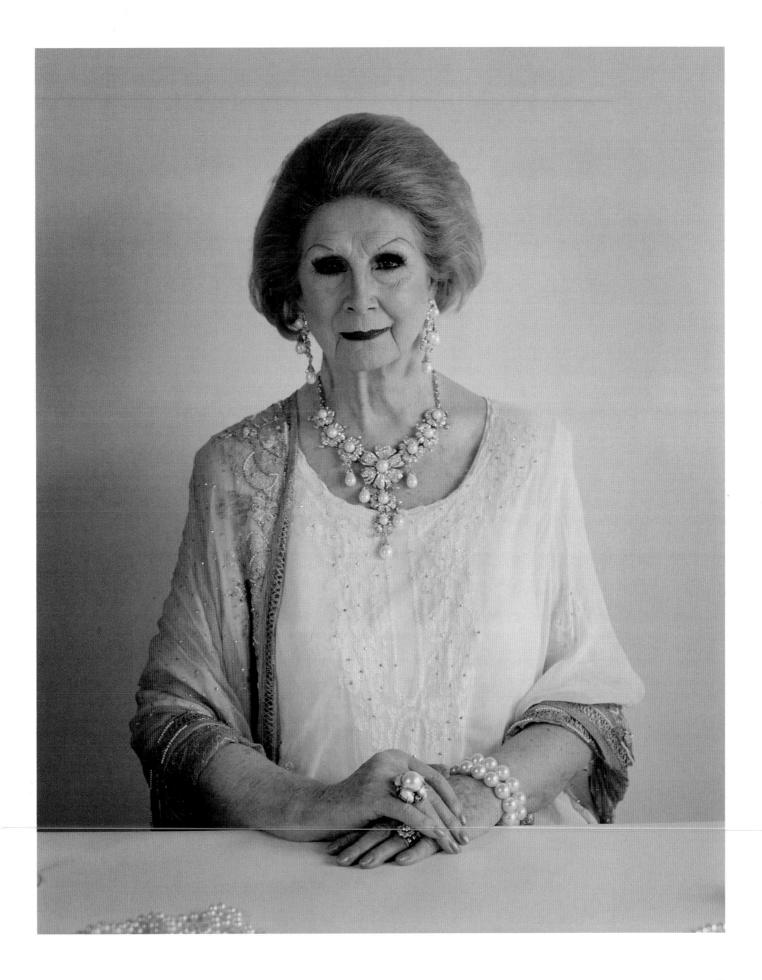

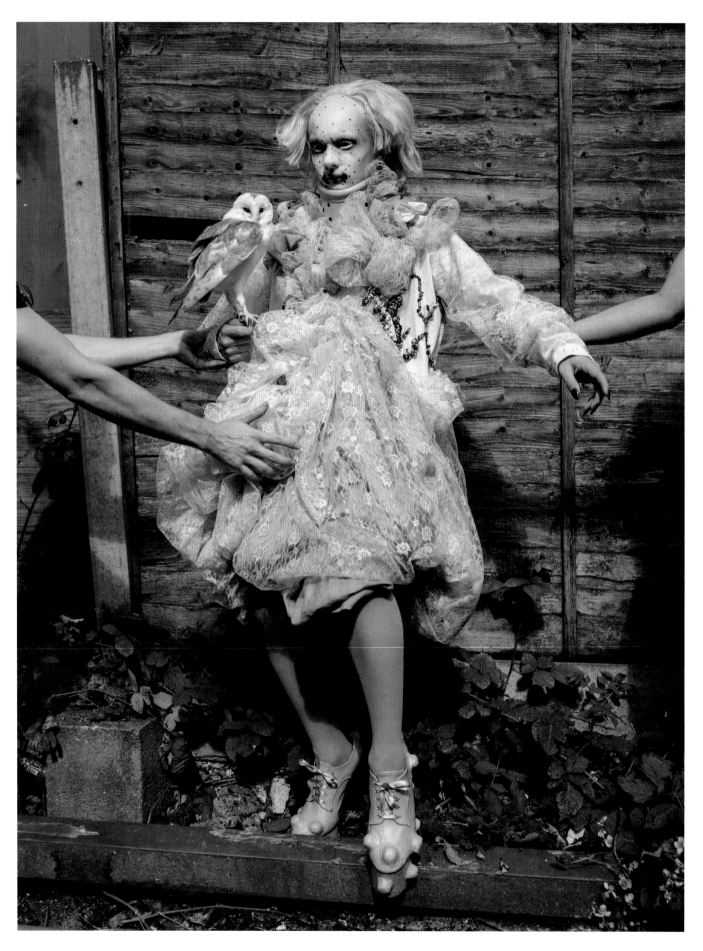

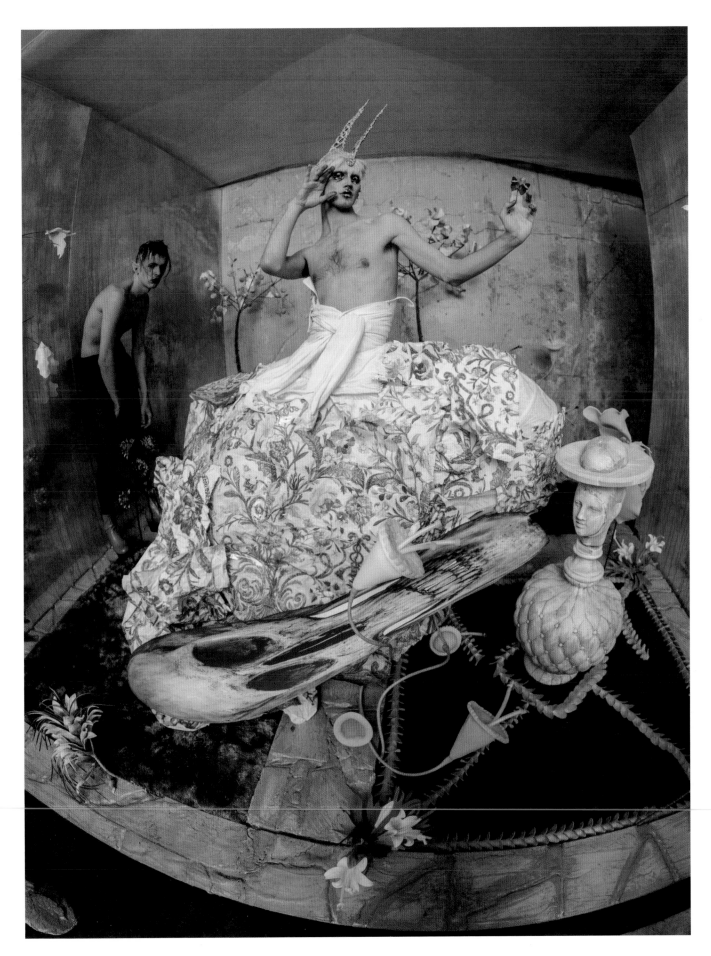

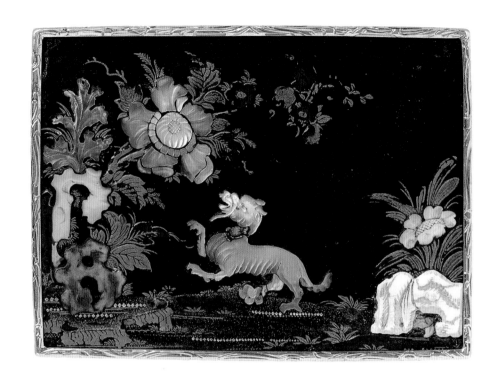

龍崽

模特兒：Xie Chaoyu, Ling Ling ∕場景設計：Shona Heath ∕造型：Zoe Bedeaux ∕選角：Madeleine Østlie ∕化妝：Johannes Jaruraak ∕面具：James Merry ∕髮型：Malcolm Edwards ∕燈光：David Gilbey ∕製作：Jeff Delich ∕攝影助理：Sarah Lloyd, Tony Ivanov, Olivier Barjolle ∕場景設計助理：Francesca O'Brien, Salwa McGill, Isabel Forbes ∕造型助理：Aisha Nova, Georgia Thompson ∕髮型助理：Lewis Stanford, Sophie Anderson ∕場景搭建：Pete Jenkins, Henry Hawksworth, Alex Roberts, George Mein and Lily Aleck at Andy Knight Ltd ∕製作助理：Charlotte Norman, Charlotte Garner, Alyce Burton, Jessie Maple ∕龍崽雕刻：John Fowler

左圖：鼻煙盒
面漆約繪製於1745年，金邊約鑲製於1800年，法國

漆面金邊鑲硬石與布爾戈貝殼
蘿莎琳與亞瑟・亞伯特（Rosalinde and Arthur Albert）藏
寄存V&A博物館展覽
V&A: LOAN: GILBERT. 1039-2008

我一看到這小東西，
彷彿就看見了皇帝或女皇在夜裡牽著寵物龍崽蹓躂，
餵牠吃滿月之夜才盛開的花朵。
我們把這故事幻化成了兩位女皇，或說女王也行。
蕭娜看了那個鼻煙盒後，
將紫外光放進了整個場景設計之中，
把我帶入了前所未見的世界裡頭。——TW

佐伊・貝朵

服裝是一種語言，無論你是不是真的要用來描繪什麼皆然。服裝本身就是一種文本。當你把某個東西從原本的脈絡中取出，放到場景中，它就會開始說起另一種語言，變成完全不同的東西，這真的很令人著迷。那是魔法所在。那就是讓我興奮不已的東西。這不叫時尚，我對時尚毫無興趣，至少不是造型設計師這個標籤所指的那種時尚。我一向不覺得自己是造型設計師。造型設計是為了促銷時尚。但是我感興趣的，是可能性、是點子和故事。這就是為什麼我想跟蒂姆合作，因為我愛死他拍攝的手法了，就是要說出一個超棒的故事。我現在很少再參與拍攝了，除非是做我自己的作品。我是個藝術家，也是策展人，我也用同樣的眼光看待蒂姆和他的作品。我的藝術創作主要是運用不同媒材敘述文本，而服裝在我手上就是另一種媒材，另一種聲音。

蒂姆拍過我幾次，不過我們從沒以這種方式合作過。我記得我大約是 2007 年左右認識蒂姆吧——那是他第一次替義大利版 *Vogue* 雜誌拍我的照片。然後我們又替浪凡（Lanvan）的專案拍了一次。他上一次拍我是 2018 年的倍耐力輪胎月曆。我那時扮的是一條抽著水煙的毛毛蟲，蒂姆在場布色票前跟我做了拍攝簡報，要我帶著自己的衣服和配件過來。最後他拍出來的照片真是太了不起了。真的超美。我完全融入那個角色裡頭；看起來活生生就是一條毛毛蟲。

蒂姆在準備拍《龍崽》前好幾個月，就來找我與他合作。他說他在 V&A 博物館發現了這個漂亮的鼻煙盒。這小盒子真的非常精巧細緻，蕭娜・希斯用的紫外光更是讓整個場景就像是個立體的鼻煙盒，雕琢出了遍布盒子上的那些黃金、貝殼、鑲嵌寶石。真是豪華美麗極了。雖然沒有親眼看見那個鼻煙盒，只有參考資料

裡的近照特寫，卻還是能讓你真正進入那個世界，這實在很有意思。蕭娜和我談了要如何運用從那些色彩和小龍的故事裡獲得的靈感，而這就是我們怎麼敘述這個故事的起點。

蒂姆和我對服裝的形狀聊了很多。我們談了要怎麼去誇張那些形狀與尺寸；要挑選能夠造成衝擊的物品，而不能讓那些東西在場景的昏暗陰影中消失無形。我看著許多知名設計師，但同時也看著那些賣力工作，好讓我們想要敘述的故事呈現出來的人們。我用的服裝主要都是研究生做出來的，他們打造出了最適合整個故事的各種誇張又精細的服飾。我喜歡不按常軌，喜歡發現新東西；而我在這些年輕設計師的身上發現了能讓整個故事真正光彩煥發的才華、思維和熱忱！

約翰尼斯・雅盧拉克

我的作品通常相當與眾不同，總是會有一點奇怪，有一點詭異。我的專長是表演與視覺藝術，會成為化妝藝術家完全是意外。我在過去四年裡塑造出了屬於我的變裝角色杭格瑞（Hungry），也為我建立起變裝藝術家的名聲。我認為我的化妝是一種扭曲過的變裝，我自己是個很焦躁的人，所以我會把自己感受到的許多壓力都灌注到我的化妝上頭。

《龍崽》是我第四次或第五次和蒂姆合作的案子了。我們第一次合作是歌手碧玉（Björk）2017 年的專輯《烏托邦》。幫碧玉做彩妝打扮的詹姆士・馬利（James Merry）在 Instagram 上找到我，請我在碧玉的臉上畫上我的妝。我們一起做出了碧玉 2018 年巡迴演唱的造型，為《保佑我》（*Blessing Me*）這首歌拍了音樂錄影，還替 *W Magazine* 做了篇時尚特稿。那是碧玉、詹姆士、蒂姆和我第一次的合作，整個過程真的叫人興奮非常。我們為 *W Magazine*

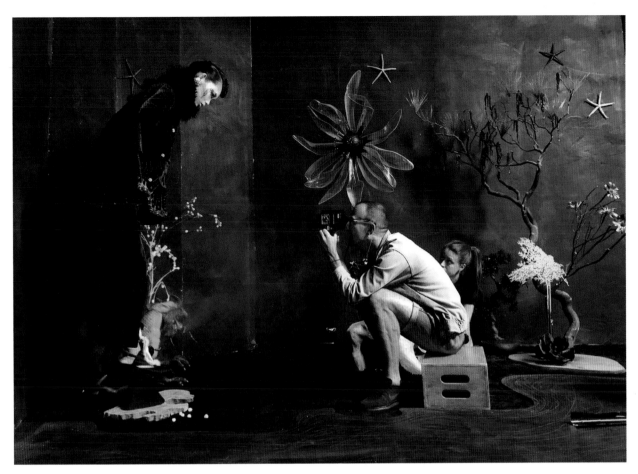

拍的那場，一起合作的還有場景設計蕭娜·希斯、造型師凱蒂·英格蘭、髮型師瑪爾坎·愛德華斯。

至於《龍崽》這場拍攝，我就得修正我自己的變裝美感，為陳琳（Ling Ling）和解朝宇（Xie Chaoyu）兩位模特兒打造出更幽微卻又具衝擊性的妝容來。我對蒂姆的靈感也是心有戚戚焉，因為那個鼻煙盒深深受到了中國藝術的影響。我爸爸是泰國人，而他的雙親則都有中國血統；我經常從泰國、中國等地和我自己的家族淵源裡找靈感。我住在倫敦的時候，經常造訪 V&A 博物館。我老是去看時尚展，然後當我在四周閒晃時，總會赫然發覺我不經意地從館藏裡得到了某些靈感。

這場拍攝的妝容是以那個鼻煙盒與那盒子上的彩繪來發想；那個盒子上頭的珍珠光澤和虹彩真的很漂亮。盒子本身帶著一點半透明的光澤，所以我把閃亮的施華洛世奇水晶貼到了模特兒的臉上。而那個粉紅色的珠寶鼻飾讓我想起了鼻煙盒上那頭龍的模樣。我還做了幾個眉毛妝，好搭配佐伊·貝朵為這場拍攝所挑的服裝。我把各種元素東添一些、西加一點，連紐約藝術家親手編的獨特睫毛也用上了。

一開始，拍攝現場用的紫外光真是考倒我了。我從來沒試過紫外光化妝，但是我有化妝用品可用，所以我就把那些化妝用品當作我原本常用的其他顏料來替模特兒上妝。我一直到看見了《龍崽》的場景，才真正了解我該怎麼替模特兒上妝，創造出震懾整場的焦點。這整場拍攝都環繞在古怪的運動軌跡和紫外光妝這點子上，即使只是一個小點，在拍的時候也會影響到整體的呈現。我事前並不知道這場景究竟會是什麼模樣，畢竟我只根據參考資料來進行作業。我通常在拍攝當日的第一件事就是潛進場景裡，注意那些色彩配置，再來考慮我怎麼用我調色盤上的色彩來搭配那些背景與道具。然後我就會跟造型團隊的其他人一起合作，去弄

出我們想要的色彩搭配。和蒂姆共事的感受總是十分溫暖，因為你會一直看見同一群有創意的人才，我總是迫不及待想看到最後的成果。我好想看看瑪爾坎·愛德華斯會變出什麼花樣，他帶了一大堆漂亮的髮髻來；我也好想看看那些髮型對妝容會造成什麼效果，想想怎麼在化妝上強化那些髮型和服飾。能跟這樣的團隊合作真是太棒了！

瑪爾坎·愛德華斯

一日之計在於晨，一日之美在於看見時裝模特兒。我們看遍了所有蒂姆喜歡和不喜歡的長相，接著就能摸索出我們下一步該做些什麼。這有點像是一場創意漩渦，我們必須要能夠下定錨點。那個漂亮的小鼻煙盒就是我們的出發點。我在開拍之前做了徹底的研究，從中國娼妓的點點滴滴到各種歷史與禮儀上的參考材料。我看了秦始皇的陶俑大軍——那些驚人的陶俑披堅持銳，鬚髮如生。我因為這個場景的大膽設計，和模特兒的活潑生氣，所以更在意設計上的陽剛元素，我想，應該要有個能彰顯這方面的東西。我想表現得細膩精巧，但這幾乎只是錦上添花。頭髮的光澤已經足以勾勒出輪廓，卻又不至於過度喧囂，所以也可以融入背景陰影之中。這是蒂姆希望強調的細節之一，但是卻也不會太搶風頭。我就是希望這黔黑的頭髮能夠鎮住整個活潑的場景和妝容。

我會說約翰尼斯是個易容師。他的妝容可以改變整張臉的樣貌，把自己幻化成各式各樣可怕的生物。看他的手法和成果真的叫人歎為觀止。但是在《龍崽》這場拍攝中，他比平常收斂多了，會考慮方方面面，因為這是一項合作工程——這可不是讓誰搶占風頭的事情。我總是不斷在創意方面動腦筋。我會一直想：「要是如何如何，又會如何如何，」然後就會找齊其他元素，接下來就是要從中挑選一些精華出來，冷靜地調整到正確比例。

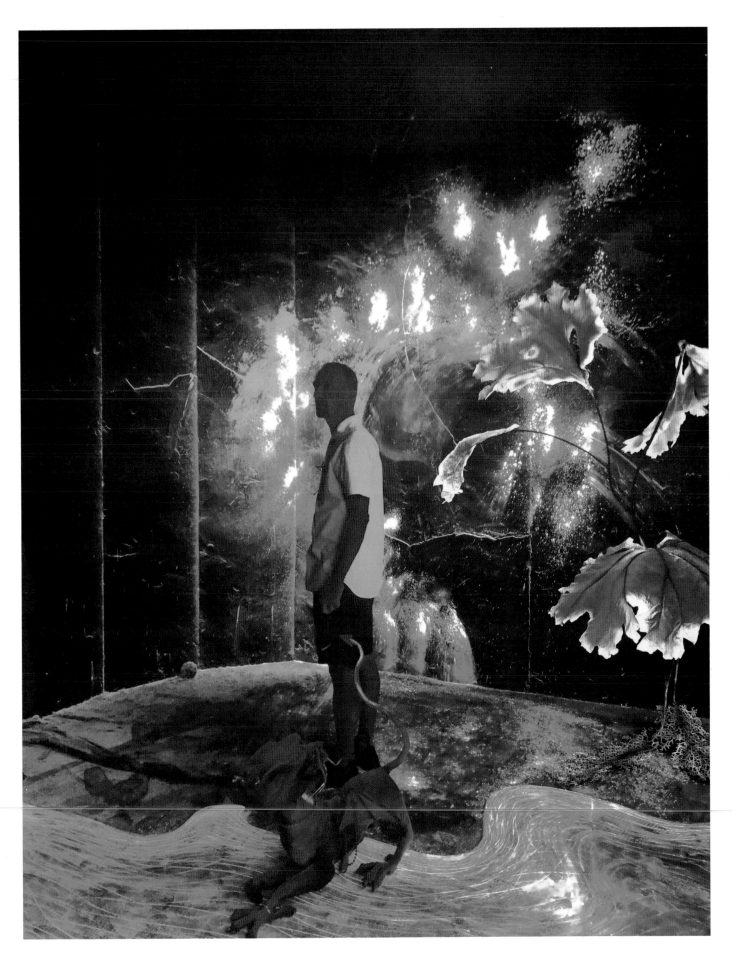

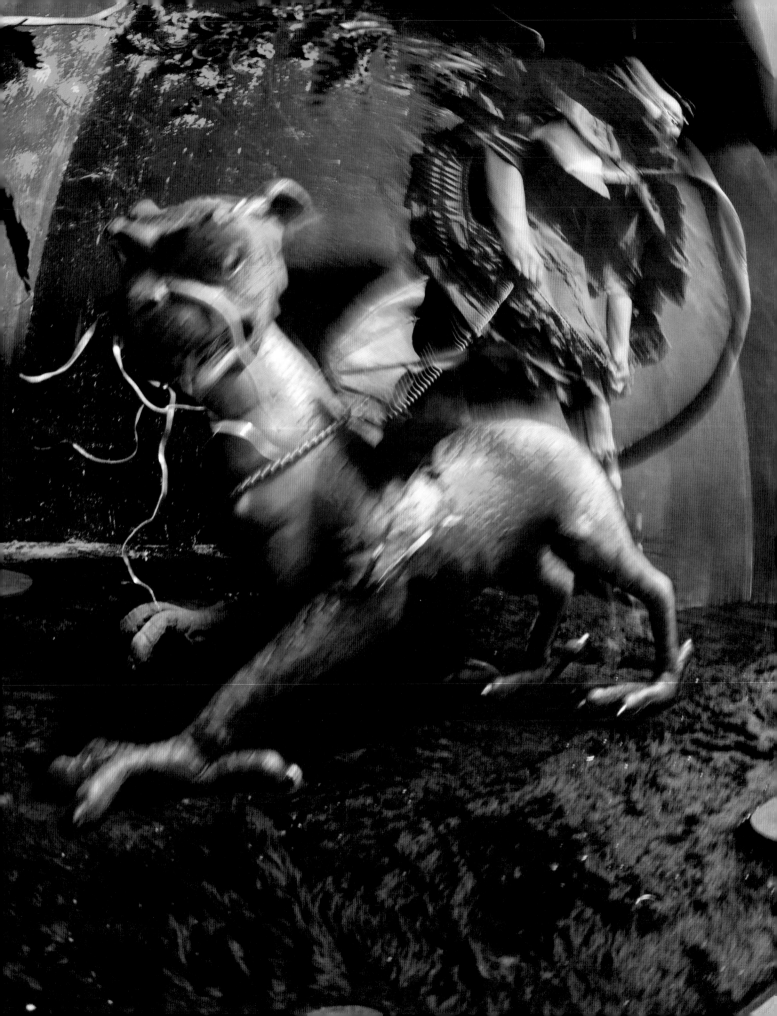

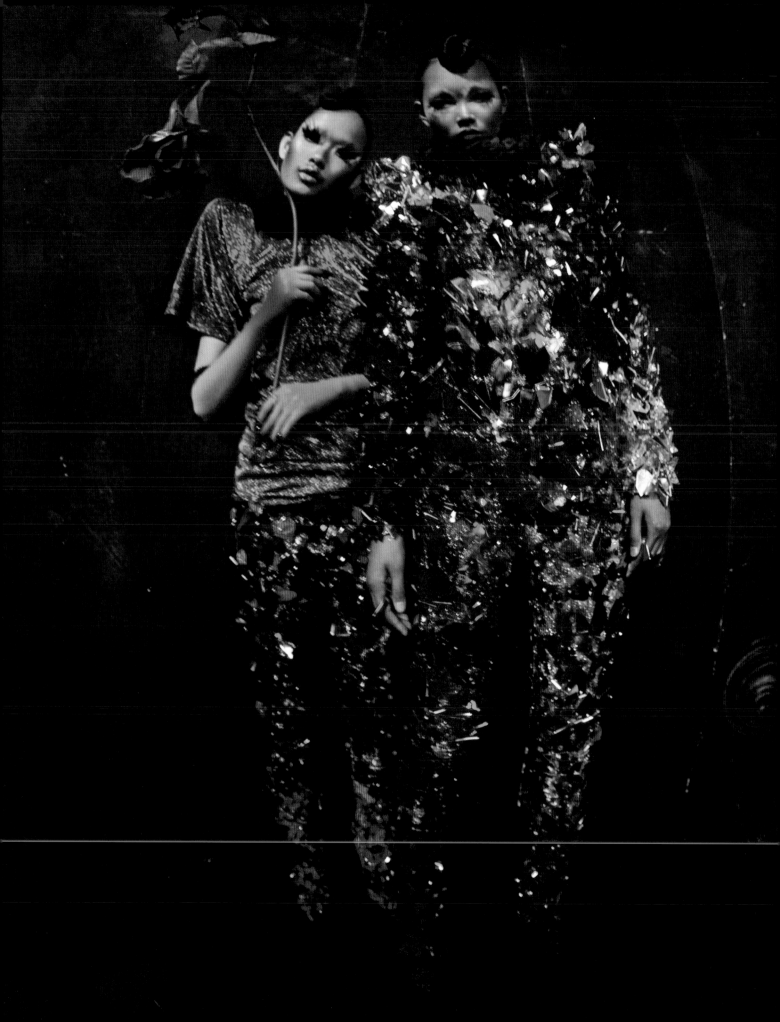

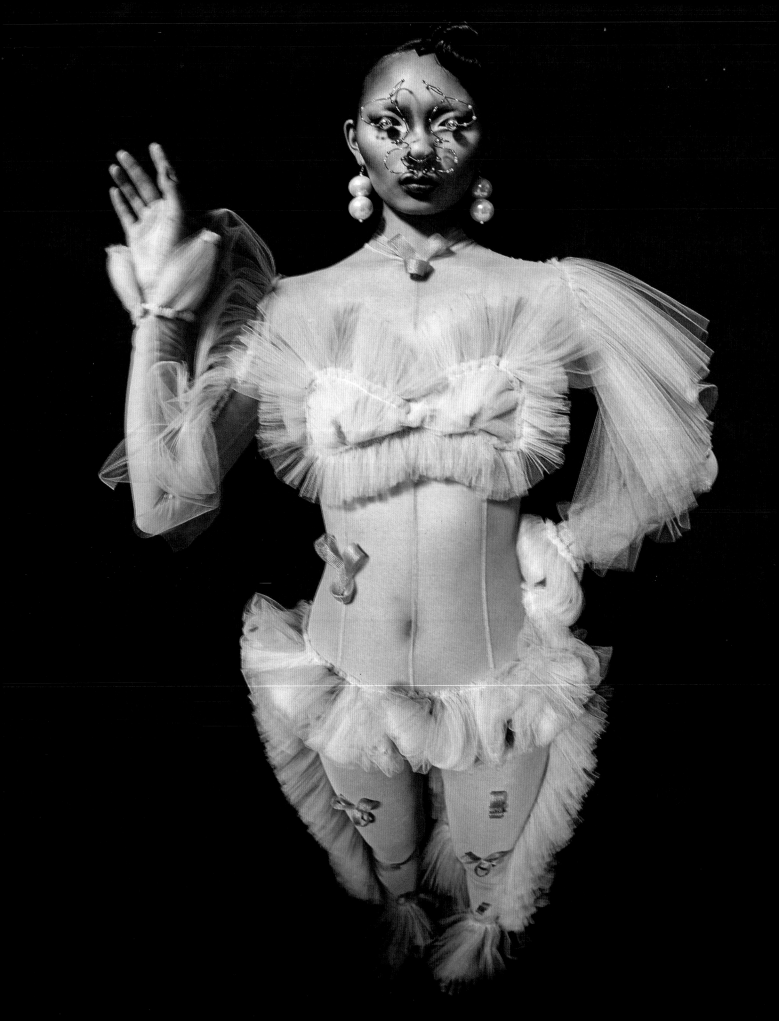

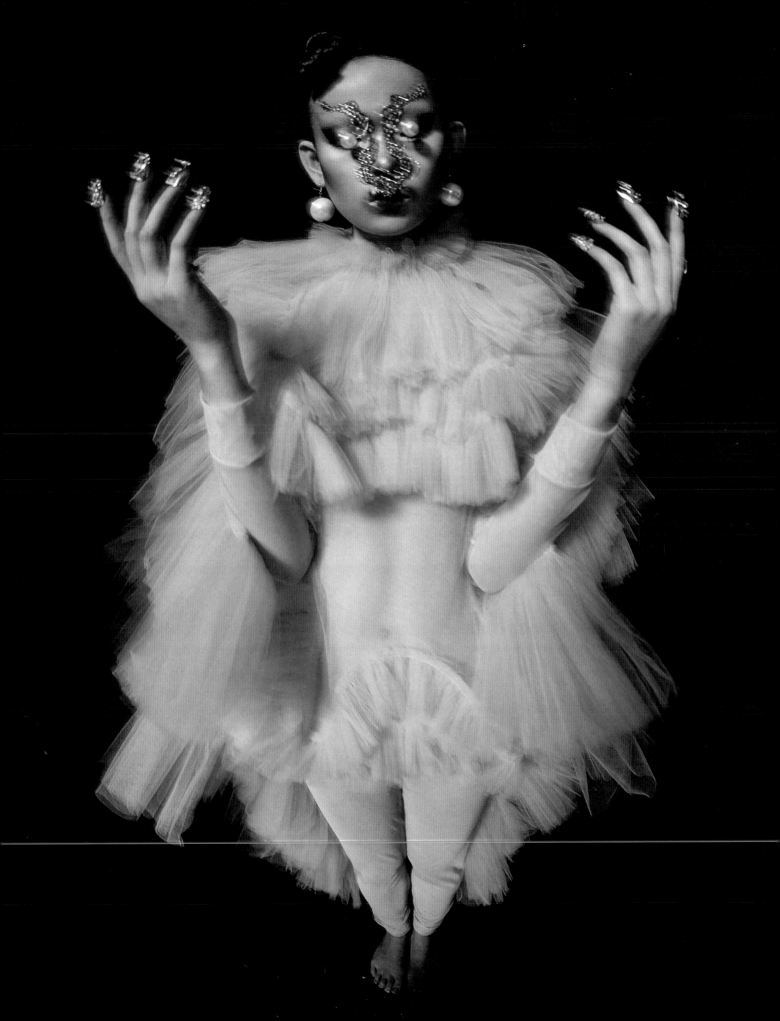

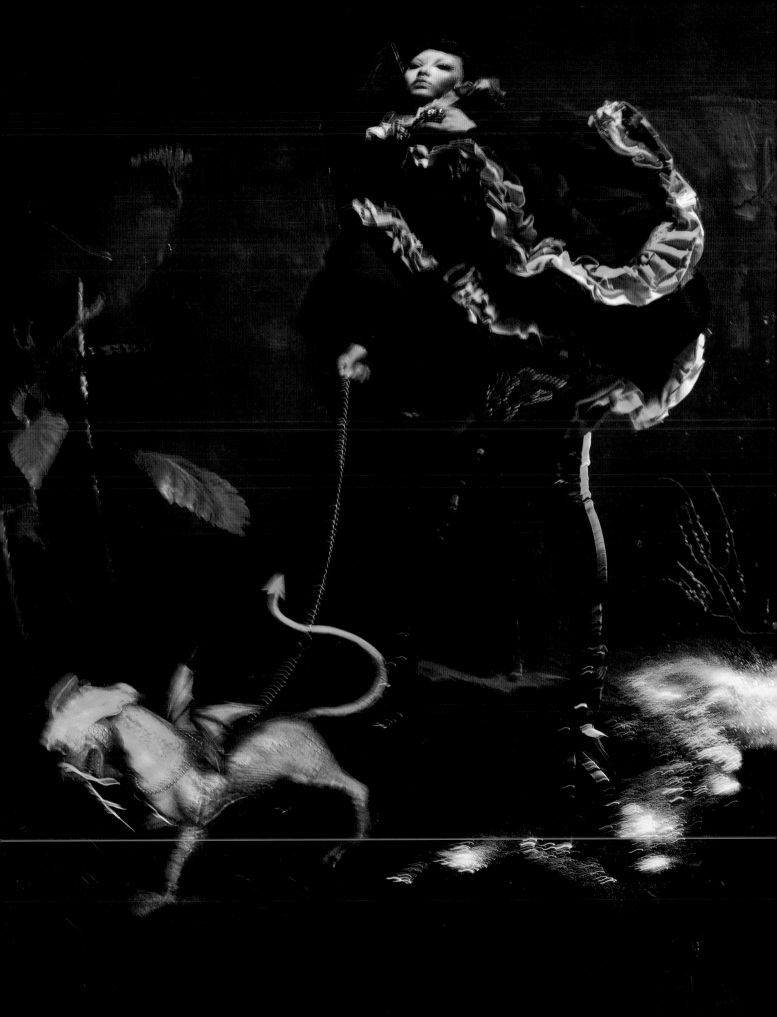

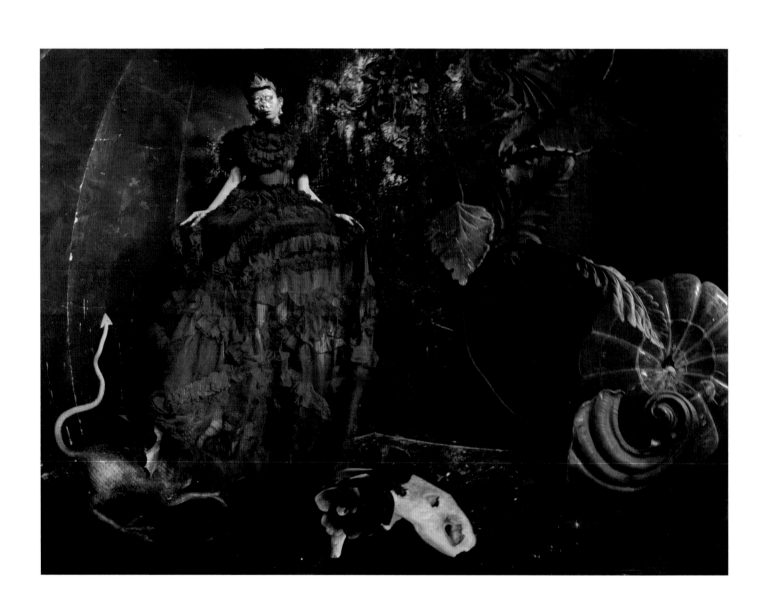

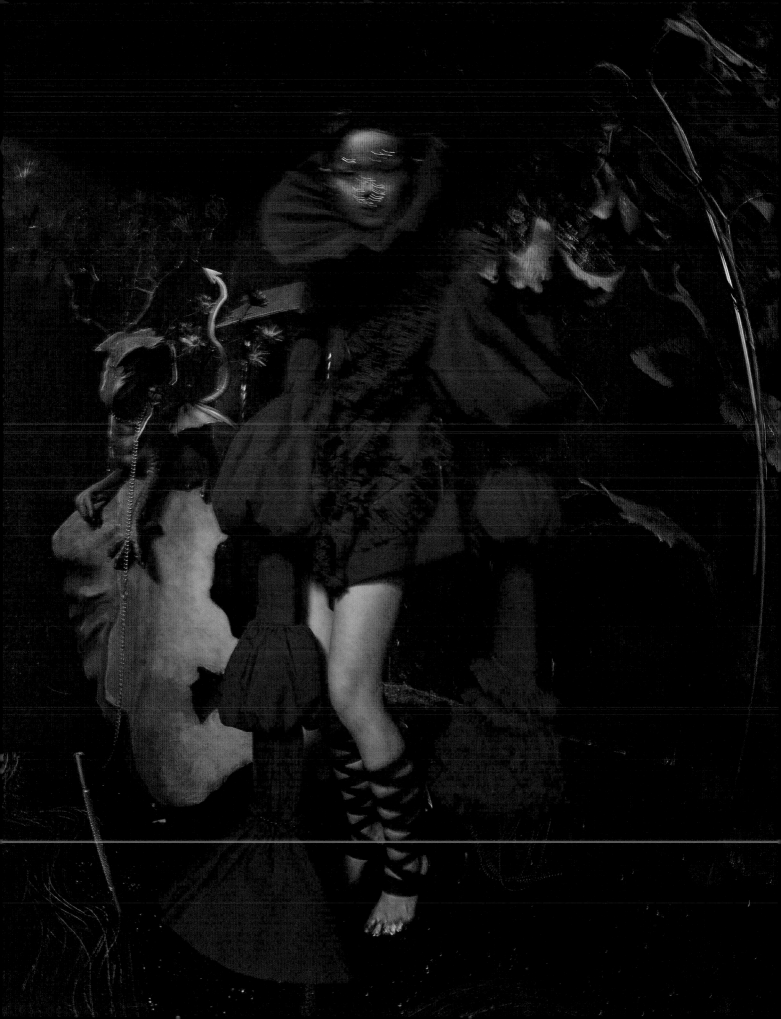

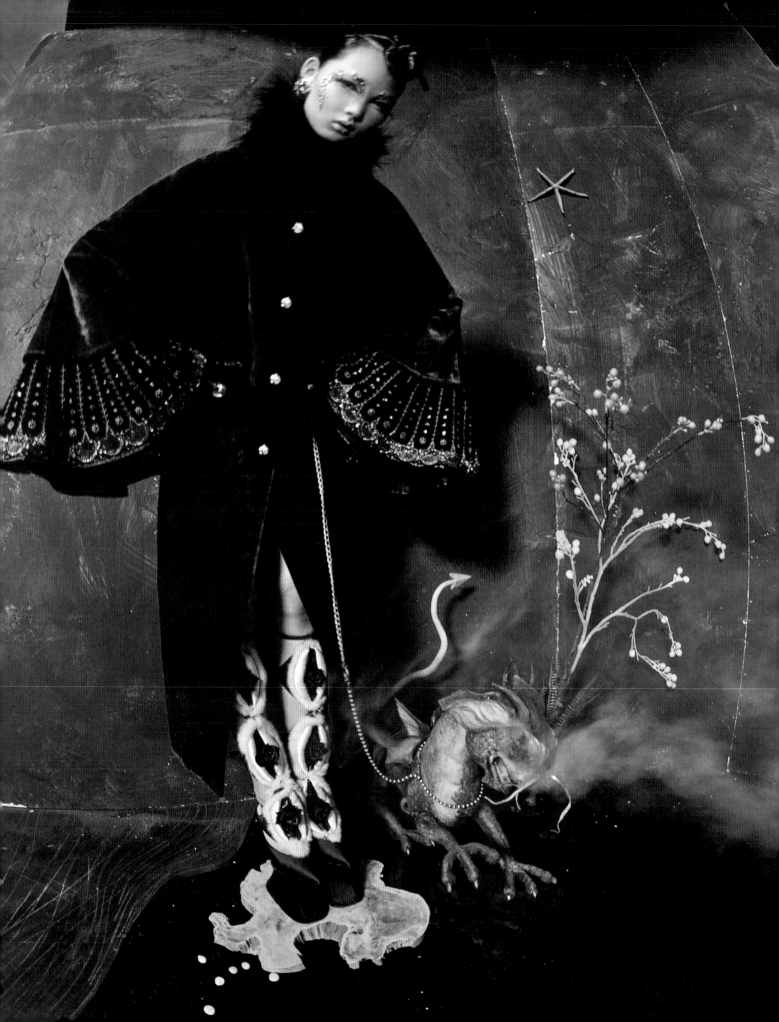

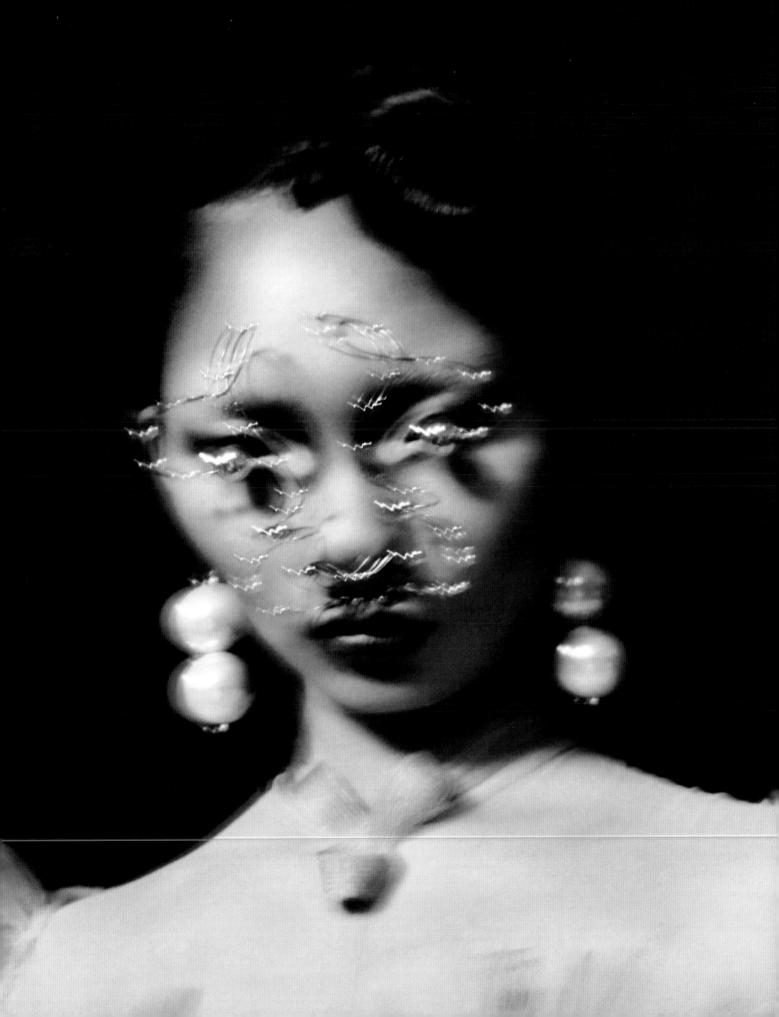

永生之鄉

模特兒：James Crewe, Jacob Mallinson, Thilo Müller, Aubrey O'Mahoney, James Spencer, Charlie Taylor, Jérôme Thompson, Will Sutton ／場景設計：Shona Heath and Olivia Giles ／造型：Katy England ／選角：Piotr Chamier ／化妝：Lucy Bridge ／髮型：Syd Hayes ／製作：Jeff Delich ／攝影助理：Sarah Lloyd, Tony Ivanov, Eddie Blagbrough ／場景設計助理：Francesca O'Brien, Salwa McGill, Caroline Bryne, Mary Clohisey, Lauren Edmonson ／造型助理：James Campbell, Lydia Simpson, Aurora Burn ／化妝助理：Abigail Lemar ／髮型助理：Paula McCash, Jason Lawrence ／場景搭建：Pete Jenkins, Phil Haxell and Michaela Edwardes at Andy Knight Ltd ／製作助理：Lauren Sakioka, Charlotte Norman, Charlotte Garner, Oliver Francis, Aaron Blackmore ／花束：Flora Starkey

左圖：大衛像的遮羞葉
可能為D. 布魯克錢尼公司（D. Brucciani & Co.）出品，英國
約製作於1857年

石膏模
V&A: REPRO. 1857A-161

蒂姆・沃克
與艾蒂・坎伯對談

艾蒂：我們共事過好幾次了，我真的對你最近從 V&A 博物館館藏中得到靈感的攝影很感興趣。跟我說說這個案子吧！

蒂姆：這個專案的題目靈感來自威廉・莫里斯在 1891 年出版的一本小說，這本小說的初版成書就收藏在 V&A 博物館的英國廳裡。這本書的全名叫《閃耀平原，又稱永生之鄉或不死淨土的故事》（*The Story of the Glittering Plain which has been called the Land of Living Men or the Acre of the Undying*），背景設定在一個神奇的地方，所有當地的居民都永生不死。我對威廉・莫里斯的作品很著迷，而當你逛 V&A 博物館的時候，也會在好幾個展廳裡發現他的蹤跡。這次拍攝分成兩個部分。第一部分，也就是有模特兒穿著薄紗、有夏爾馬和壯男的那一組，拍攝地點所在的山谷離我成長的地方很近。第二部分，也就是有模型場景的那組照片，則是在我倫敦的工作室裡拍的。

艾蒂：在第一組照片裡可以看到一名美貌的猛男和穿著薄紗的「姑娘」，但是那些姑娘們其實也是男人吧！

蒂姆：對，我對男女性別中的不同角度十分著迷。我小時候人家都告訴我世上就只有幾種性別，直到長大後我才發現原來還有那麼多種。我最近開始拍攝打扮得像女人的男人：他們穿洋裝的樣子真是漂亮極了。而我在這一場景裡想拍出讓男人表現出約翰・沙金特（John Singer Sargent）繪畫中那種陰柔嬌媚的感覺——就像那些女性穿著維多利亞時代或愛德華時代的大型服裝，在陽光燦爛的花園裡遊憩那樣。所以我更仔細看了沙金特的作品，結果我發現他其實也畫過裸男——強健有力，就像夏爾馬那樣的男人——只是他選擇了不將這些畫作展示出來。沙金特的裸男畫既陽剛又親暱：有許多幅作品都充滿了同性間的情慾。因此我就開始在 V&A 博物館裡搜尋關於裸男的各種不同展示，一方面也自問為什麼在時尚攝影中同性情慾或性愛描述幾乎算是種禁忌。我注意到博物館內有不少展示出來的雕像都充滿了性的意味，就連宗教人物也是一樣，這就讓我恍然大悟，原來雕刻家可以用這種方式來觸動觀眾。這雕刻家讓我整個人精神一振，明白了故事也可以用情慾的方式來加以創造——比方說，拍出一個美麗的屁股——這既誘人，又能吸引觀眾注目。

艾蒂：有些人會認為博物館是才德高尚人士的殿堂，但是你四處看看就會發現那些藝術品都在讚頌性愛。而且綜觀歷史，藝術家總把情色帶入神聖的空間之中。對聖人的描繪也往往充滿了性的張力。

蒂姆：性感的聖人是個訴說故事的強力包裝，對吧？

艾蒂：的確很強力。有人認為性別流動是現代才有的觀念，但是回顧過去，就會了解原來人類一直是流動而複雜的。性別不一致並不是什麼新鮮的想法。

蒂姆：我有個問題想問你：你覺得情色跟色情有什麼不一樣？

艾蒂：我會說情色有一種色情永遠沒有的活力。情色會有一種可以從完全不性感的東西傳達出來的電力。顯露情慾未必要跟性有關。情色可以是存在於你自身之內的東西，不假外求，但是色情永遠都知道自己有群觀眾。

蒂姆：我認為除此之外，色情根本是完全毫無情感可言的。但是情色就充滿了情緒和神祕感。當我看到一幅情色作品，我會想到是誰掌握了權力：是藝術家，還是那個為藝術家擺出姿態的人？那他們之間又是什麼關係？

艾蒂：藝術家和對象之間的關係是個千古費解的迷人難題。這兩個人可能對當下情境的印象天差地遠。

蒂姆：沒錯。

艾蒂：那你是怎麼拍出那麼情色的照片呢？你能說說你跟模特兒之間的關係嗎？

蒂姆：照片裡這個裸男是傑洛米（Jérôme），我跟他十分親密。他一直是個好朋友。我已經開始探索拍攝裸照一會兒了，但是我後來才了解到要是我跟我拍攝的對象之間沒有真實的感情，那我就拍不出帶有情慾感的照片了。跟我有親密關係的人共事才是真正負責任的辦法。另一個模特兒是查理（Charlie），也是傑洛米的好朋友，所以這其實是三個好朋友，三名同志用一種負責任的方式一起合作探索同性情慾國度的創作。

艾蒂：你所說的責任是對誰而言呢？是對模特兒、對照片，還是

裸體一向能為藝術家提供靈感，
我在V&A博物館裡看到了男男女女的裸體形象。
這特輯要探索的是同性情慾這禁忌。
我們的裸體是那麼地精緻細膩，讓我不禁想好好讚頌。
我想要用《格理弗遊記》裡的小人國來凸顯男性裸體，
盡量讓男體顯得碩大無朋。——TW

上圖：裸照習作
可能是文森佐・高第（Vincenzo Gaudi, 1871-1961）所攝
約攝於1900年
蛋白印相
約翰・沙金特（1856-1925）蒐藏照片之一
沙金特死後，由他妹妹艾蜜莉（Emily）捐贈給V&A博物館
V&A: 1354-1929

對你自己？

蒂姆：我覺得攝影師和模特兒必須對拍攝目標溝通清楚，理解一致。你要是就直接開拍，沒有說些什麼、理解些什麼，那麼很可能最後是攝影師在整個情境之中占了便宜。我很慶幸是與模特兒彼此合作完成了拍攝工作。

艾蒂：你認為你捕捉到了他們的美麗之處嗎？

蒂姆：有，我真的很開心。我現在看那些照片，會很清楚我把這些男人變成了巨人、巨柱、巨岩……他們就像性愛的驚嘆號，是微小世界中的巨人。我們在拍這些照片時，我覺得像在描繪英格蘭的風景，就像艾瑞克·拉維琉斯（Eric Ravilious）拍的瑟納阿巴斯巨人像（Cerne Abbas Giant）和威爾明頓巨人像（Wilmington Giant），還有英國西南部的那種神祕圖像。

艾蒂：這些照片裡充滿了懷舊和眷戀之情，彷彿是在回首過往，想著你曾經十分親密的人。

蒂姆：我很愛這些人。從根本上來說，攝影就是關於記憶的一門學問——用照片捕捉轉瞬即逝的美麗。我想要展現出這些男人在人生此刻的美麗。這些照片記錄下來的是短暫的一瞬間，好比一個人站在門階前正要離開的那一刹那。

艾蒂：聽你這樣描述，也讓我想起了每段愛的回憶——想起那個人在床上的樣子、在過馬路的時候……就像是日記條目一樣。

蒂姆：我是在自己感覺到一種個人解放的時候才拍下了這些照片，所以確實很像日記條目。我想所有的藝術創作都像是一種自傳。這一輯其實也是一本個人相簿。這裡頭也包括了我對故鄉多爾塞（Dorset）的懷念。我到現在都還記得每一次搭車經過巨石陣，爬過那些丘陵，穿過那片古老的景色。裁成圓形的那些照片是在澤林谷（Marshwood Vale）拍的，那座山谷離我們從前老家不遠。我拍過最早的一些照片就是拍英格蘭這地方，所以這次其實也是一次回歸故里的拍攝。我年過四十才返鄉——我已經離鄉二、三十年有了吧——但是那一草一木、蟲鳴鳥叫，全都和我童年時一模一樣。

艾蒂：那真的好浪漫喔。

蒂姆：我離開這裡時，還只是個青少年，對自己的性向十分羞愧，不敢表達自我。所以這次回到故鄉，我試著改正過來。這些照片裡有些很娘娘腔，可是我並不是在嘲弄娘娘腔，我反而是在歌頌娘娘腔這回事——歌頌男性身上古怪的那一面。

艾蒂：這真的很溫柔。那一面之所以古怪，是因為充滿戲劇性的千姿百態，但它同時也是無拘無束、歡樂笑鬧的。

蒂姆：我覺得那三個男人的世界裡應該是要穿著蓬蓬裙——他們都是超棒的模特兒，我很清楚他們能在鏡頭前表現出多少來。他們會為拍照做出各種誇張強調的動作，但是就連我把相機放下，他們也還帶著同一股能量：那是真真切切的反應。我們拍那時候都住在萊姆雷吉斯（Lyme Regis），而當我們拍攝結束後，他們回城時竟然連妝也不卸，我真是愛死了。有位女士還攔下他們，說：「我覺得你們看起來漂亮極了，真希望有更多人像你們這樣。」

艾蒂：他們像不像你曾經想成為的那種模樣？

蒂姆：當然了。

艾蒂：在澤林谷那些歡鬧的照片和在你工作室拍的那些裸體照片之間形成了一種可愛的對比，那些裸體照片更顯示出對於同性情慾的個人讚頌。

蒂姆：拍那些裸露照片時，重要的是要打造出一個靜謐的空間，才能讓傑洛米和查理覺得舒服自在。那是一個密閉的場景：在場的只有模特兒、我的攝影助理和我自己而已。

艾蒂：那些巨人裸體照片真的很驚人。我覺得有趣的是你並不打算讓他們扮演任何特定角色；他們不是神話裡或歷史上的任何人物，這些照片並不是在敘述故事，就只有身體和純粹的形式。

蒂姆：對，那就是重點，光是讚頌這些身體本身就是一種單純的美。這對我來說有點像是某種事物的開端，或許既是開端，也是結束。我覺得我 16 歲時沒有好好為自己的性向挺身而出，但是我現在已經可以為此自豪了。

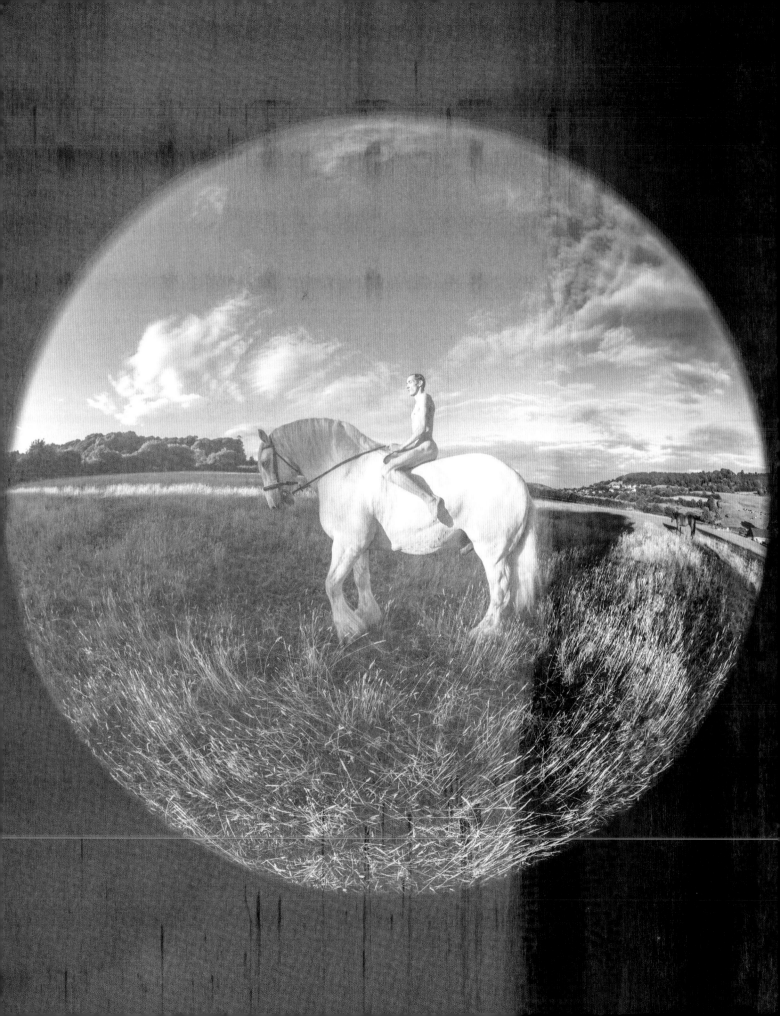

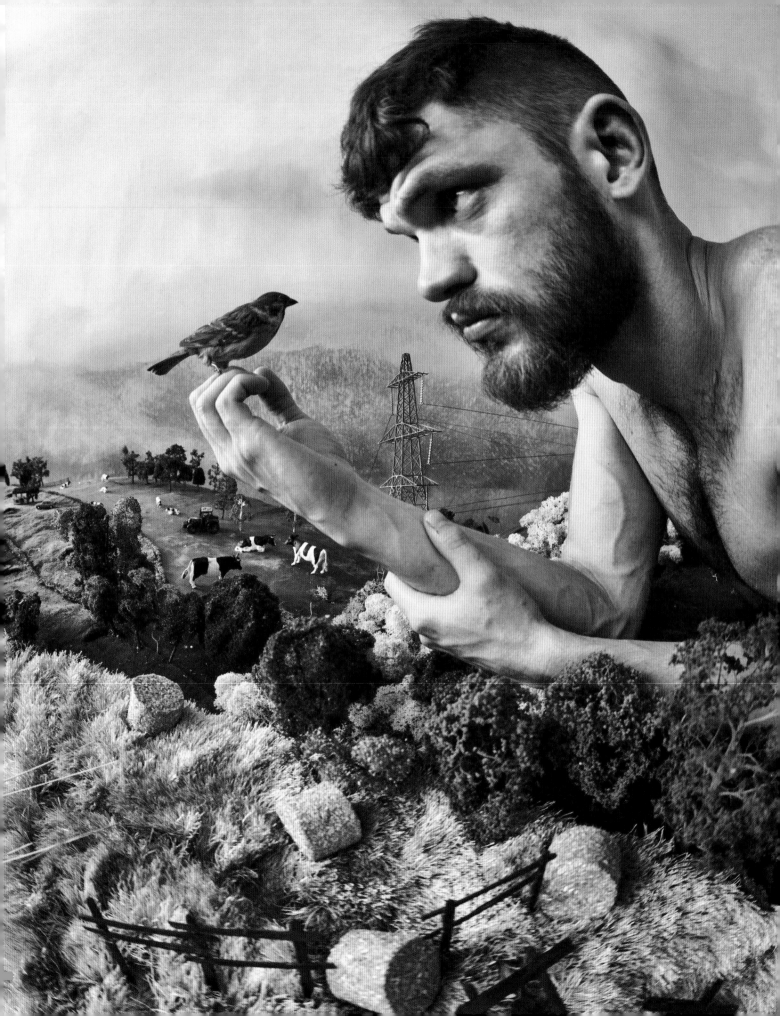

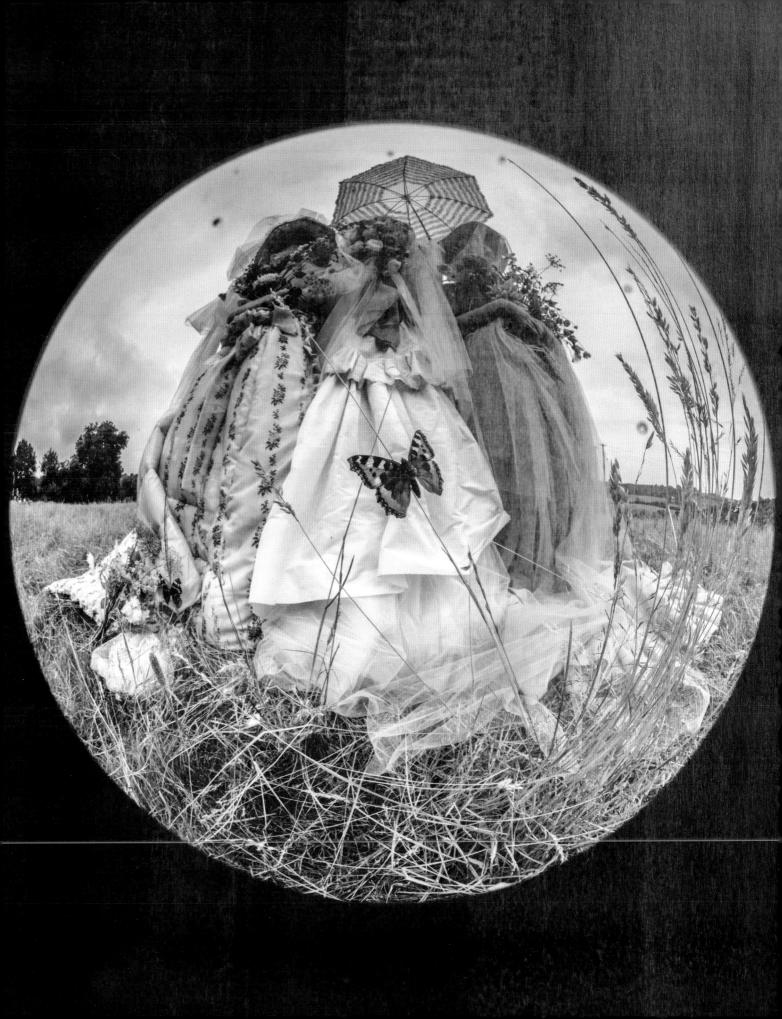

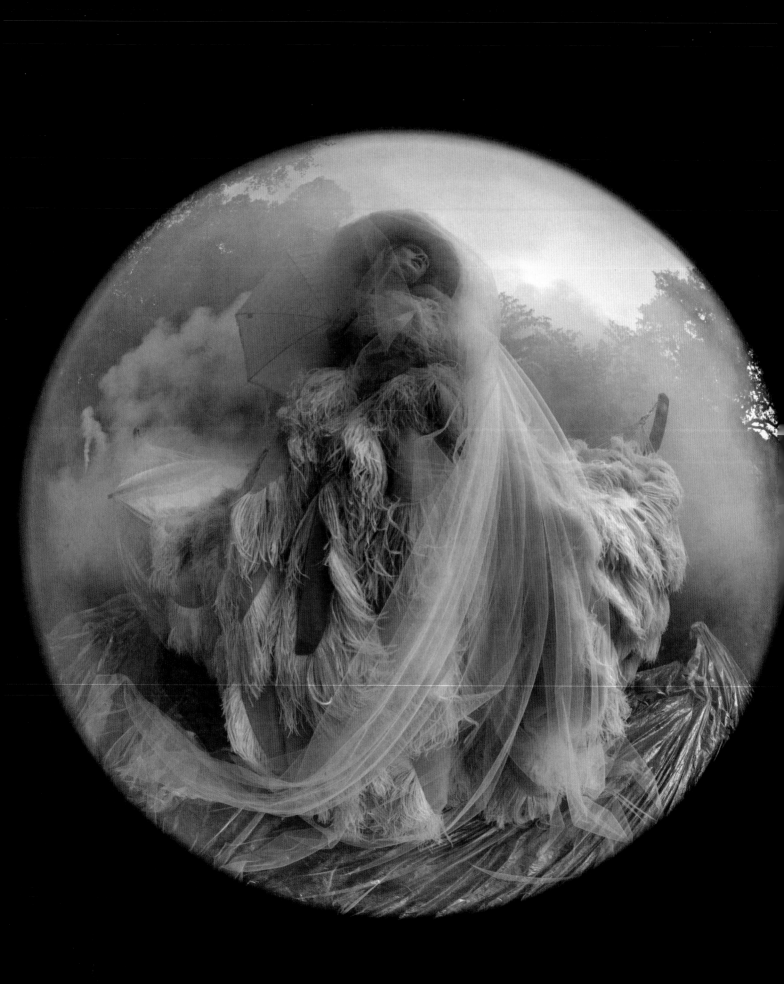

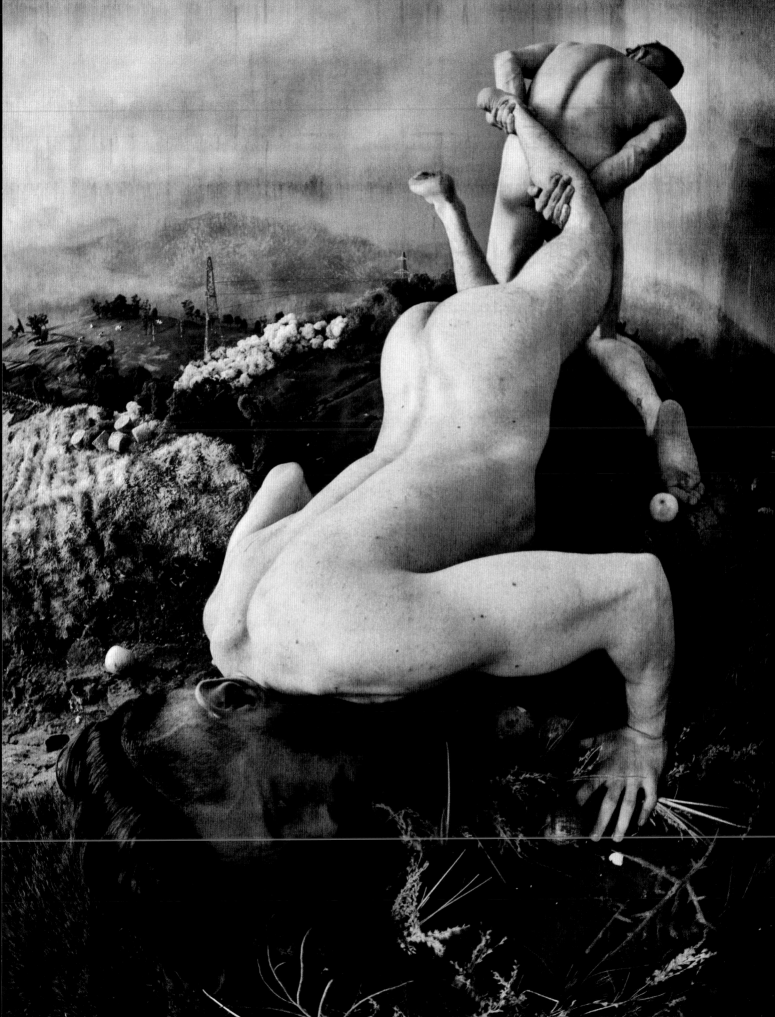

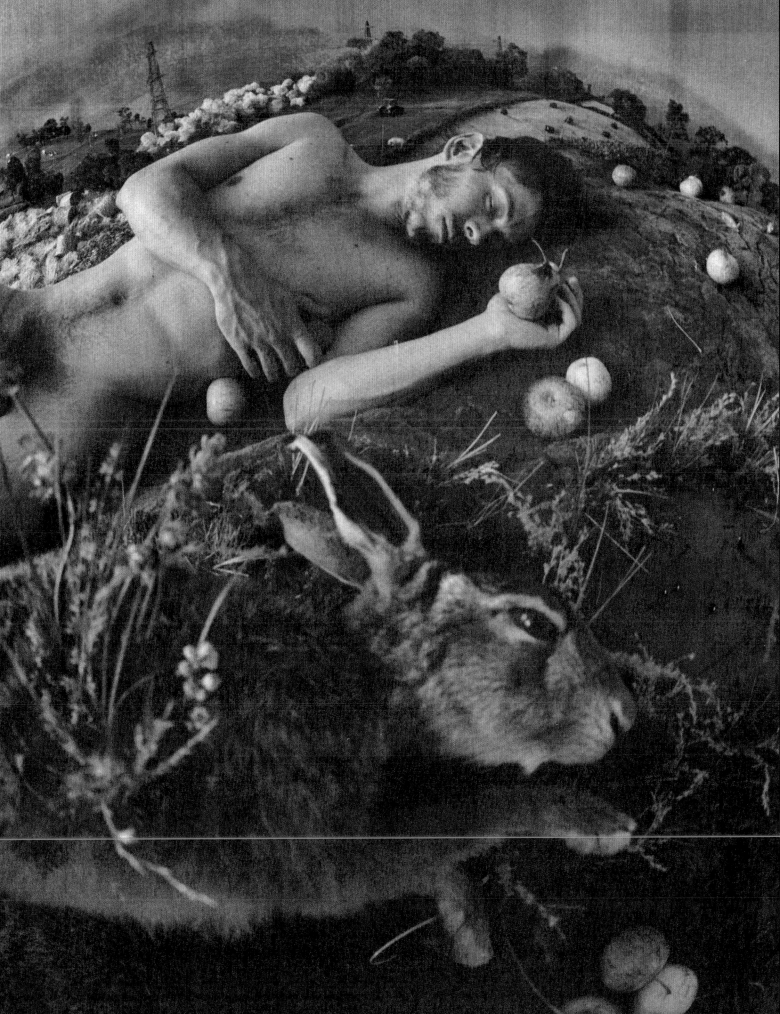

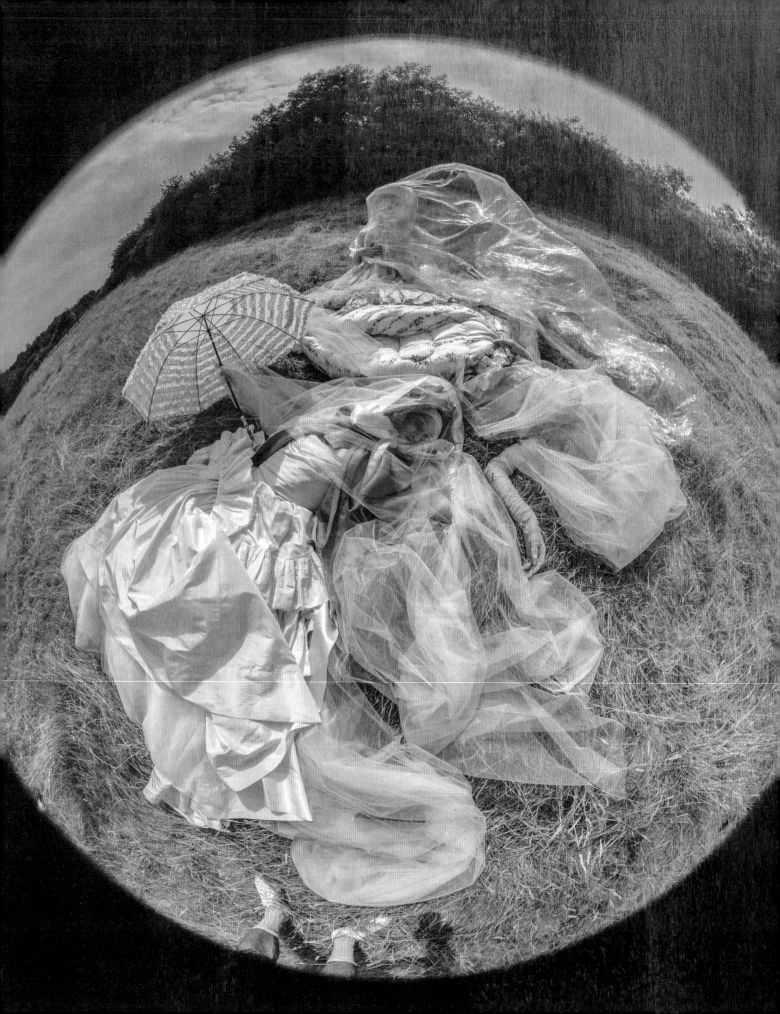

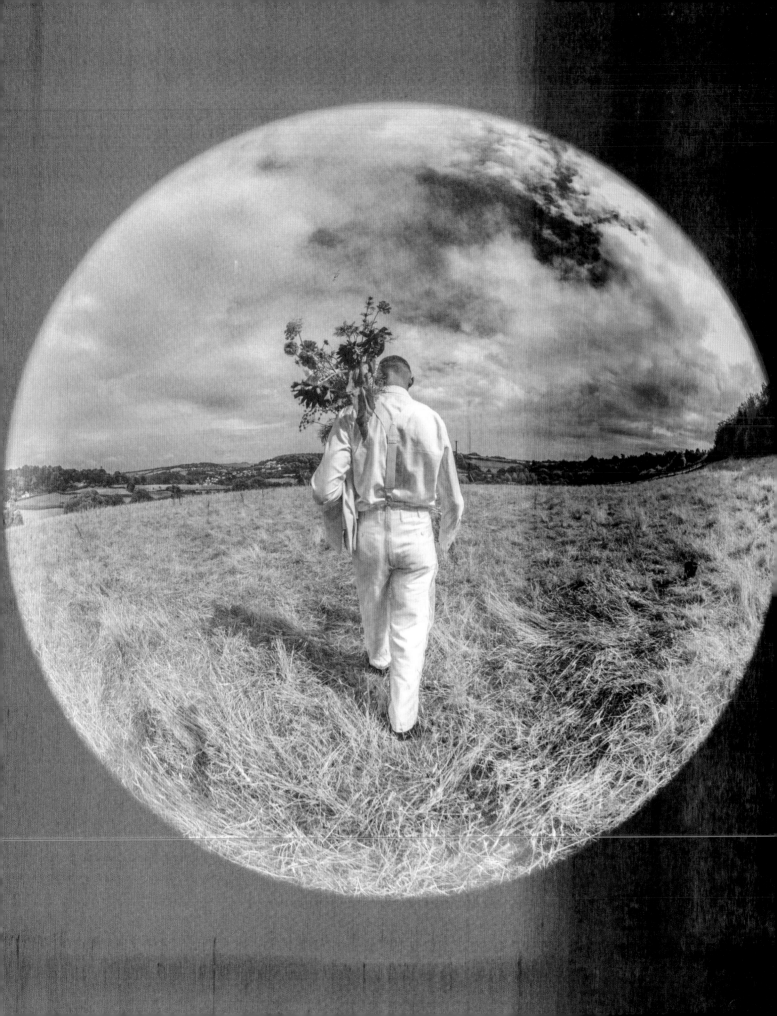

小心輕放

模特兒：James Crewe, Karen Elson, Sgàire Wood ╱場景設計：Shona Heath ╱造型：Amanda Harlech ╱化妝：Lynsey Alexander ╱髮型：Malcolm Edwards ╱燈光：Paul Burns ╱製作：Jeff Delich ╱攝影助理：Sarah Lloyd, Tony Ivanov, James Stopforth ╱場景設計助理：Plum Woods, Salwa McGill, Olivia Giles ╱服裝設計：Emma Cook ╱造型助理：Fiona Hicks, Alexandra Hicks, Pierre Alexandre Filliaire ╱化妝助理：Phoebe Brown, Zahra Hassani ╱髮型助理：Lewis Stanford, Sophie Anderson ╱場景搭建：Pete Jenkins, Sam Francis and Lily Aleck at Andy Knight Ltd ╱製作助理：Lauren Sakioka, Charlotte Norman, Charlotte Garner, Alyce Burton, Oliver Francis

左圖：《豐饒角》系列中的晚宴服
亞歷山大·麥昆（Alexander McQueen）
2009，英國

紅黑絲織
V&A: T. 29-201

阿曼達・哈雷克

《小心輕放》是我當造型師以來頭一次和蒂姆合作，但是我覺得自己彷彿踏入時尚這一行就開始認識他了。我接到蒂姆打來的電話，他說想跟我一起拍一輯，然後又說了他跟 V&A 博物館的聯繫，還有他這場別開生面的展覽。他說這展覽裡的每一輯拍攝都和博物館裡某樣作品或某個東西有關，是他看到後靈感大發，繼而生出了一系列的分鏡和畫面。蒂姆想要用這些攝影特輯來創作，完整展現出他在 V&A 博物館體驗到的視覺與情感。V&A 博物館是我最愛的博物館，小時候，媽媽就會一次又一次地帶我來看那些服裝。如今我成天在中世紀與文藝復興廳裡打滾，在翻模廳和我最愛的珠寶廳裡閒晃。我愛 V&A 博物館愛到簡直把它當作自己家了，所以聽到邀我替這場拍攝打理造型時，真是樂壞了。

蒂姆解釋啟發他這場拍攝的靈感是來自織物保存，這實在令我興奮不已，因為我曾經待過 V&A 博物館的服飾中心，見證過他們那邊怎麼照料衣物的神奇手法。這方面的保存工作十分重要。一旦我們遺失了這些寶貝，就再也尋不回來了。儘管這些衣物天生就會劣化崩壞，但是我們還是必須盡力維護，好讓更多的人能夠有機會親身體驗。不過我想要的不止如此，我還想了解從前穿著這些衣物的人，想明瞭他們過著什麼樣的生活。這就關係到織物中鮮活的一面了；它們可不是死板板的東西。V&A 博物館在衣物保存上的縫補和無微不至的細膩照料令我大開眼界。一層層的護套材質、無酸紙、絲綢等，無一不為這些館藏物件創造出豐富的內在世界。

我在腦海裡彷彿可以看到這些物件從保存箱裡冒了出來，蒂姆說：

「照你的想法做。」衣櫃是創造攝影所需裝扮的冶爐：我找了一些學生製作的絕佳作品，再搭配上像阿嘉諾維奇（Aganovich）或艾瑞絲・凡・赫本（Iris van Herpen）這些從不做成衣的女裝設計師作品。對於像香奈兒或紀梵希這些大廠，我們就會用成衣，因為那些作品在巴黎時裝一週之後就能送達攝影棚。威廉・迪爾－羅素（William Dill-Russell）為拍攝這些照片製作了巨大的衣撐，讓模特兒顯得像是模型娃娃一樣。我們要拍的，是一群幾乎純潔無瑕的模型娃娃，還有穿著宛如紙巾般布料的各種不同時尚精靈。

我好久以前就看過了蒂姆的作品，也一直深受感動。他的作品裡通常會帶著故事，而我也會聽見那些故事，因為我自己也很愛透過影像來發聲。我和蒂姆共事過兩次，他也替我拍出了我最美的照片。他真的抓得住我。他抓住了我夢想中的自己，或許也就是最真實的自我。別人如何看待你，可能跟你自己內心的感覺相差十萬八千里。蒂姆有一種精準的眼光，但是卻又帶著深厚的感情，那真是一種十分特別的經驗。我還有一次跟他在休士頓一同拍攝，那次我是從達拉斯一路邊開邊拍過去的。我最後抵達休士頓時，蒂姆正和蒂妲・斯雲頓（Tilda Swinton）為 *W Magazine* 拍攝曼尼爾收藏館（Manil Collection）特輯，我在那特輯裡扮演的是一個吸鴉片的。和蒂姆在一起好像從不費勁、毫無隔閡；他替我拍了好多張照片後，我才突然問自己：「欸，我剛剛在幹嘛？」蒂姆好像輕輕鬆鬆就能萃取出精華來。他那份純粹、精準而完整的眼光甚至在開拍之前就已經告訴你，這趟旅程絕不會枯燥痛苦，不會逼你上刀山下油鍋。這趟旅程會很愉快，但是每個人也都會全力以赴。在拍攝過程中，你們會覺得大夥兒彼此都不可或缺，一步步並肩走到蒂姆那清楚的願景之中。這種經驗真的超棒，我真巴不得天天都來這麼一趟。

我看到在V&A服飾中心裡包裹完好的亞歷山大・麥昆服裝時，
那模樣本身就是一件充滿妖魅氣息的全新藝品。
這場拍攝要講的是小心保存，
是獻給V&A博物館裡所有修復師、策展人與建檔員的情書。
他們的工作太重要了，要仔細照顧館內的所有典藏，
要是沒有他們，美麗的事物就難再繼續流傳了。——TW

凱倫・艾爾森

我大概 15 歲起就開始當模特兒了。我一直都很幸運，能和世界上最優秀的攝影師合作，像理查・阿夫頓（Richard Avedon）、艾文・潘恩（Irving Penn）和史蒂芬・麥索（Steven Meisel）。第一次見到蒂姆時，我才 20 歲。那是 1999 年，我們和另一位模特兒艾琳・歐康納（Erin O'Connor）一起去印威內斯（Inverness）替英國版 *Vogue* 拍攝。那輯攝影是要講一趟公路之旅。兩個好朋友踏上旅程，就像電影《末路狂花》那樣，只不過地點是在冷得要命的蘇格蘭。當時蒂姆最令我印象深刻的是他內心那份敏感，還有他對攝影的趣味。我們坐在攝影棚裡拍了些照片。那裡就只有蒂姆的攝影中那份迷人的特質，和他獨特的眼光。我一路以來跟不少攝影師合作過，但是就只有蒂姆的眼睛與眾不同。他身上有一種能將他與其他攝影師區分開來的東西。他會用各種不同的相機拍照。他非常細膩、非常精準，但是他拍的照片又有這種我說不上來的魅力。

從那次合作之後，時尚流行又變了許多。看到我們倆的人生發展，尤其是蒂姆過去這二十年來的藝術生涯——看看他藝術之路的發展——這真的很有意思。我在拍《小心輕放》這一輯的時候就在想這件事。我們以前會一起去蒂姆的好朋友艾普羅（April）位在諾森伯蘭的家裡，拍些有趣的照片。我總是被他逗得樂不可支，讓他一展長才，但好像總是毫不費勁。我們 2015 年去了不丹，那趟拍攝是我覺得不可思議的一次。喜馬拉雅山、不丹這個國家和大型神偶，拍攝時那種異教徒的感覺真的是太令人驚豔了。後來我們和艾蒂・坎伯又為 *LOVE* 雜誌拍了一組真的超美的形象照，裡頭還有一頭獅子呢。

跟蒂姆拍照永遠都不是那種典型的照相。就連他要我擺出的樣子通常也不是其他眾多攝影師會做的要求。不會要模特兒光鮮亮麗地盯著相機。蒂姆對美的觀念抽象得多了，我就愛這一點。從某方面來說，愈是尋常的那種美，就愈不是蒂姆要的。他追求的是一種抽象，是一種跳躍，他追求的是某種動態的東西，這也是為什麼我愛和他一塊兒工作。這之所以好玩是因為你知道你的一舉一動都有意義。我喜歡當模特兒不是因為愛漂亮，而是為了那些奇特脫俗的東西。

跟蒂姆在一起，你會知道對攝影、時尚與設計感興趣的年輕人一定會看著他拍出來的照片，獲得不少啟發。那是種真正的藝術才能，簡直就像是將前拉斐爾時代的藝術家和法蘭西斯・培根混在一起變成了這個人一樣。你可以感覺到事情進展有一點奇特，卻又靈巧非凡。這些照片裡頭一定有真正的故事可說。我想蒂姆可以和像瑟西爾・畢頓那樣的大師相提並論，而且他對模特兒的那份敏銳度實在是我畢生罕見。

我們這幾年來已經建立了一種連結感，所以我可以感覺得出來蒂姆想要什麼。繆思女神和藝術家之間最好的關係是一份默契。我可以感覺到他想要我走到哪裡。就像沉默的電影演員，用我的身體表現出內心戲一樣。我只和幾位攝影師建立起這種關係，但是當你們有了這種關係，那就堅不可摧。蒂姆熟悉我的臉，熟悉我的身體，熟悉我的心靈。我也懂他。我懂他藝術家那一面，也懂他創作者那一面，所以我們的對話毋需言語。我可以打從心底知道蒂姆想要我做的就是這個動作、表現出這個角色的這種感受。

詹姆士・克魯威

我從小就聽說設計師約翰・加利亞諾（John Galliano）大搖大擺走進 V&A 博物館，將織品與時尚館藏砲轟個遍的傳奇。我搬到倫敦時不禁心想，有為者亦若是。在翻遍了網上的館藏後，我每學期都去參觀那邊的服飾中心，看看那些衣裝會對我的作品產生什麼影響。那裡真是個令人流連忘返的好地方。那些衣裝會在桌面上攤開，而策展人則是戴著手套小心翼翼地溫柔觸碰。但到了蒂姆的拍攝現場時，情況卻截然相反：我反而變成了保存在庫的那些珍藏服飾！

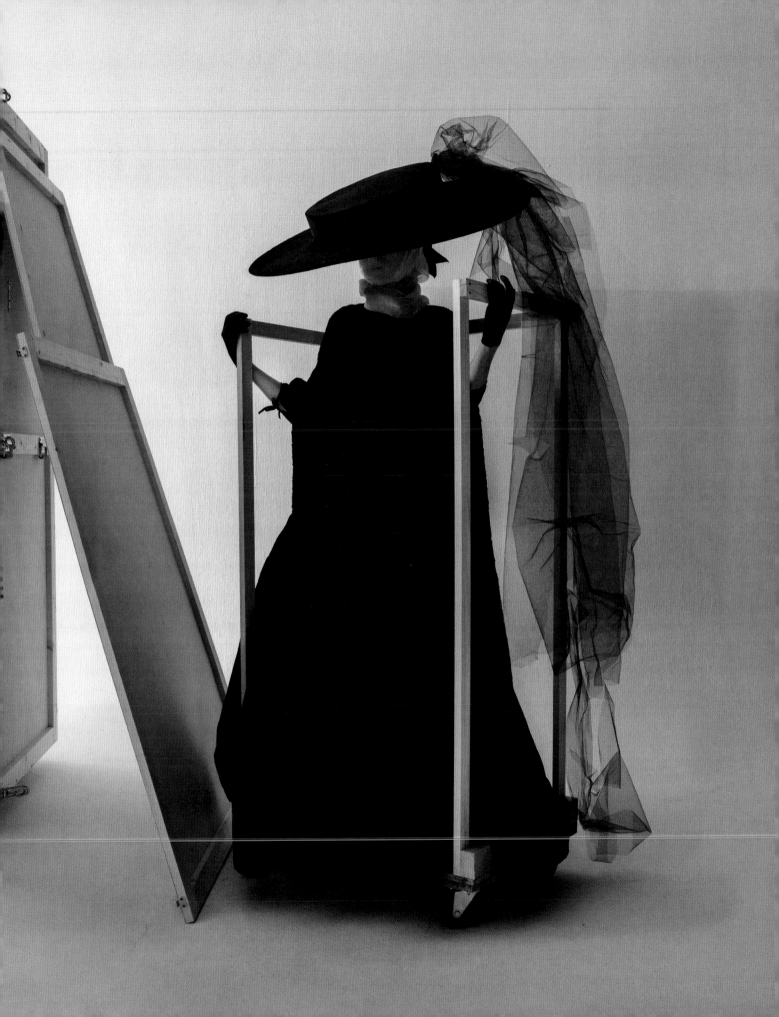

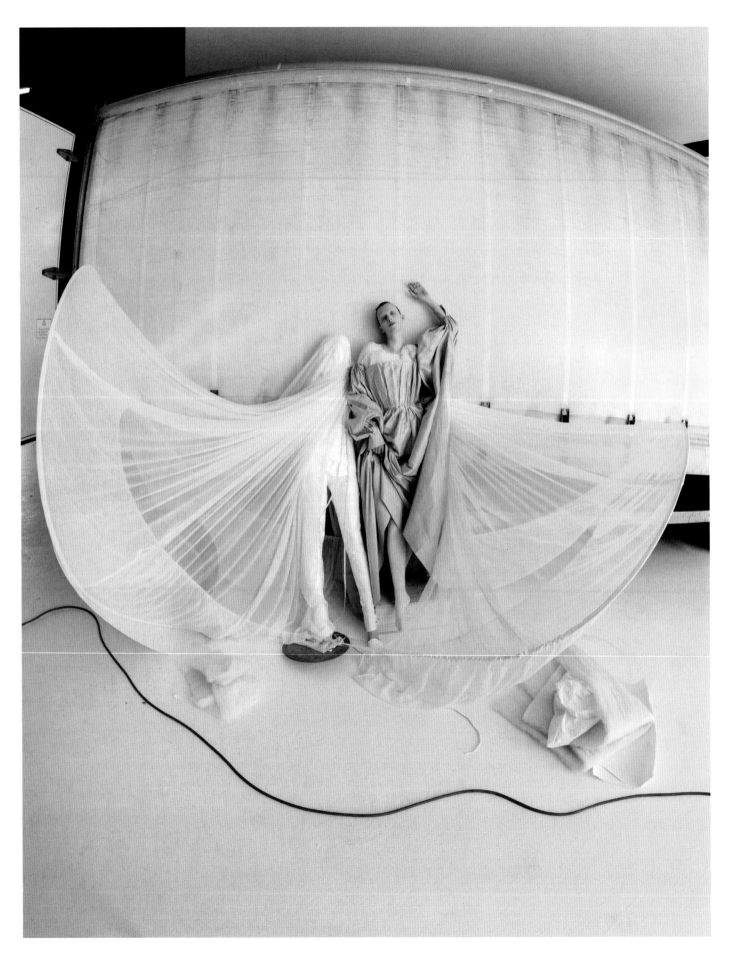

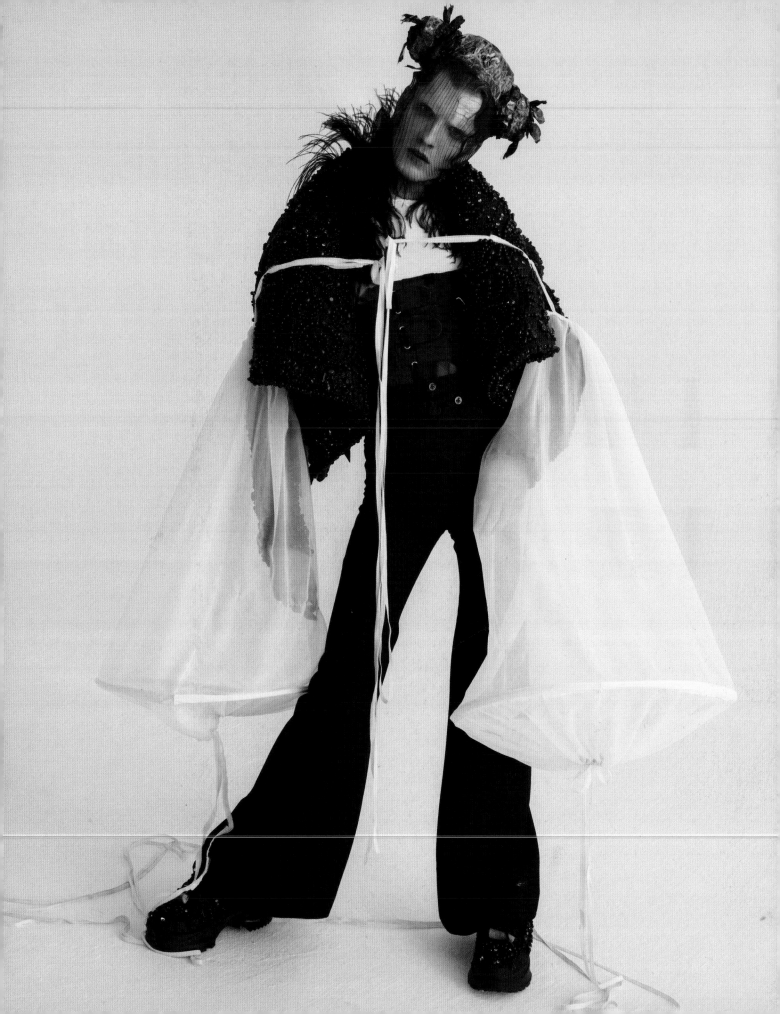

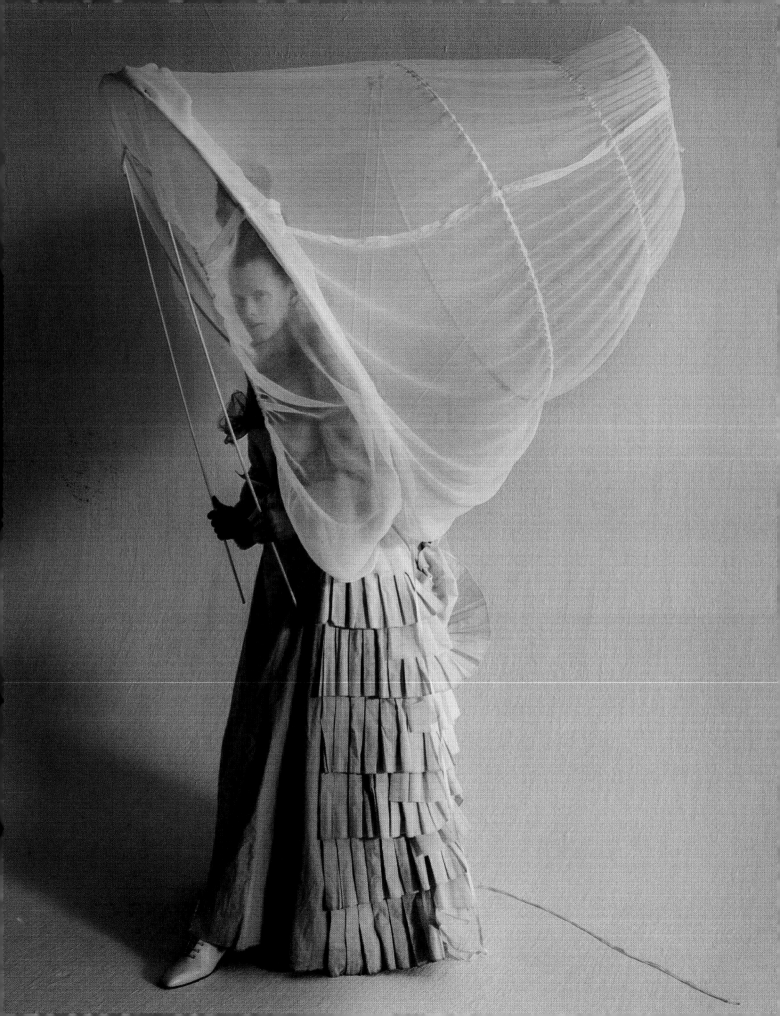

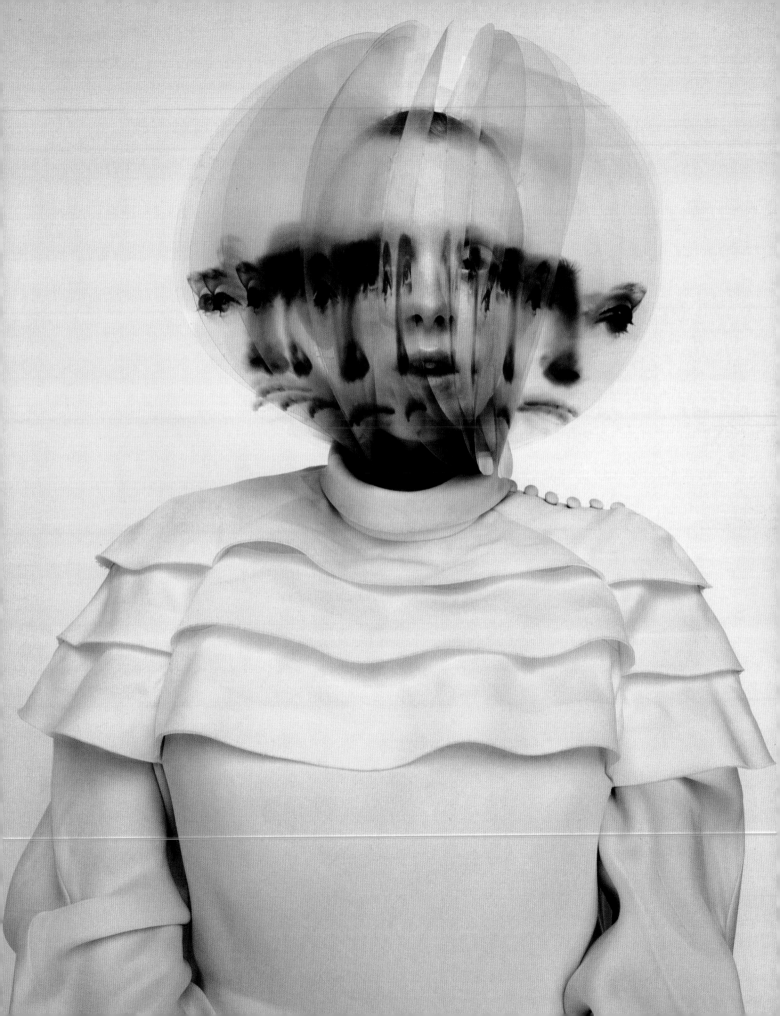

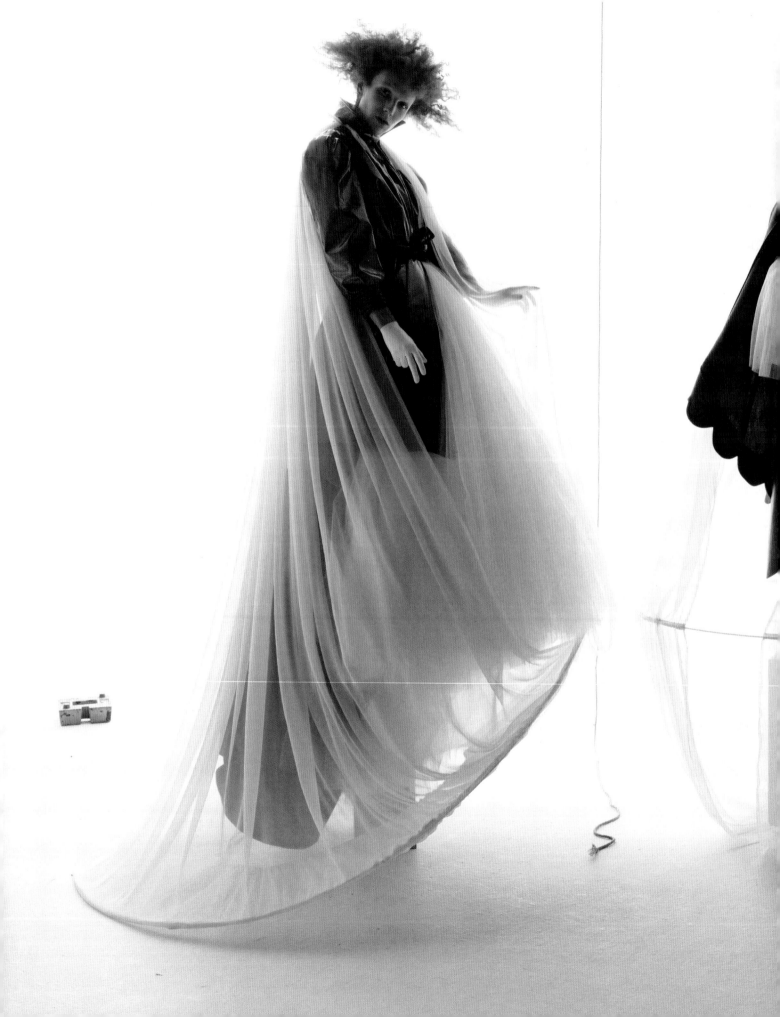

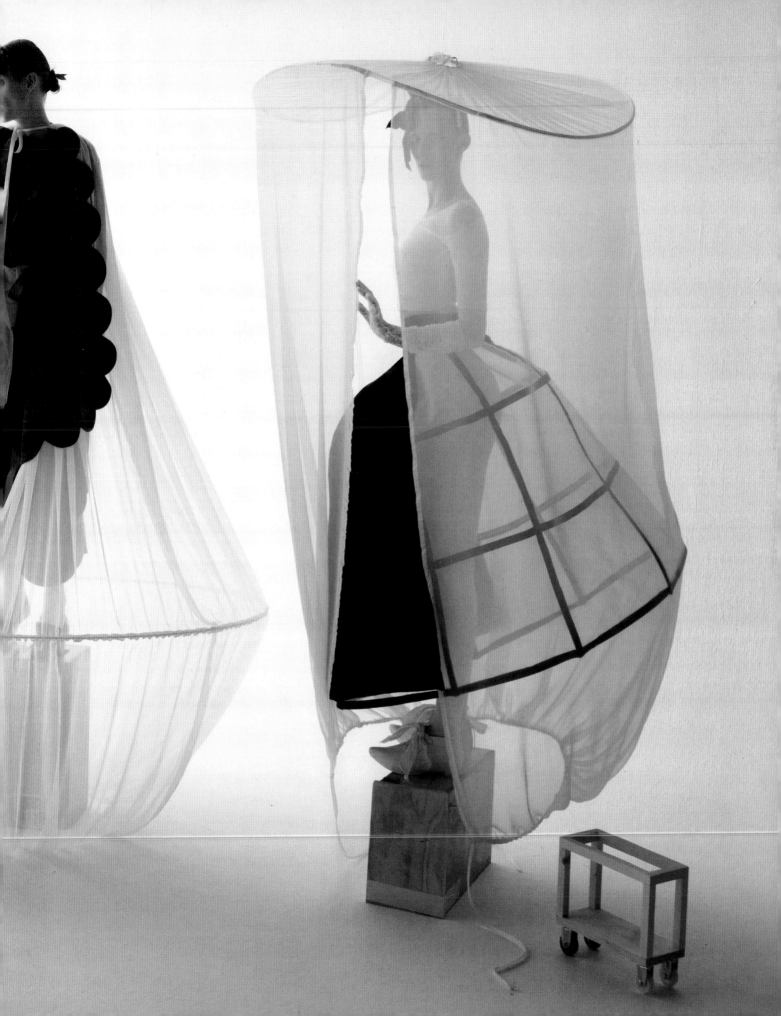

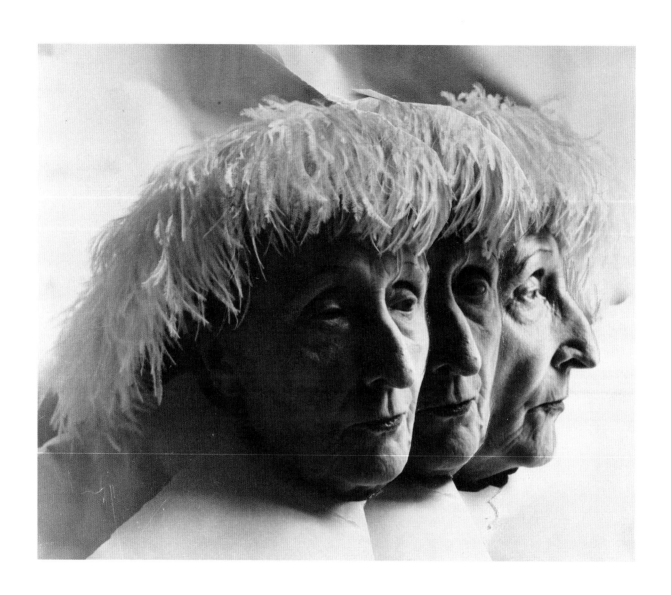

何妨自我？

演員：Tilda Swinton ∕創意導演：Jerry Stafford ∕造型：Sarah Mooves ∕化妝：Lynsey Alexander ∕髮型：Malcolm Edwards ∕燈光：c/o Sarah Lloyd, Tony Ivanov ∕製作：Jeff Delich ∕攝影助理：Sarah Lloyd, Tony Ivanov ∕造型助理：Mary Ushay, Angus McEvoy ∕化妝助理：Phoebe Brown ∕髮型助理：Lewis Stanford ∕指甲彩妝：Trish Lomax ∕裁縫：Alina Gencaite ∕製作助理：James Stopforth, Charlotte Norman

左圖：艾迪絲・希特維爾夫人像（Dame Edith Sitwell）
瑟西爾・畢頓爵士（Sir Cecil Beaton, 1904-1980）攝
1962年，英格蘭

明膠銀沖印
V&A: CIRC. 6-1965
©The Cecil Beaton Studio Archive at Sotheby's

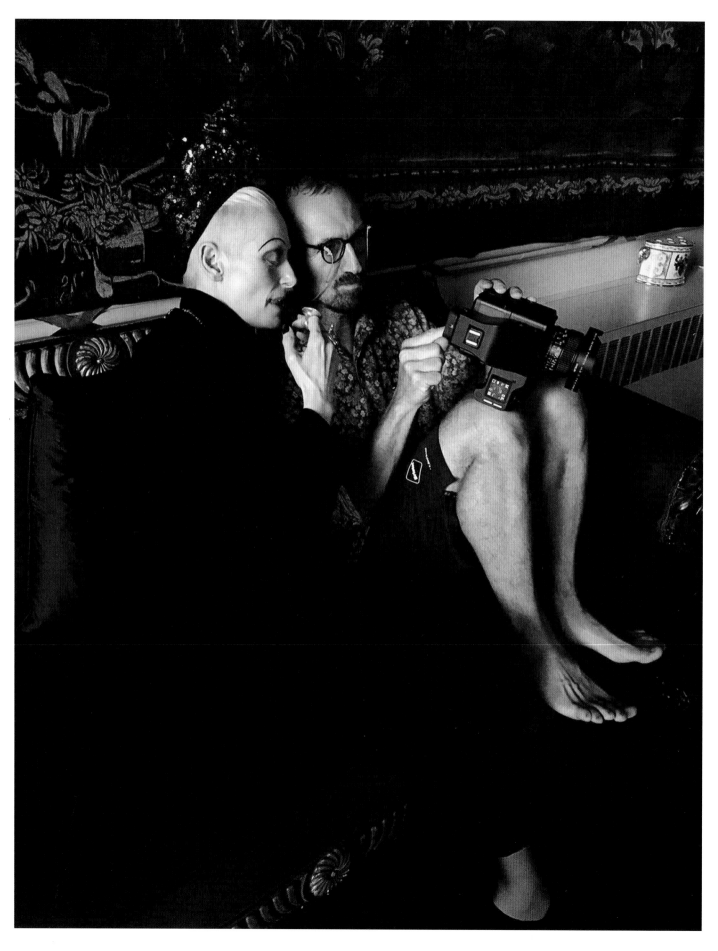

蒂妲・斯雲頓、傑瑞・史達佛
與蒂姆・沃克對談

傑瑞：我們從頭開始講起好了，你們還記得你們是在哪裡認識的嗎？

蒂妲：我們第一次見面是在蘇格蘭高地那邊的一片礫灘。時間很短、很害羞，我覺得啦，是朋友介紹的朋友嘛。我那時候已經知道蒂姆的作品了，我一向都很想結交這類創作令我心醉不已的人物，要是他的作品罕為人知，我就更高興了。所以認識蒂姆，又知道他是個舉世聞名的人物，那種感覺其實是非常複雜的。後來我們就一起合作，我逐漸了解你所做的事情其實是透過一個鑰匙孔去觀看一個比你自身所處更龐大的世界，我真的超愛這一點。

傑瑞：那又是什麼勾起你的好奇心呢，蒂姆？蒂妲的哪方面吸引你邀她演出合作？

蒂姆：我想我們正好是在我人生中的呼救時刻相識的，在那之前，我一直跟一些並不相信我眼光的人一起工作。我想要表達的是「栩栩如生」。如果大家真的相信你做得栩栩如生，那就能夠成為真實。我們一起討論過許許多多不同的角色、氛圍，還有我們都想做到栩栩如生的這份共同志向，蒂妲全心全意地認真表演，也讓我深深信服。我在拍照時，如果對象沒有那份信念，那儘管他們就站在我試圖拍攝的世界正前方，他們也始終無法融入那個世界裡。可是我們倆頭一次合作時，我馬上就了解到你真的能夠融入畫面裡頭。

傑瑞：在我們合作過的作品裡有一點很有意思，就是我們老是選擇自然場景來拍。選的都是能夠幫忙敘述畫面故事的地點，比方說冰島或德州。我們好像總是先選定了地點，才來創造故事。

蒂姆：我必須要鼓足勇氣才敢在外頭工作。我們那趟旅程一開始就要出發到冰島，我一想到「冰」島不知道會有多「冰」就嚇壞了。我們去的時候是四月，外頭還是超冷，我心想：「我們怎麼可能拍得起來？」但是當我們三個湊在一起工作，我就能夠放掉一些執著，真正擁抱那氣候了。

傑瑞：我們合作的作品有一種非常經驗性的面向，談的是關於旅遊，是在社會文化層次上的一種天生的好奇心。

蒂妲：而且進到大自然，或是進到一幢非比尋常的房子時，最美妙的就是那裡有什麼相伴。有可能是岩石、沙粒，也可能是墨西哥雨林或是雷尼肖廳（Renishaw Hall）的庭園。我們採用那些框架，而那些框架也已萬事俱備，所以我們不必從頭來過；但要是在工作室裡工作，那就必須從頭弄起了。

蒂姆：而且得認真搭起來。

蒂妲：我們的合作模式非常輕鬆愉快，一點也不沉重。感覺起來就像是我們總是興高采烈地翻看那些參考資料，然後再如此這般混合搭配。

傑瑞：把自己逼到舒適圈——比方說工作室——之外，換到另一個事事……

蒂姆：無從掌控的地方。

蒂妲：對，無從掌控。我們先前去墨西哥的拉斯・波查斯（Las Pozas）花園時，很顯然主要是為了看愛德華・詹姆士（Edward James），但是我們也想到了雷歐諾拉・卡林頓（Leoonra Carrington）。

傑瑞：肯定會的。我們在拉斯・波查斯花園時就是站在整個超現實主義的心臟上，愛德華・詹姆士的一生就是一件超現實主義的作品。蒂姆，你對超現實主義的興趣在這些年來對你的作品有什麼影響嗎？

蒂姆：我年輕的時候，超現實主義的作品真的深深打動我心，我也說不上來是為什麼。在比較本能、夢想的層次上，超現實主義對我而言簡直是如魚得水。我在超現實主義者之間覺得無比自在，對每一件超現實主義繪畫或作品所表現的情感都瞭若指掌。

蒂妲：我覺得超現實主義很能解放人心，尤其是如果在青少年初期就接觸到超現實主義，像我一樣，那真是太完美的時刻了，因為它要傳達的就是自由。這時候你確立了無意識的自己，而對一個新生的藝術家來說，把所有信心全都押在想像力上是再好不過的事情了。

傑瑞：你對在墨西哥那場拍攝有什麼特別的印象嗎？

蒂妲：有好多耶！我一下能想到的是我的臉上蓋著一塊面紗，然後我們還找了一些毛毛蟲，放在我的臉上充當眉毛跟鬍子。我的意思是說，我覺得愛德華・詹姆士和其他的超現實主義藝術家在那個時候總能逗我們笑個不停。

這些照片要歌頌的是年紀以及與眾不同。
蒂姐展現出了艾迪絲·希特維爾的怪誕之處，
也展現出她對自身怪誕之處的信念。
做你自己、擁抱自己是一件再正面不過的事了。
套一句希特維爾的話：
「何妨自我呢？」──TW

蒂姆：而且我們恰好就看到那些毛毛蟲，真的是剛剛好。

蒂姐：而且再明顯不過了。我是說我們當然會拿毛毛蟲來當眉毛跟鬍子！這妝會動耶！

蒂姐：牠們聞起來也好香。你記得牠們有一種杏仁和扁桃仁糖的味道嗎？

蒂姐：對！而且當我們突然發現那些巨大的樹葉，看到你完全沉浸在你的世界裡，跳出工作室裡的限制拘束，進到《愛麗絲漫遊奇境》的世界時，那一刻真的是太經典了。我們整個大小尺寸的觀念都變調了！

傑瑞：愛德華·詹姆士在拉斯·波查斯創造了超現實主義的舞台。那正是能夠在那種場地工作會那麼棒的原因，因為舞台就在那裡。根本就用不上任何道具，當然，除了毛毛蟲以外啦。

蒂姐：但是毛毛蟲也在那裡呀。說到這我就想起來，我們一起工作時，我是說我能幫上忙的時候，我們老是在跳同一支舞。我不是當成某個物體，就是當某個主角，或者說更像是收藏家。收藏家的靈魂就存在於策展人和收藏家身上，愛德華·詹姆士如此，多明尼克·德·曼尼爾（Dominique de Menil）如此，艾迪絲·希特維爾也是如此。

蒂姆：還有《綠野仙蹤》裡的西方女巫（Wicked Witch of the West）！

傑瑞：還有大衛·鮑伊（David Bowie）！

蒂姐：對！大衛·鮑伊！

傑瑞：他也是個收藏家。

蒂姐：對，是個對藝術有反應的人。他那種性格，對藝術有反應的一面，總是反覆出現，那個藝術對象也不斷來來回回，那份流動性與彈性也是一樣，感覺就像一副我們不停前後推拉的鉸鏈一樣。

傑瑞：性格像那樣反覆出現也很像是變身。我們合作的案子有一點很美妙，就是每個案子都有非常獨特的特徵。時尚一向是讓蒂姐進入角色中的重要元素，你說對吧？

蒂姐：我能想到最適合用來描述這過程的詞是「化身」（incarnating）。我之所以挑這個詞的理由是這個詞的意思比「體現」（embodying）更豐富，因為這個詞並不以身體當作界限。這個詞談的是框架，談的是置身環境，談的是某些動作。就像你說的，這是一種經驗性的東西，是關係整個天氣與景觀的東西。你要處理的不只是從某一幅畫面中的某些形狀或是扮成某個人的樣貌，或是要知道艾迪絲·希特維爾的某個小細節，而且還得要在活動展現出整個景觀的精神，大概就像是要在水裡悠遊一樣。這樣才不會死板。永遠都要保持活動，要點到為止，要很輕盈、很現代。是要走進同一個空間，處在同一個處境，站在幾乎同樣一個點上，然後感受類似的東西，只是人就在當下。

蒂姆：就是這樣──就是要感覺到今時今日的感受。

傑瑞：你提到艾迪絲·希特維爾，這就要說到最近這次合作了。蒂姆，你是在看到艾迪絲·希特維爾寄存 V&A 博物館的那些珠寶時，心裡有了什麼感觸嗎？

蒂姆：我正在珠寶廳逛的時候，被一面牆吸引住了，牆上有一幅艾迪絲的照片，還有一面用來展示她的珠寶，上頭還綴著漂白花紋的黑色絨布。但她那些珠寶其實不在那兒，所以才吸住了我的目光。

蒂姐：那小小一塊黑絨布就是啟發心靈的所在啊！就是因為東西不在，所以才引起你的興趣。

蒂姆：那是該有某個東西出現的地方，也出現過。它感覺起來並不費力，我可以馬上就感覺得到，也知道那是什麼。

傑瑞：然後就出現了這個跟希特維爾有關的故事點子，因為蒂姐跟他們家也有些淵源。

蒂姐：艾迪絲·希特維爾 8 歲的時候，在我外曾祖母的婚禮上當

花童，我外曾祖父就是希特維爾家的人。我在一個沒出過藝術家的家裡長大。我知道家族裡有藝術家，但是他們都住在一個叫雷尼肖的遠方，我對他們非常感興趣，尤其是關於艾迪絲和她兄弟薩奇維列爾（Sacheverell）和奧斯伯特（Osbert）的事情。他們的作品隨處可見。我察覺到我們長得都有點像。她的樣子，我是說艾迪絲·希特維爾的長相總是令我感到震撼，很有中世紀的味道。她有一副金雀花王族的長相。

傑瑞：我記得很清楚，我們討論那場拍攝的時候，原本是想在工作室裡拍，但是就在那一剎那我覺得我們一定得拉回雷尼肖去拍。

蒂姐：對，這點子真的太棒了。

傑瑞：不在工作室拍而是移到那裡去拍應該很不一樣。對我來說，那場拍攝的事前研究最有趣的是關於手的重要性。

蒂姐：沒錯，這場拍攝就是關於手。艾迪絲很清楚，她老是說：「我有雙漂亮的手。」她要每個幫她拍照的人都把焦點放在她的手上，很多人也照辦了。這很理所當然呀，對吧？

傑瑞：我也很著迷於你們倆怎麼打造出她的打扮風範，還有你們怎麼創作出那些服裝的樣貌。那是你們全神貫注的事情嗎？那整個攝影故事又是怎麼演變的？

蒂姐：我們知道我們要應付的就是關於她，也只關於她，但是我們也參考了許多不同時代，因為她從很年輕時就開始拍照，一直拍到垂垂老矣，所以我們想唱全整齣戲。我們在開拍之前就定好打扮風範，在那之前就先試裝，找出某些範式。我們連髮式和眉毛都定下了範式。

傑瑞：我們還談到這場拍攝最重要的就是不要任何特殊易容化妝——我們要的是「化身」，不是複製。

蒂姆：這其實真的很能讓人放開手腳，因為我原本認為應該要照原本模樣去做，但是在討論之後，放棄複製反而真的讓我得以解放開來。但是我想手還是關鍵，而我們先前也一起拍過關於手的主題。

傑瑞：你們會怎麼總結這次合作？這次合作的意義是什麼？

蒂姆：我在拍照之前就會先思考我照的照片。我真的會去感覺那些照片，會想像那些照片，就連睡覺也在想著它們。愈接近拍攝的時刻，就愈想愈多、愈想愈多，然後到開拍時，我就放寬心胸來做。

傑瑞：但是從我過去看到的，你好像總是會在事先有個論述和討論。

蒂姆：我想那就是我在醞釀吧。我覺得假如我從相機的觀景窗看出去卻只能看到我腦子裡的東西，那真的會很令人失望。跟人合作會讓我覺得有信心，對於我從沒想過能夠拍出的景象感到欣喜自豪。那些畫面不是因為我才拍出來的，而是合作的成果。所以要感謝你們給了我不同的看法。

蒂姐：那樣的對談感覺起來無拘無束。你所描述的是某種無從規畫、無法預料的東西。是從虛空中迸出來的東西。但這個為工作環境打下的豐富基礎又讓我們能夠繼續下去……就好像一層層地剝開洋蔥一樣。

傑瑞：對，而且那是一種有生命的東西，會一直變化和適應，沒有一個特定的意義。

蒂姐：在我看來，合作的本質是在探索中發現其他人也有同樣的好奇心和同樣的興趣時所感受到的那份真實喜悅。這其實是某種形式的推理工作。與你們兩位並肩而行真的是一種純然的快樂。這是一趟尋寶之旅，但是我們其實連最後的寶物會是什麼都不知道。

傑瑞：就是要探索未知。這太重要了。任何合作都是要探索未知，因為要是你知道整部影片看起來會是什麼樣，就根本不會拍了。

蒂姐：就是這樣。我覺得最重要的是我們都有一份好奇心。我們就是喜歡東問西。我們都愛在迷宮裡繞來繞去，在謎團裡抽絲剝繭的感覺，如果帶著強大的內心前去，就一定能找到寶藏。

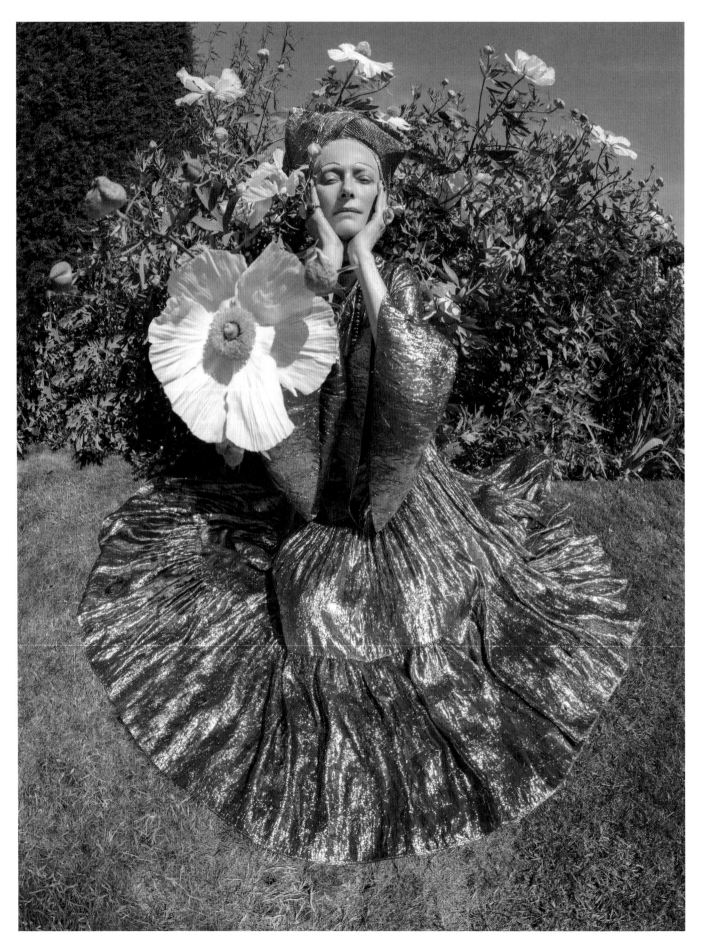

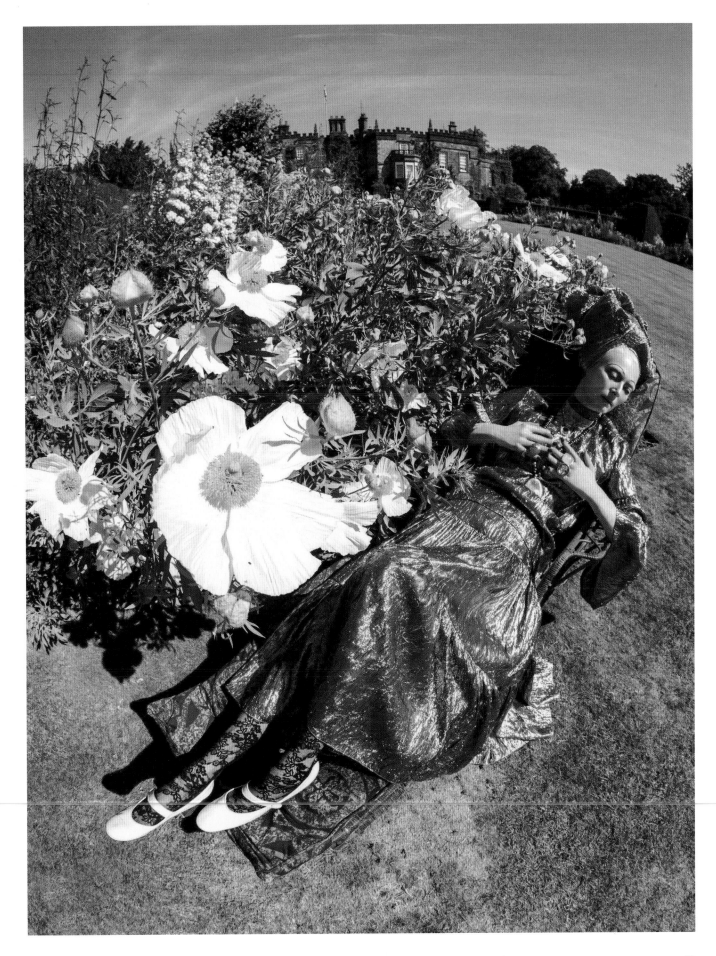

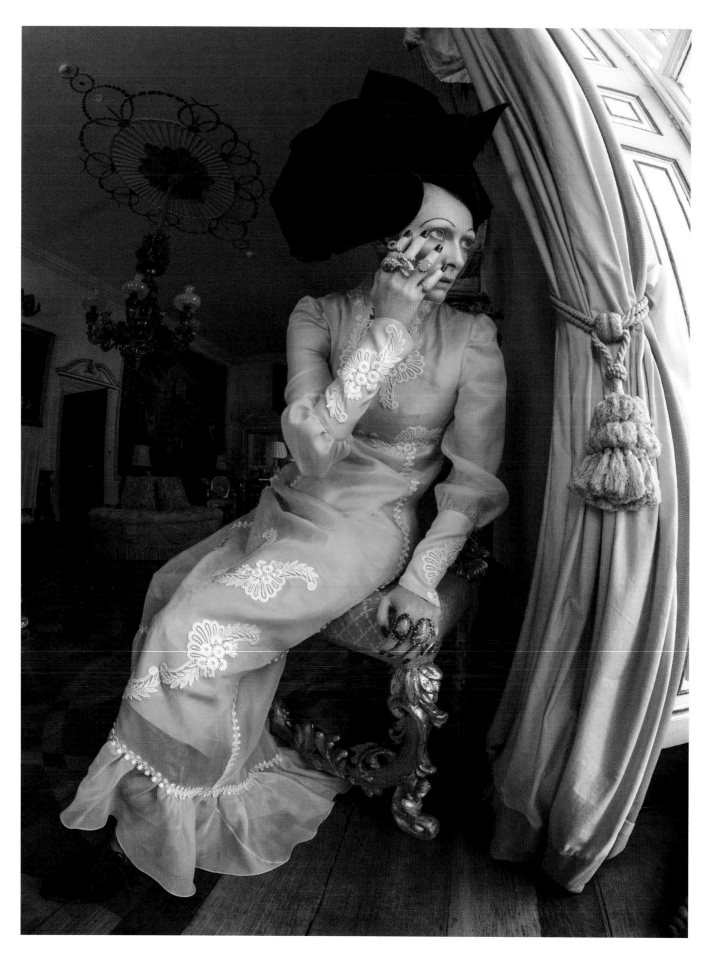

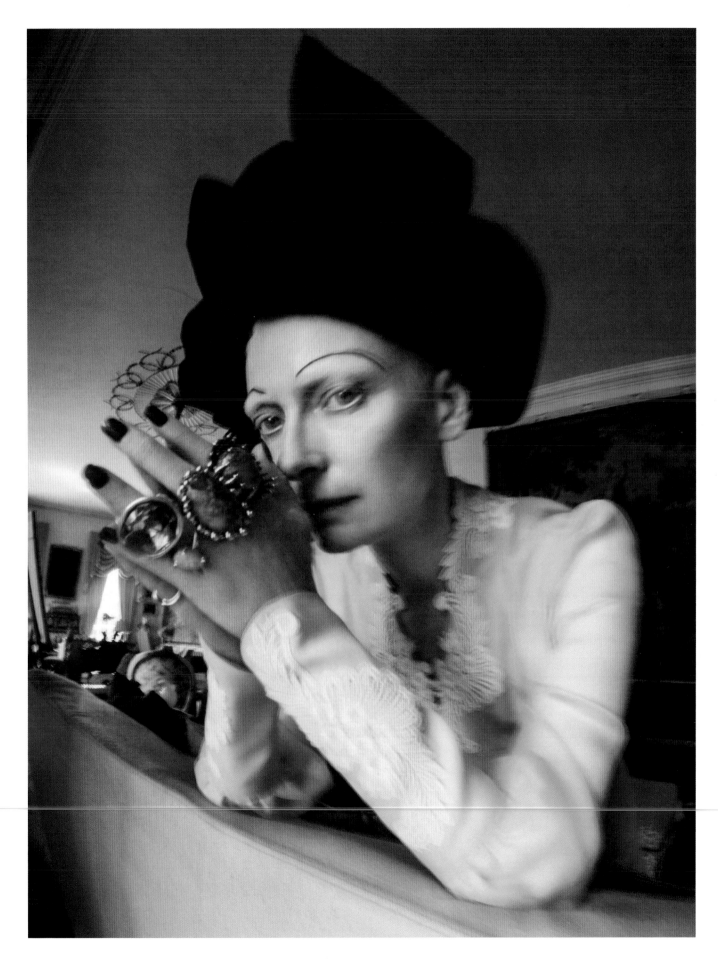

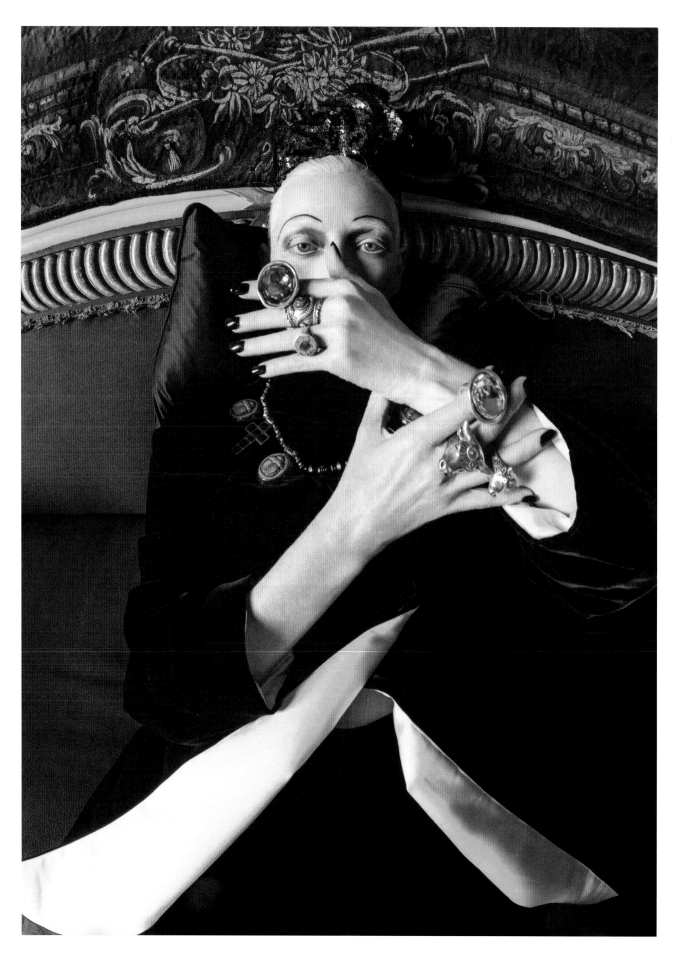

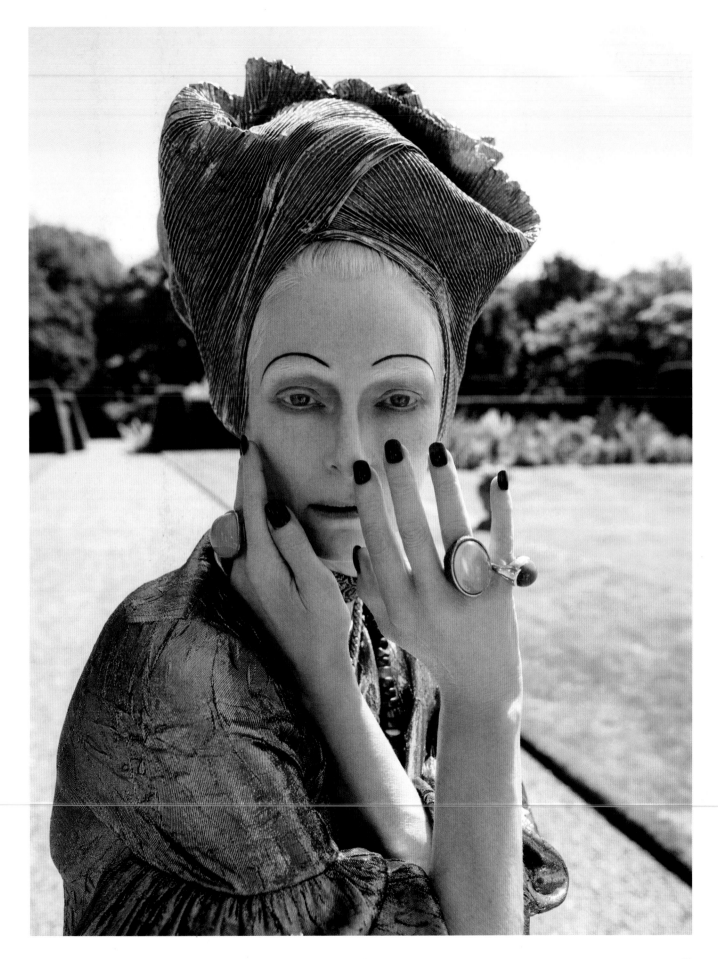

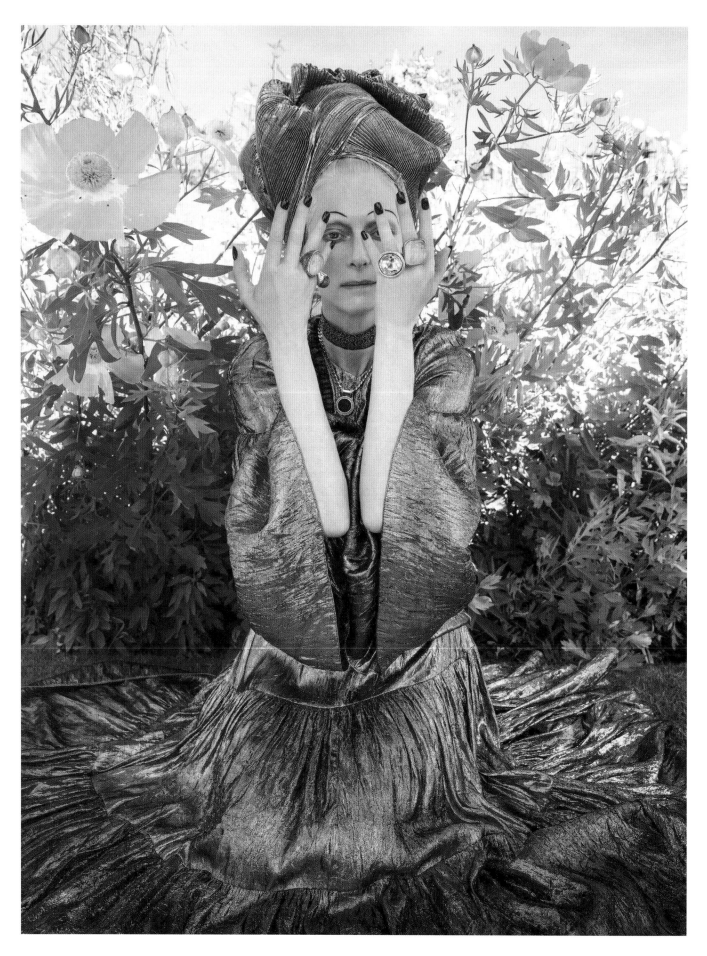

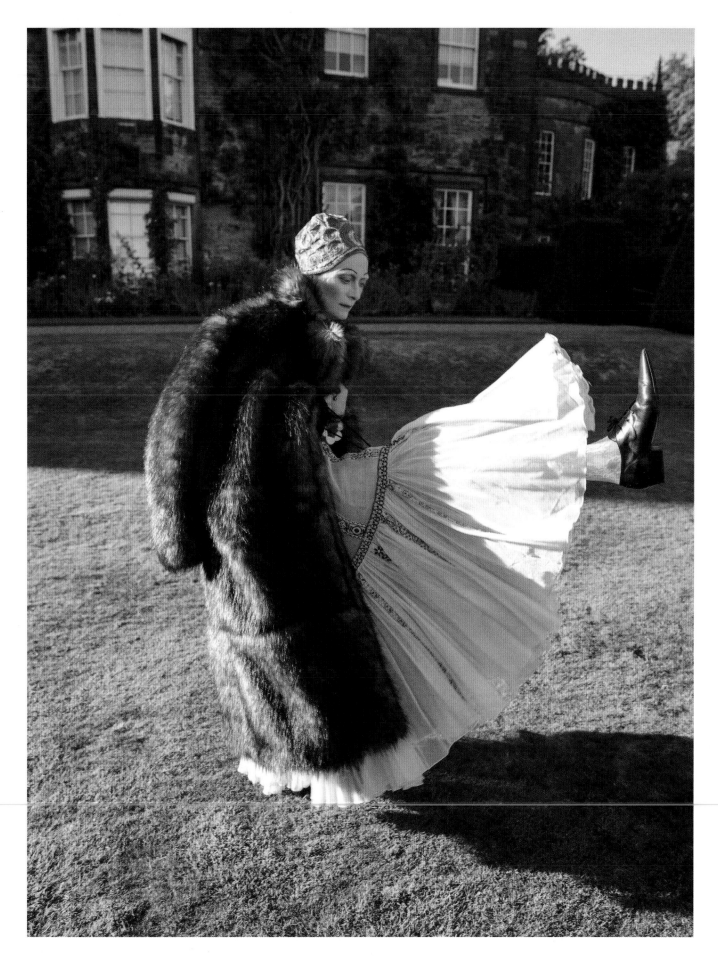

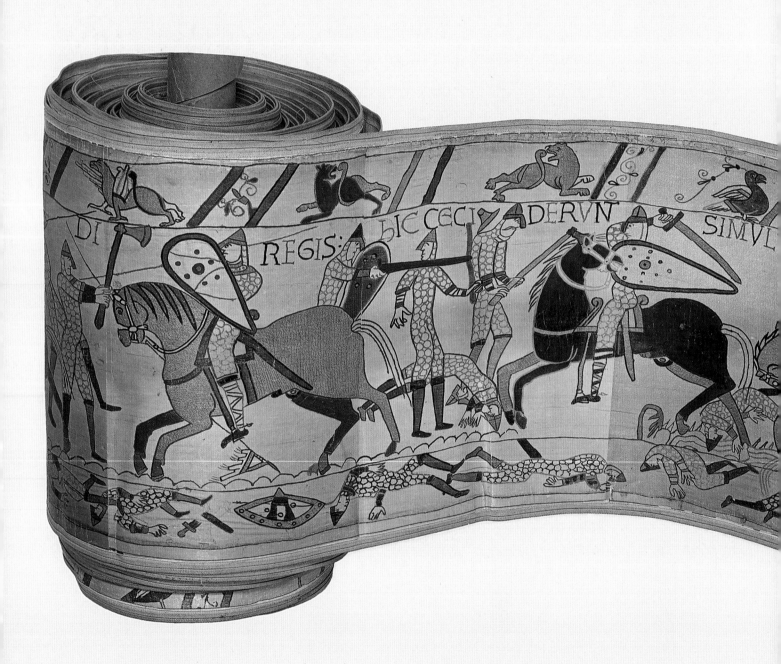

明日士兵

模特兒：Josephine Jones, Harry Kalfayan, Linda Ellen Mangold, Sethu Ncise, Liz Ord, James Spence, Sgàire Wood ／場景設計：Shona Heath ／造型：Jack Appleyard and Josephine Cowell ／化妝：Lucy Bridge ／髮型：Alfie Sackett ／燈光：c/o Sarah Lloyd, Tony Ivanov ／製作：Jeff Delich ／攝影助理：Sarah Lloyd, Tony Ivanov ／場景設計助理：Francesca O'Brien, Plum Woods, Scarlet Winter, Isabel Forbes ／造型助理：Thea Garbut, Martha Garland, Danielle Goldman-TenenBaum ／化妝助理：Emily Porter, Abigail Lemar ／髮型助理：Stephanie Anne ／場景搭建：George Mein, Sam Francis and Harry Scott at Andy Knight Ltd ／製作助理：Charlotte Garner, Alyce Burton

左圖：貝葉掛毯

昆道爾公司（Cundall & Co.）

1873

手繪凹版印刷

V&A: 201-1874

傑克・艾波亞德
與喬瑟芬・柯威爾對談

傑克：我是個視覺藝術家，也是個造型師。

喬：我是個藝術家兼設計師，我多半是以織品為業。我們倆很熟，所以我們對這份工作很快就能進入狀況。很容易就能來場創意討論、對話、小吵小辯。

傑克：我們倆其實在風格上截然不同。喬的風格比較變化萬千。

喬：對，我做的東西會有很多精巧的細節。有些東西會相當繁複耗時，我喜歡規畫和延伸一些精細的部件。

傑克：我的作品通常在細節上就比較粗略或直率。我們的取徑不同，卻剛好能產生出一股能夠完美配合這場拍攝的能量，能完美表達出貝葉掛毯這世上最長、最風格強烈的掛毯印象。這幅掛毯有好多錯綜繁複的細節，就像在照片裡由喬手工縫製的精美鞋子一樣。

喬：那些鞋子是真的一針一線縫出來的套鞋。裡頭其實分成兩層，內裡是一層五趾分開的羊毛襪層。那幅掛毯的質料很粗，其實還更像一幅長刺繡。那些鞋子很有戲，能表現出像是草率套上一樣的感覺。不會太講究，卻又帶一點點誇張，而且肯定充滿了戲劇性。這套鞋的靈感是一件我們倆在 V&A 博物館裡看到而且愛不釋手的東西。V&A 博物館的英國廳裡有好多好多縫製細膩的東西，會令人不禁想問：「他們是怎麼在紡織機發明之前做出這些東西來的？」我們花了好長一段時間仔細端詳貝葉掛毯的圖片，然後才正式開工。

傑克：我去了喬家裡，看了 YouTube 上一部緩緩掃視那幅掛毯的影片。

喬：我們一直播播停停，要做筆記跟搞清楚掛毯裡頭敘述的故事。

傑克：我們挑了好幾個我們最愛的關鍵物品。然後就從挑選顏色開始做起，整個團隊都看著貝葉掛毯來決定色票。開過第一次會之後，大夥兒都帶著一份指定色票，才能和整個場景設計、道具與化妝彼此配合。

喬：那幅掛毯真是超鮮豔的，我們想把這點反映在服裝上。

傑克：我們用了廉姆・強森（Liam Johnson）的毛海針織衫，上頭還穿了成千上百枝鋼針。那件衣服的聲音真是好聽死了，就像在打仗一樣。是一場羊毛衫裡的戰爭。拿那件強森羊毛衫和細膩的套鞋對比就知道我們倆的作品風格了。那就是我和喬的視覺呈現。

喬：我們用的鍊甲頭套不只堅硬，也十分威武。傑克和我都喜歡顛覆性的怪東西。雖然我們倆的美感不同，卻總能夠湊出點瘋狂的東西。如果你仔細看的話，會覺得心裡有點毛毛的，所以像這種刺刺的頭套就能派上用場了。蒂姆是真的想探索重複利用手工造型物品這個主軸。像這頂頭套，就是用汽水拉環做的，是了不起的莉亞・提特佛（Leah Titford）細心串起來的。我們還別了些我鉤針織出來的花朵上去增添溫柔氣息，軟化那些重複利用的元素。那拉環頭套真的怪異——有點可怕、有點堅硬。

傑克：瑪莎・嘉蘭（Martha Garland）的戰士裝都是鉤針編出來的。貝葉掛毯上有一個重要特徵，就是拿著刀槍弓箭的成群士兵。我們請瑪莎用毛線去仿製出鍊甲的質感。

喬：鉤針編織是一種傳統技藝，而且也同樣很有戲，看起來就像是瑪莎匆匆忙忙縫起來的一樣。

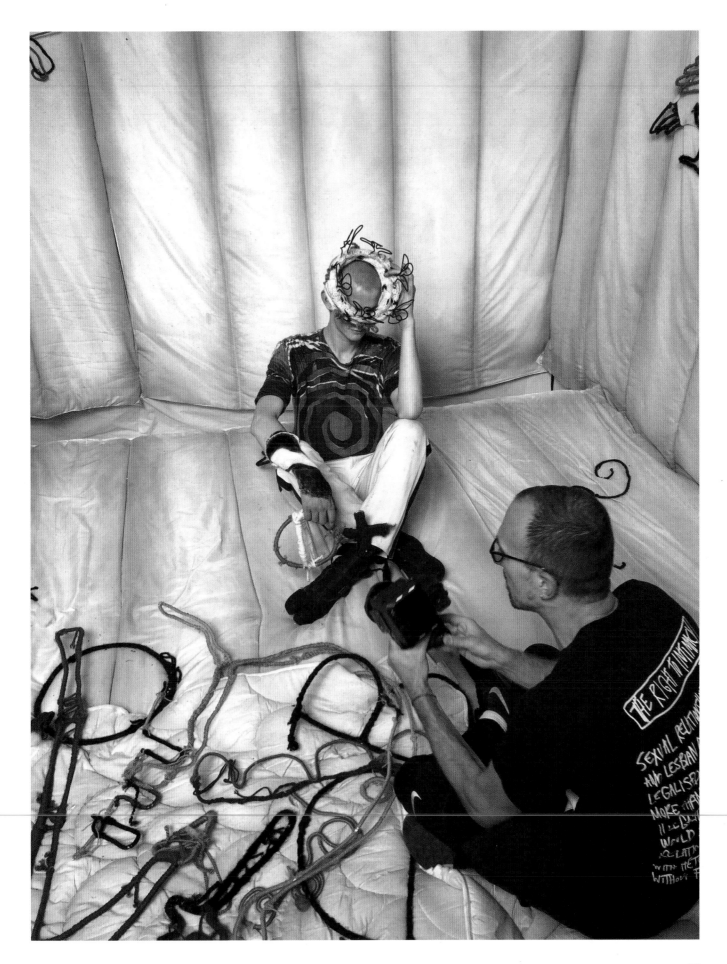

傑克：那些鉤針編織讓我想起貝葉掛毯上的刺繡。如果你看了那幅掛毯，然後再看瑪莎縫的服裝，就會看出它們十分相像。就連衣服底下的身體肌膚也顯露了出來。

喬：我們想要盡量照著那幅掛毯創作。像扣環頭套這類的東西偏離了掛毯的內容，但是我們透過顏色和形狀的參照彌補了回來。我在 V&A 博物館裡最愛的就是掛毯廳了。

傑克：對呀，那裡超美的，而且因為掛滿了織品，讓整個廳顯得格外安靜。在掛毯廳裡有種隱遁世事的夢幻感。

喬：那裡也十分靜謐，那裡的氣氛與眾不同，而且廳裡為了保護掛毯所以保持昏暗。坐在那裡看著那迷人的景致，真的會叫人神魂顛倒。你真的可以走進那些故事裡，得到一股慰藉。那些掛毯全都是柔和的色彩，但有點褪色。貝葉掛毯上有些色調褪了色，但也有些仍然鮮活亮麗，在做造型的時候，要是遇到我們從貝葉掛毯上選出來的亮麗顏色，我們會加上一層緊身衣來掩蓋。

傑克：我們也會回顧一些現有的服裝，像薇薇安·威斯特伍德（Vivienne Westwood）設計的外套。

喬：我們把威斯特伍德和約翰·加利亞諾設計的服裝跟在中央聖馬丁學院與倫敦時尚學院的學生作品拼湊在一塊兒。我們很愛威斯特伍德設計的服飾；那些顏色真是完美極了。

傑克：對，而且也很適合登台，那些服飾好美，還有可愛的褶邊。那種祖母級的麻花編真是一眼就認得出來。

喬：那是許多道線交叉行進的十字針織法。

傑克：就是！蒂姆很愛針織，他想要在這場拍攝裡用上針織品和刺繡。這實在很撫慰人心，我們創造了一個針織世界、一場針織幻夢，我們一直不想偏離這一點。那一層層的材質紋理對於將照片拉回貝葉掛毯來說是很重要的。每個東西都要帶有那種質料感，所以我們在髮型和妝容上也都加了上去。我們也把那種質料感弄到了皮膚和肌肉上，讓每個東西都略有一點平面感。

傑克：那是一種平面視覺陷阱（tromp l'oeil）的感覺，因為貝葉掛毯本身是平面的。這些照片裡大部分的妝容都聚焦在身體正面，所以當模特兒轉過來時會有一種突兀感——你把原本不打算讓人看到的側邊或背面露了出來。

喬：還有那些大型鉤針和繡針也是，我們並沒有要追求十全十美。

傑克：這反映出那幅掛毯原本並不是專門織工做的，所以很簡陋、很粗糙，並不完美。

喬：那幅掛毯上有好幾位不同個性的國王。我們想表現出其中一位非常活躍、趾高氣昂的國王。我們想創造出極盡華麗氣派的國王。我們用了我做的一件衣服，那件衣服彰顯出針織裝飾的派頭，還有非常誇張又飄逸的袖子。那件衣服真的很精細漂亮，但是也帶著一種分崩離析的感覺。拍攝時這一部分用到的每件東西都帶有一點點光澤。衣服上會用上金銀絲線。真的很精美。中間下方的那些圓圈又是個搶眼的部分，看起來就像是小孩子的塗鴉。我們想要參考掛毯上那種搶眼的線條和渦旋來做出一件華美的衣服。

傑克：我們也用自製的黃色王冠給另一位國王戴上。那頂王冠參考了稻草和其他自然事物。

我對法國要將貝葉掛毯借給英國這則新聞很感興趣——
這件作品很有象徵意義。我想重現掛毯裡的景象與眾多人物，
也想以各種方式來重複利用不同物品：
把鐵板變成盾牌，拿吸塵器當風笛或是什麼奇怪的中世紀樂器。
我喜歡所有的東西都是編織品、手作品、自製物和重複利用物這個點子。
這些人物是生態戰士，
是明日的士兵。——TW

喬：它有點像手工藝品。如果仔細看，可以看出這頂王冠是怎麼做的。跟拍攝時用到的其他精緻物品對照起來是個很棒的對比。我們用了瓦楞紙、膠帶、紙張、束線帶和彩色噴罐來做這頂王冠。

喬：哦，我們在照片的故事裡還加入了英國脫歐這議題。

傑克：對，有個英國脫歐戰爭的場景。

喬：傑克跟我都很喜歡性癖裝這個點子，所以在拍攝時也朝著這方向走。有一張照片是一個緊緊裹在毛絨絨的戀物癖，四周圍繞著大片的毛海料子。我們認為可以把這身毛絨絨的裝束連結到貝葉掛毯上。我們開玩笑地把這套我用上了聖喬治十字紋樣的服裝稱為「英國脫歐裝」，而且蒂姆還讓那個角色在照片中死掉。

傑克：我們也和設計師馬修·尼德罕（Matthew Needham）合作，他用回收的套頭毛衣重新縫製成帶著戀物癖風格的頭套。

喬：我們拿這些題目來玩，想辦法用各種方式凸顯出來。有些比較隱晦，有的就是比較明顯國家類型的題目。這場拍攝的衣服大多都是我做的。我花了大概兩個月準備，這對我來說也是個新鮮的角色，而且也很適合我——一邊是造型師，一邊是縫工。我很喜歡創作環繞這個主題的各種東西，非常自由。能夠替這場拍攝製作訂製裝束真是太棒了。我很愛編織、刺繡，很愛做這些耗時費工的服裝。我從來沒跟蒂姆合作過，能夠這樣工作真是太享受了。

傑克：我跟蒂姆在先前的案子合作過，但是能再次跟他合作實在是太棒了。我覺得跟他合作的過程非常輕鬆。我想他是非常信賴其他人的人。

喬：他希望每個人都全力做好自己的事，而他則是將大夥兒聚集起來。

傑克：我認為他聚集起來的每個人都是努力要落實他的想法，也透過他的案子實現個人自己的點子。他有決定權，但是他會讓團隊有極大的自由。

喬：這很適合傑克和我做事的方式，讓我們很有彈性。我們都喜歡自製手工藝的美感。開拍當天總有意料之外的東西要趕著做出來。我們在最後一刻還要拿著草繩和毛線把東西縫上衣服或綁上去。時時刻刻都有措手不及的變化。你會把某件東西穿在模特兒身上看看合不合適，然後再加點這個、去掉那個。你必須要看當下什麼可行，搭配出你可能未曾想過的造型。蒂姆很歡迎各種不同點子。我覺得如果你可以提出自己的觀點，他都會樂於接受。

傑克：蒂姆會找出故事來。我們可以創作出某個東西，他會從裡頭找出路徑、發現故事。故事線也不一定要直截了當。沒有什麼是非如此不可的。

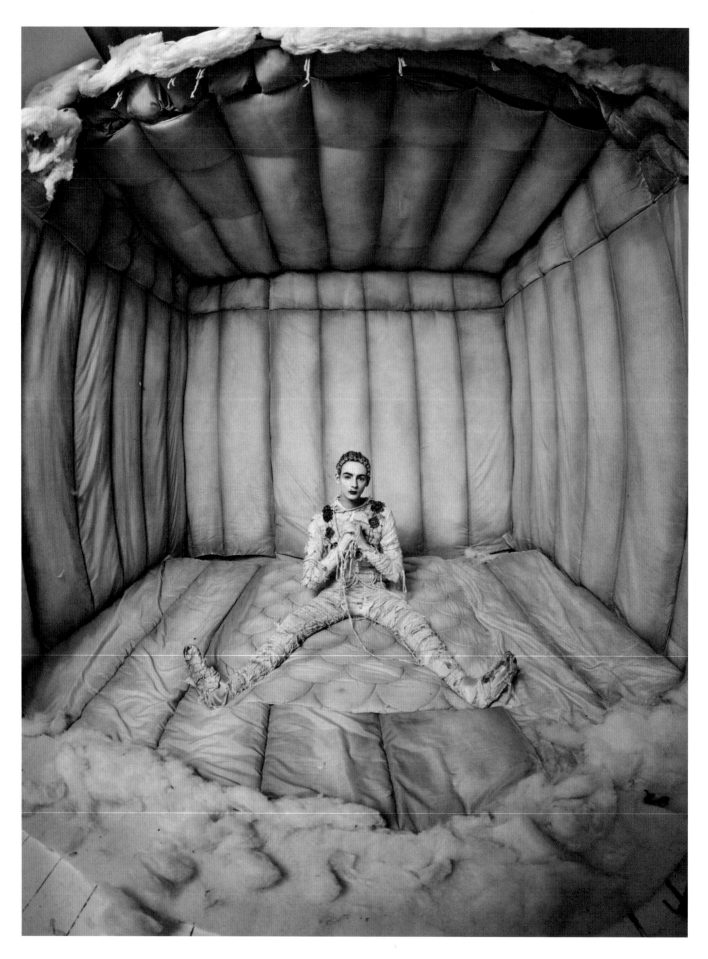

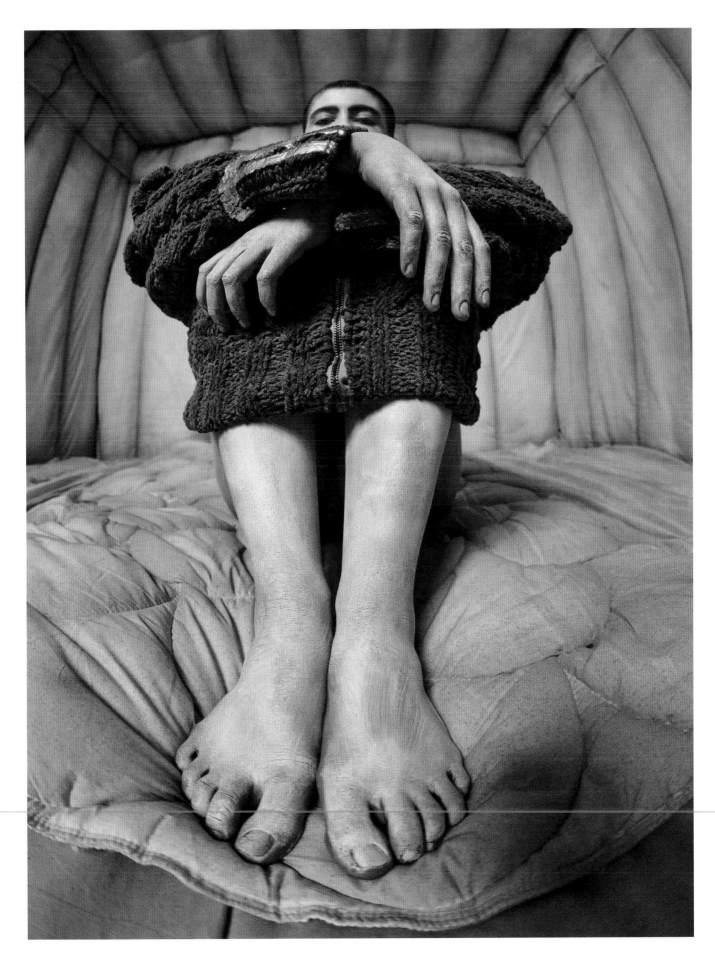

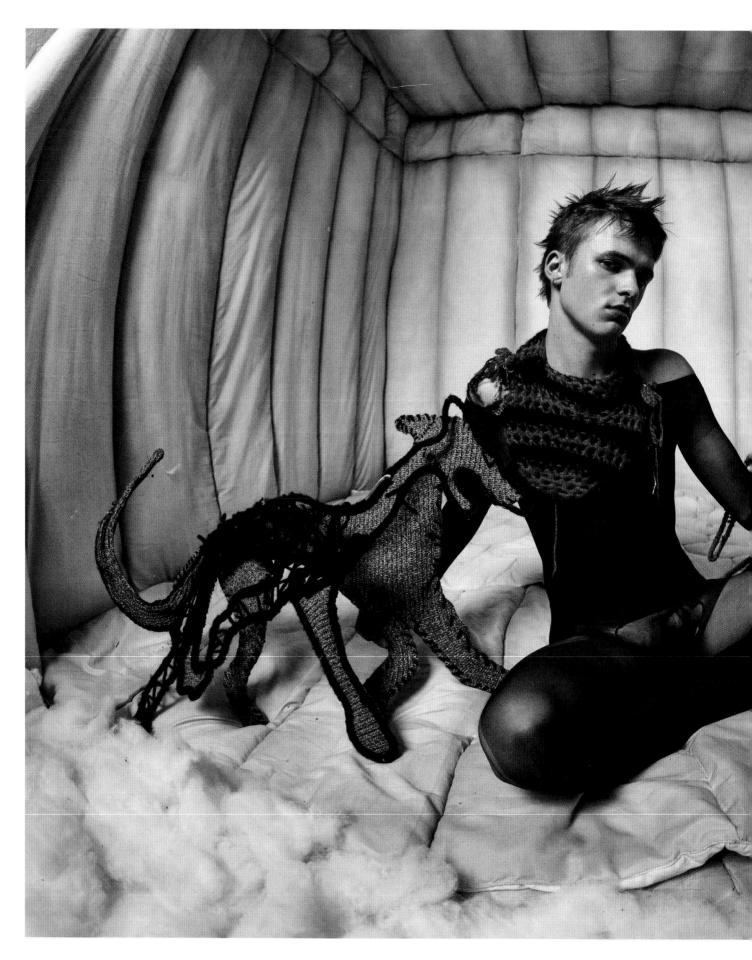

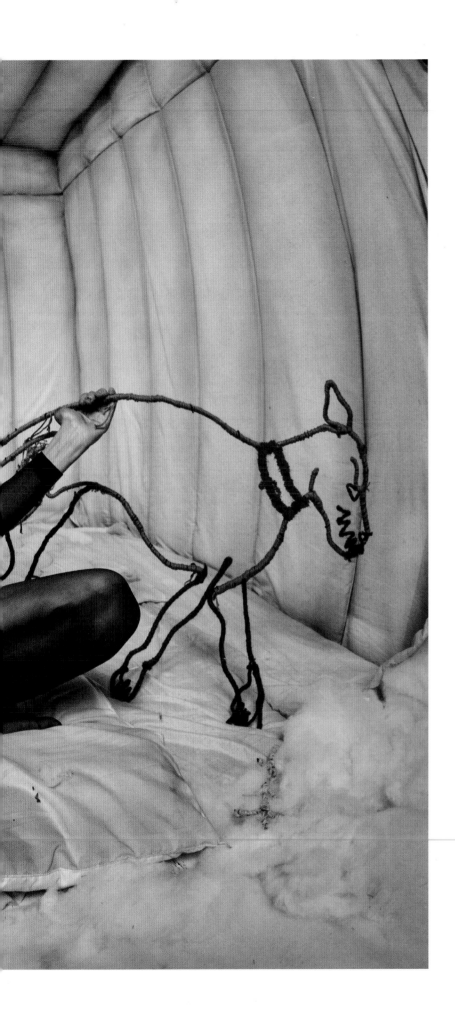

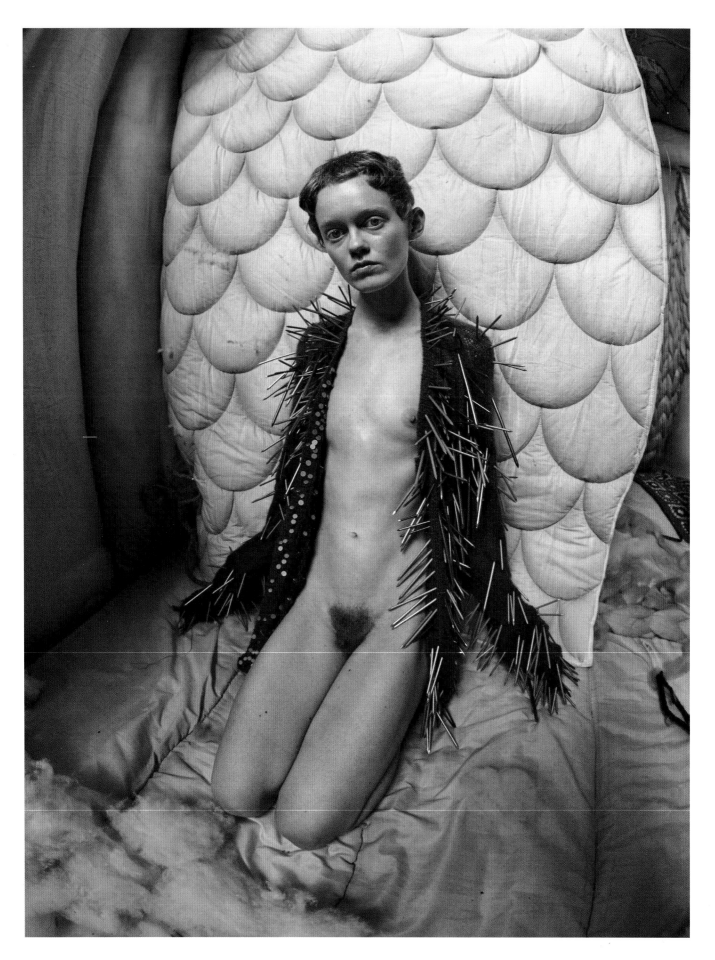

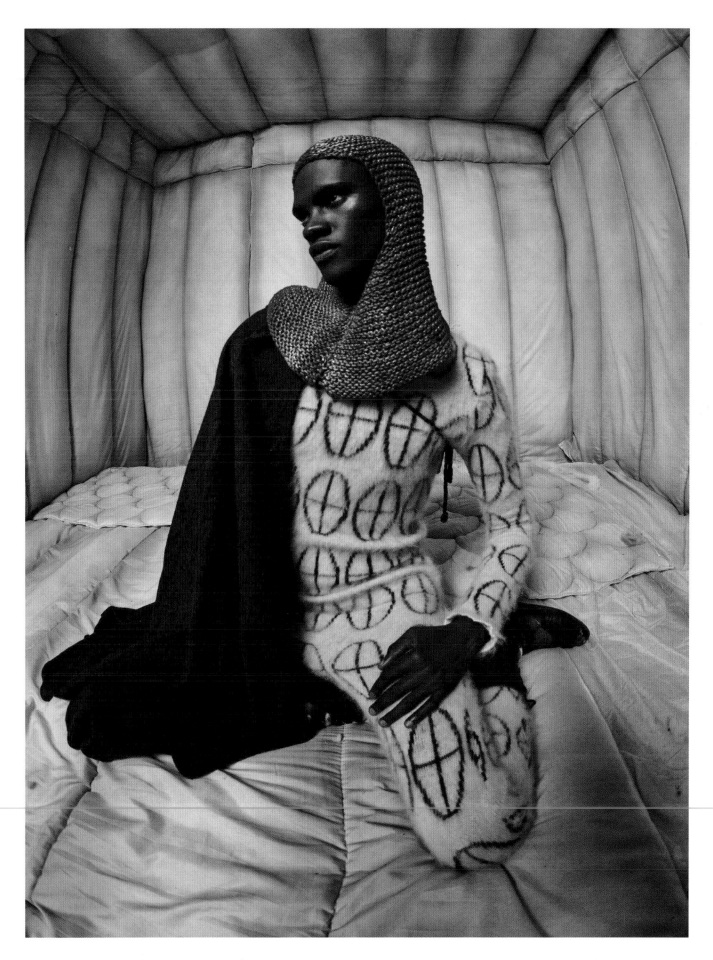

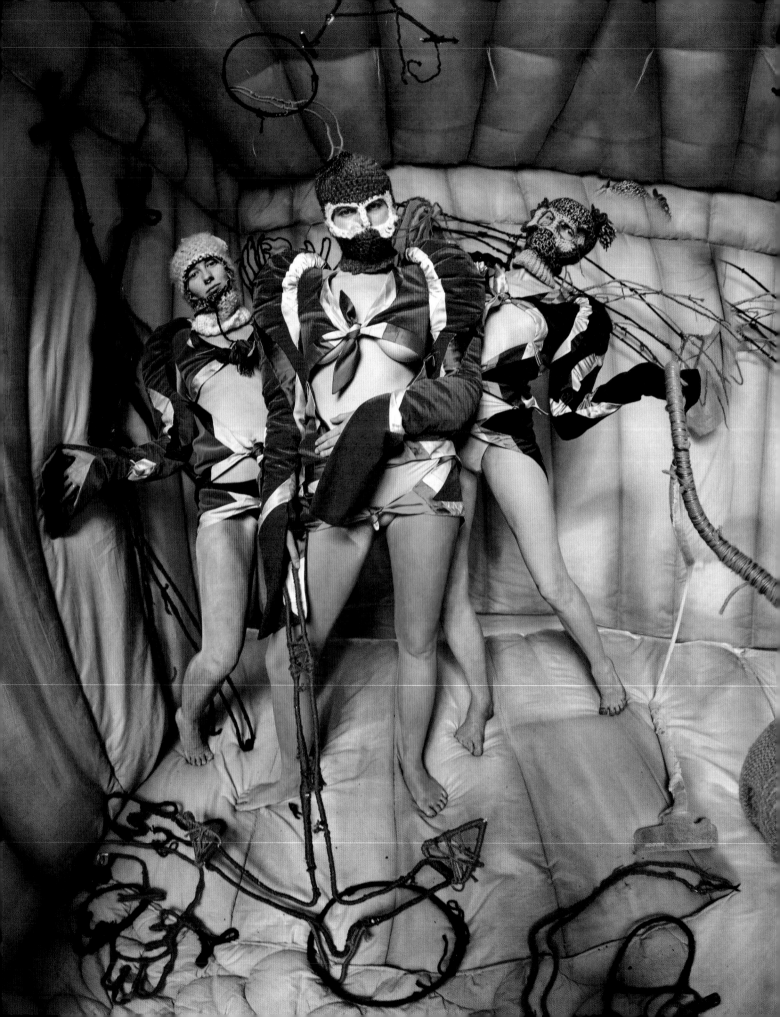

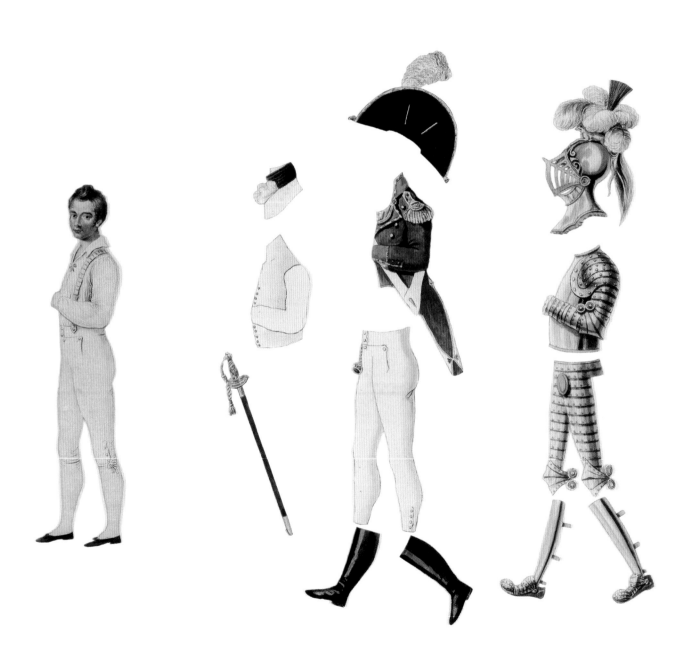

堅定的小錫兵

演員：Harry Alexander, Amber Doyle, Oxana Panchenko, Rowen Parker, Jordan Robson ／共 同 導 演：Emma Dalzell ／旁 白：Gwendoline Christie ／場景設計：Shona Heath ／馴獸師：Jason Lawrence ／燈光：Paul Burns ／製作：Jeff Delich, Rachel Connors ／場景設計助理：Salwa McGill, Olivia Giles, Hannah Boulter ／服裝設計：Emma Cook ／場景搭 建：Sam Francis, Lily Aleck, Luca Riboni and Henry Hawksworth at Andy Knight Ltd ／製作助理：Lauren Sakioka, Charlotte Norman, Alyce Burton

左圖：紙娃娃與服裝配件
S. & J. 富勒（S. & J. Fuller）出版，舒禮（Shury）印行
1811，英格蘭

手繪凹版印刷，紙板
蓋・李托（Guy Little）遺贈
V&A: E. 2645-1953

蒂姆·沃克
與關朵琳·克莉絲蒂對談

蒂姆： 童年博物館裡的館藏包括了紙娃娃和服裝配件，連士兵美麗的紅色制服都有。我看到的時候，馬上想到安徒生的悲劇童話《小錫兵》，講一個小錫兵愛上芭蕾舞紙娃娃的故事，背景是有著跳舞娃娃、城堡與動物的十九世紀童話世界。我重新把這故事想像成一名士兵和一名騎士這兩個男人之間的戀情，我們以這個故事版本寫了一齣芭蕾舞劇，還拍了一部影片。我小時候一直很愛讀書，像我這樣一個同性戀小孩，能找到讓自己認同的角色真的有很大幫助。

關朵琳： 我想那是才剛在大眾文化中開始強調的事。過去那麼多從沒有在故事書裡、電影銀幕或電視螢幕的敘事中看到反映自身的世代，那他們要怎麼認同呢？我從小就想當個演員，但是人家告訴我那很難，而且我從沒看過有哪個長得像我的女演員。可是我記得我 13 歲時看了蒂妲·斯雲頓的《美麗佳人歐蘭朵》，看到這麼有別於其他好萊塢女演員相貌的厲害女角，我真是驚為天人。

蒂姆： 那在你長大的過程中，有沒有哪些書是你特別喜歡的？

關朵琳： 書本跟故事是我小時候的生活重心，因為我們那時候還住在鄉下，在薩塞克斯（Sussex）那邊。那地方很偏僻，所以書是我通向外界的窗口。我母親總會讀給我聽，我也因此嗜書如命。我不敢相信居然有什麼東西能夠帶我進入不同世界，讓我感覺到在那世界裡也有如同我日常生活中一樣強烈深刻的情感。

蒂姆： 平行世界是真的存在。

關朵琳： 對！

蒂姆： 而且平行世界的力量也是真的。

關朵琳： 那股力量喔，我覺得真的是太了不起了。我喜歡鄉下地方，但是我內心總渴望著其他東西，渴望著另一個世界的滋味，無論那個世界是更美滿、更慈祥，還是更危險。書本滿足了我這份渴望，就是因為有這麼穿梭自如的力量。

蒂姆： 是啊，我也清楚記得我老爸在我小時候讀《愛麗絲漫遊奇境》給我聽的情形。你那時候讀了些什麼？

關朵琳： 我喜歡魔法，所以任何關於小精靈的都讀，所有的安徒生故事、所有的經典童話、神話和關於自然的故事都讀。我特別愛《灰姑娘》，這是個傳統父權的故事，但是我對灰姑娘怎麼嫁給白馬王子不感興趣，我真正喜歡的是灰姑娘變身的那一刻，從

一個髒兮兮的女僕變成公主的那一刻——噢，那段真是迷死我了，變身！

蒂姆： 那你喜歡南瓜變成馬車那段嗎？

關朵琳： 當然啊！我也超愛那段的，還有老鼠變成車夫，所有東西全變了模樣……

蒂姆： 都變形了。

關朵琳： 我覺得那段會永遠印在我心裡。我長大一點也讀了《愛麗絲漫遊奇境》，因為那是關於青少年成長的故事。

蒂姆： 為什麼《愛麗絲漫遊奇境》會讓你產生共鳴？

關朵琳： 我想是因為我覺得其他人的行為都很瘋狂的緣故。我小時候上學的經驗非常負面，被欺負得很慘。我總是被排擠，我還記得剛進入青春期時，覺得整個人生真是怪得要命。那時候讀到愛麗絲整個人變大的時候覺得：啊！心有戚戚焉！因為我那時候長得很高，才 14 歲就已經 6 呎 1 吋（約 185 公分）了。

蒂姆： 哇，你就是愛麗絲嘛！

關朵琳： 對啊，我是個高大的小孩，是個比現實人生還高大的孩子。

蒂姆： 所以你會覺得自己跟別人格格不入。

關朵琳： 我以前害羞得要死，可是卻又那麼惹人注目，真的很辛苦。

蒂姆： 很多小時候跟人家格格不入的人在長大後都出類拔萃，他們的獨特性把他們帶到了更好的位置去。

關朵琳： 嗯，我比較相信「將相本無種，男兒當自強」。我們家從小就教我不必太過在意他人的惡言惡語。

蒂姆： 對自己的真實本性堅定無愧可能不太容易，但若能坦然接納，那真是棒透了。

關朵琳： 真的很難啊。現在回頭想想，我覺得真是慶幸在我體內有股聲音說：「我才不那麼在乎別人怎麼想。」而且那些否定我

Susan [curator of fashion pre 1800

THE
HAPPY
PRINCE

OSCAR wilde → hacking off gold & gems

Fabric colours
mouse coloured
cloud coloured
smoke coloured

STEADFAST TIN SOLDIER ?

Mn
PEARLS
GIANT
TUTU.

pearl
encrusted
snail

? THE HAPPY PRINCE

what could inspire.

的人似乎也真的沒有什麼讓我在意的東西。我自己一心專注在其他事情上，但是我相信我才不會永遠孤獨，真正重要的事情會引領我前進。

蒂姆：你會這樣想呀？

關朵琳：還有孩子般的純真，那是愈老愈需要堅持的東西。用不著我說，這真的很難……

蒂姆：很難堅持。

關朵琳：很難堅持擁抱希望，因為生活中的種種苦難讓人看到的總是壞事，可是只要有希望，就有創造力。

蒂姆：說得真好。

關朵琳：我覺得當人覺得受到環境壓迫的那一瞬間，生不出創造力來，所以你必須離開那些地方。即使其他人都喜歡那裡、迷戀那裡，但是只要那邊不適合你，你就必須離開，去找能讓你感受到陽光的地方，我真的一直這樣想。我才不在乎究竟是哪裡……

蒂姆：哪裡才有陽光照耀。

關朵琳：如果那是能激發出你創造力的地方，就是你該去的所在。

蒂姆：你自己就是這樣的人。

關朵琳：如果真心聽從你自己身上每個細胞的呼喊，那說不定你就能幸福，或者至少不會不幸。只不過大家偶爾都會忘記那種感覺，我想每個人一定都有過這種經驗。

蒂姆：我也有過。

關朵琳：真的？你也有過呀？

蒂姆：我如果離開沒有那道陽光的地方，就絕對會知道，但是我會用我的內心羅盤帶領我回到能夠激發我的地方去。那未必是萬眾風靡的地方，也許是某個僻靜的角落，但我總是知道怎麼去找到那個地方。說到格格不入，回頭談談安徒生童話吧。歷史學家說安徒生很可能是雙性戀，但是跟男性發生肉體關係在那個時代卻是大逆不道的事。安徒生在 1830 年代寫下《小錫兵》的時候，當然不可能出版一篇談同性戀的愛情故事。但是如果我小時候就讀過同志間的愛情故事，說不定會對我大有裨益。我想要用這部影片來彌補這道裂隙，想創作出一個我自己能夠有共感的故事，就像你說到你的童年跟《愛麗絲漫遊奇境》有共鳴那樣。

關朵琳：你在成長過程中有讀過哪本真的讓你覺得反映出你自己、說出你心聲的書嗎？

蒂姆：我也跟你一樣超迷有魔法的故事，感覺什麼都可能發生，還有那種危機感，截然不同於我老家的平靜安穩。危險從正面角度來看……是一種刺激、一種冒險。魔法故事會告訴我們平行世界和美妙奇境確實存在，這讓我在知道自己是個同性戀卻還不能講出來的時候格外安心。讓我能相信只要我去尋找，終究能找到我的世界。我最近剛讀過一篇文章，說這樣的敘事架構已經存在了好幾千年。說故事的人曾經被認為是整個社群裡最重要的成員，而故事就像是一種活著的生命體一樣，需要講述故事的人來訴說，才能延續它們的生命活力。你是名演員，你也在為這些生命體提供生命活力。

關朵琳：我喜歡故事是一種生命體這個想法。沒有什麼東西比一篇好故事更有力量了。只要開始讀一篇故事，它肯定就會形塑你的人生、塑造你的行為。

蒂姆：會變成你的一部分。

關朵琳：我們就像黏土一樣可以任意塑形。我真的很努力不斷改變和保持開放的心胸，年紀愈長我就愈體會到固執絕不是什麼好的應對方式。我們得跨出自己，聽聽別人的故事，就算不覺得你自己會認同那個故事，還是可以在那故事裡找出某種共同的精神。

蒂姆：會發現某種意料之外的東西。你演戲也是在對其他人訴說故事。

關朵琳：我是個詮釋藝術家，收到劇本的時候，我是在跟導演、攝影師、製片設計、服裝團隊等一大堆人合作，對文本進行詮釋，更希望能藉此演活這故事。建構出複雜敘事的基本故事型態有不少種，大概在 6 個到 20 個之間，看你讀的是誰的理論。在這些基本故事形態上還會有各種不同闡釋，但是全都是從宗教儀式或人類的共同經驗而來的。

蒂姆：也就是說，最好的故事都能在普世之間引起共鳴。這些故事會風行全球，我們最愛的故事有可能源於非洲，經過塞爾維亞，繞到挪威，然後才來到英國。

關朵琳：肯定是普世共鳴沒錯。當演員最難的事就是要熟習經典。我一開始接觸經典作品時，還沒辦法真正理解。我看了很多經典戲劇的舞台改編，但是通常都太老套了，我無法置身其中。但是在讀到書本裡的文句時，我發現我自己，能夠在字裡行間認出這就是我的情緒。莎士比亞的故事已經有四百多年了，但是卻還能引起我們共鳴，因為那些故事講的就是人性的真正意義。

蒂姆：不過我想，社會正在改變。每個人的故事都可以說出來了。我們現在已經包容多了，現在已經可以用新的方式來訴說老故事，表達出人性的無窮變化。

歷史學家說安徒生可能是名雙性戀，
所以我們把整個故事想像成在一名士兵與一名騎士之間的同性戀情。
我小時候一直很愛讀書，像我這樣一個同性戀小孩，
能找到讓自己認同的角色真的有很大幫助。——TW

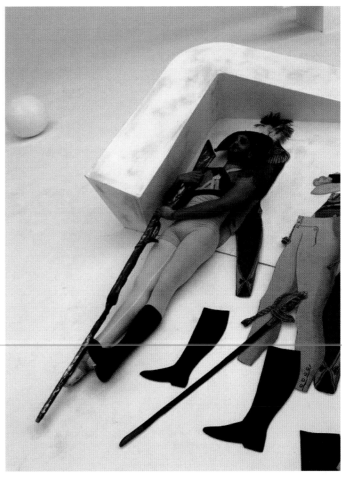

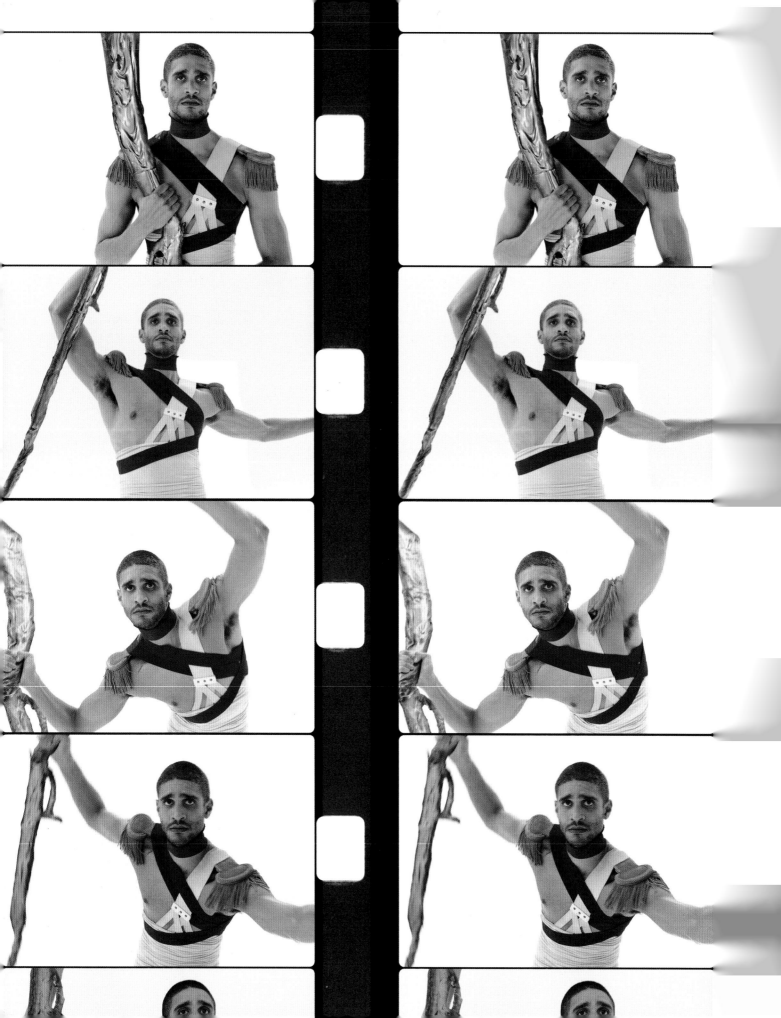

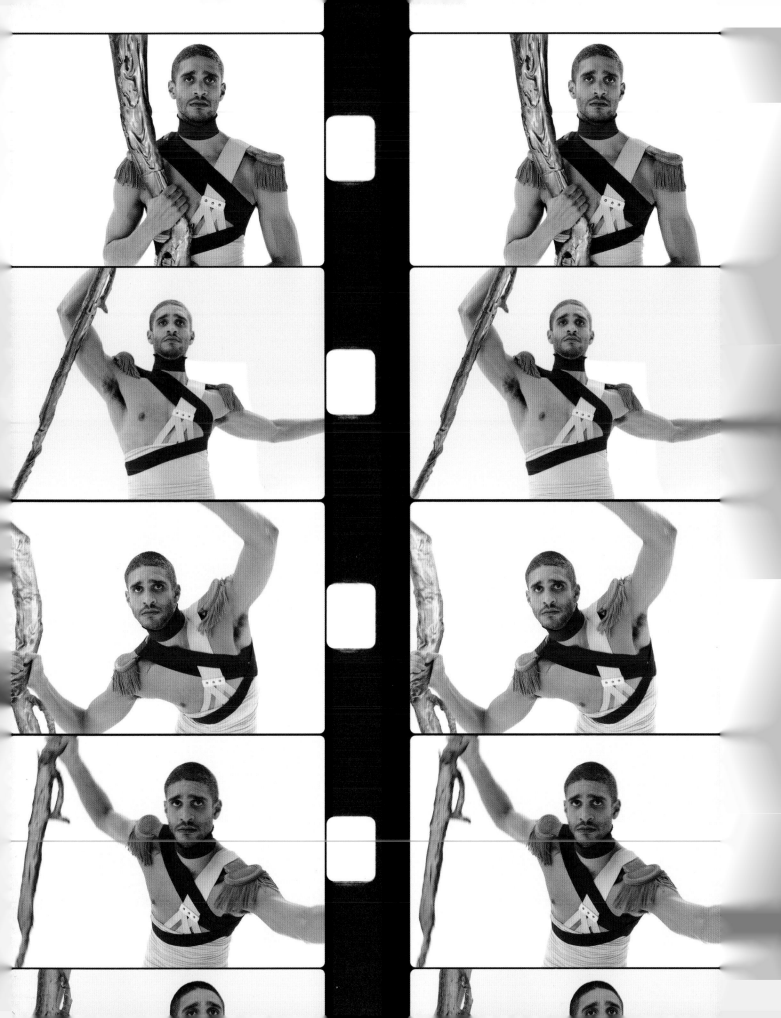

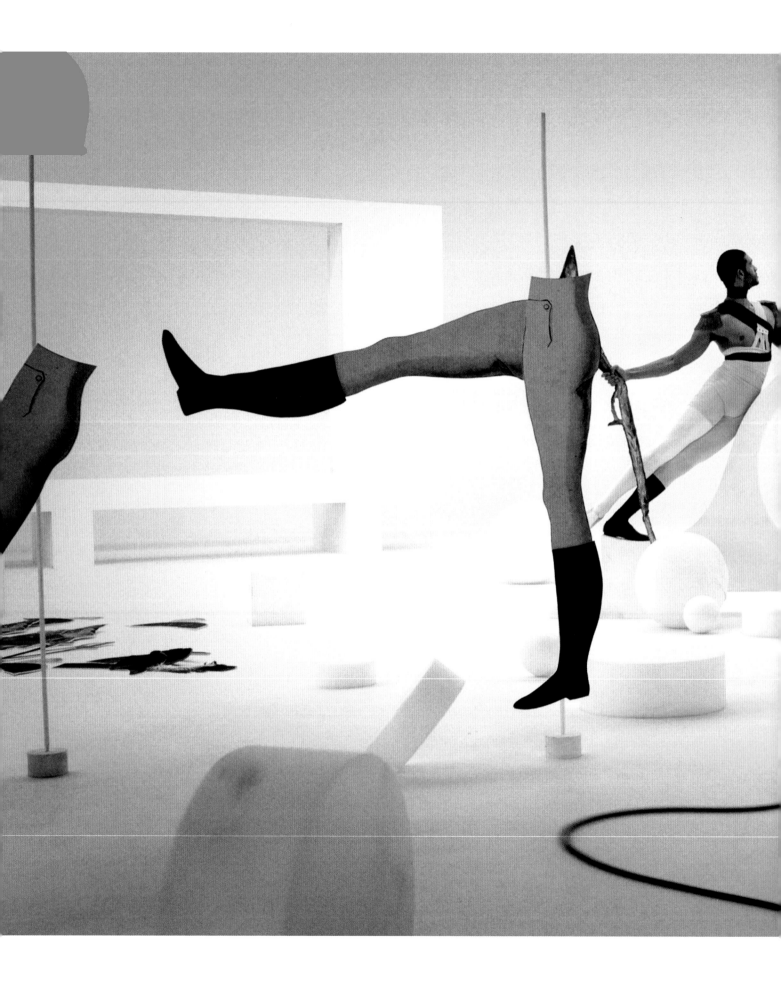

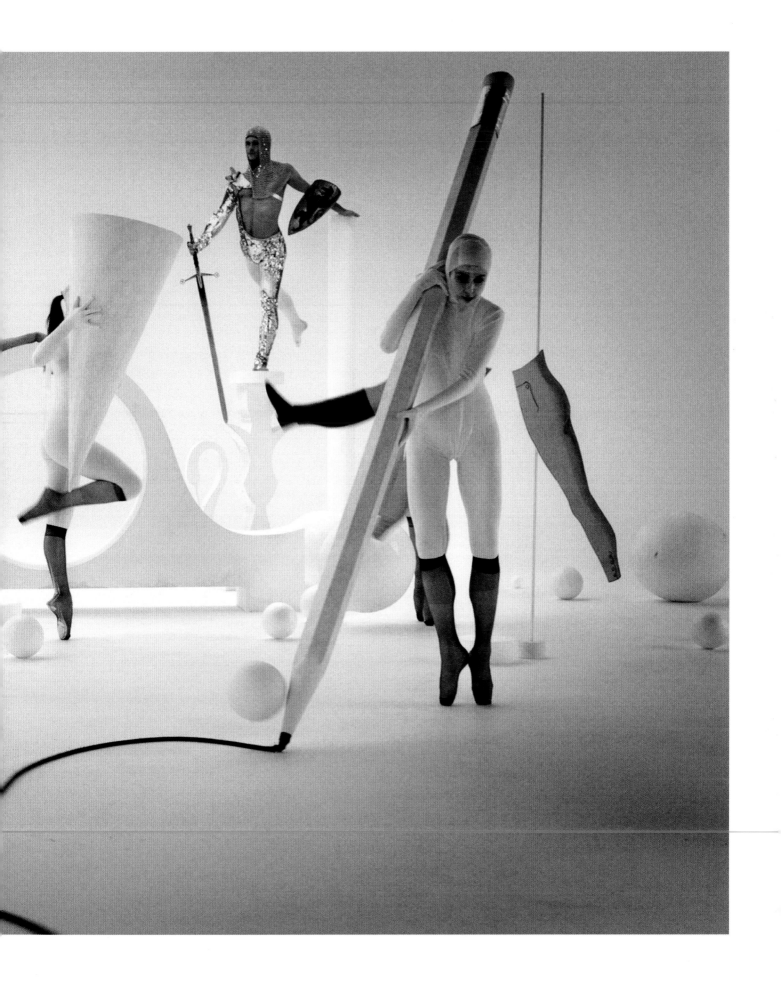

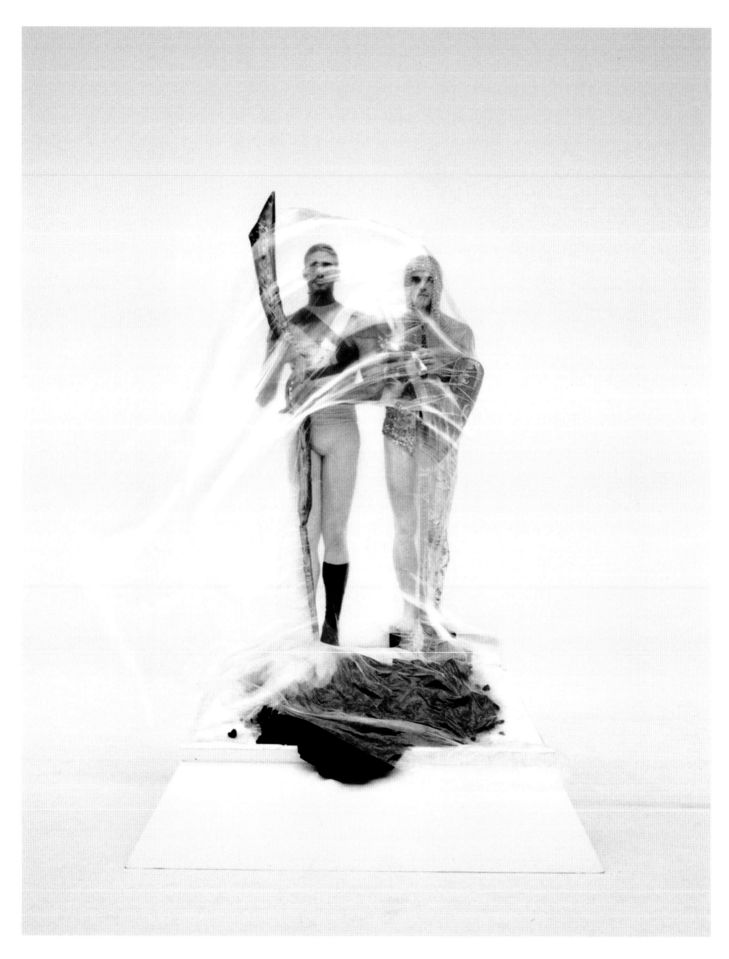

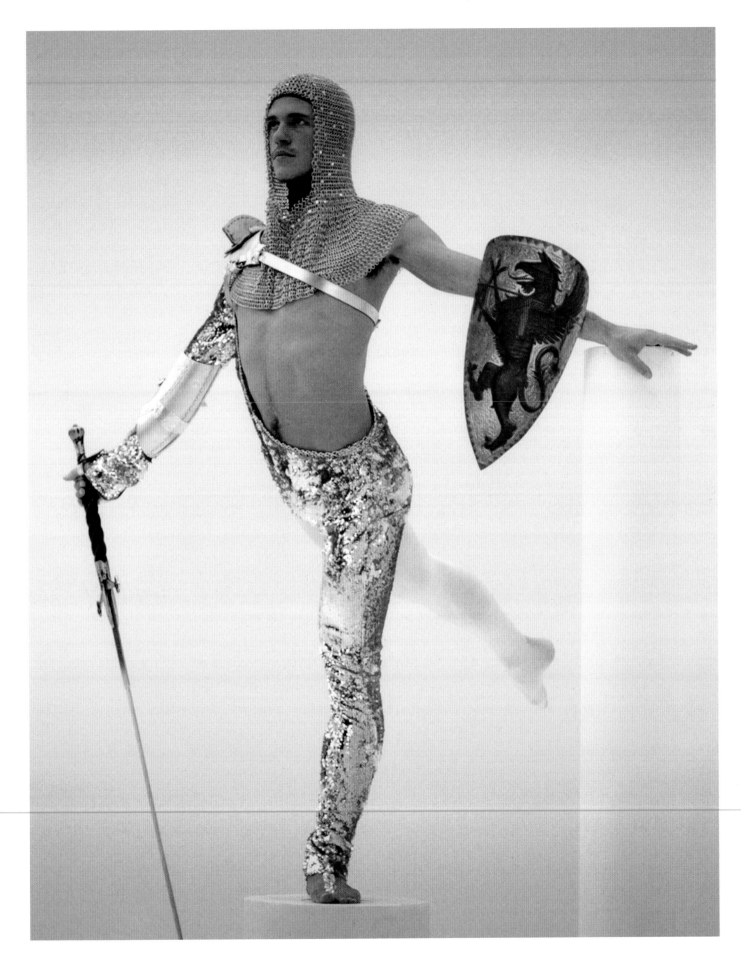

圖片索引

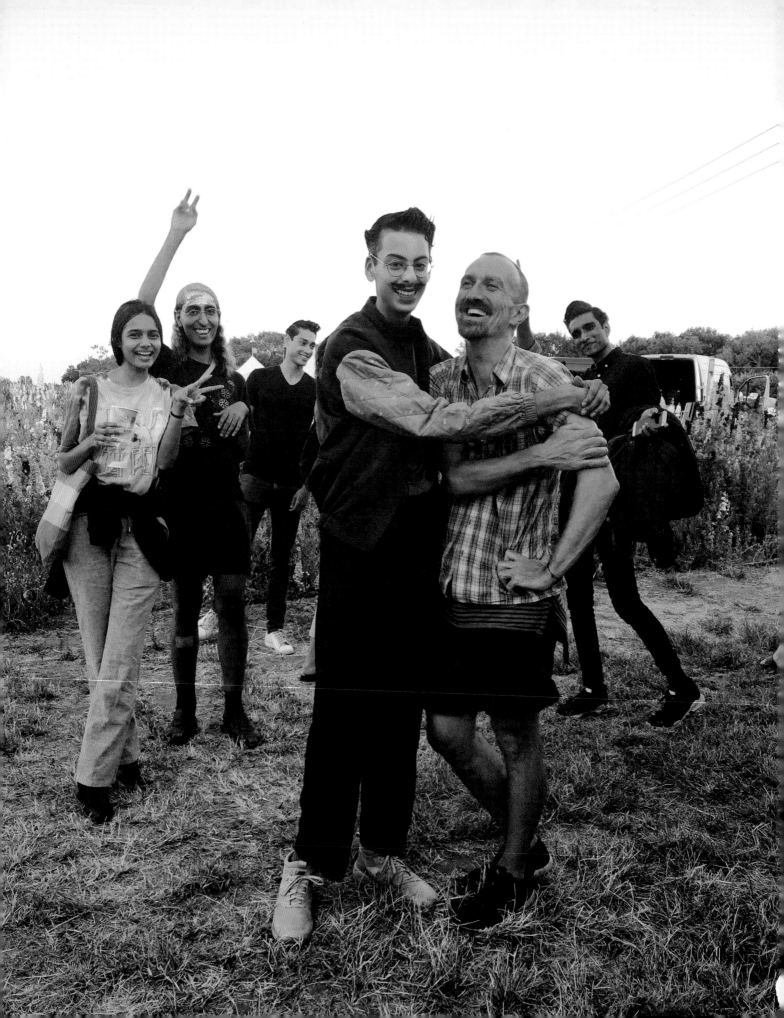